黄宾虹画集

上卷

人民美术出版社

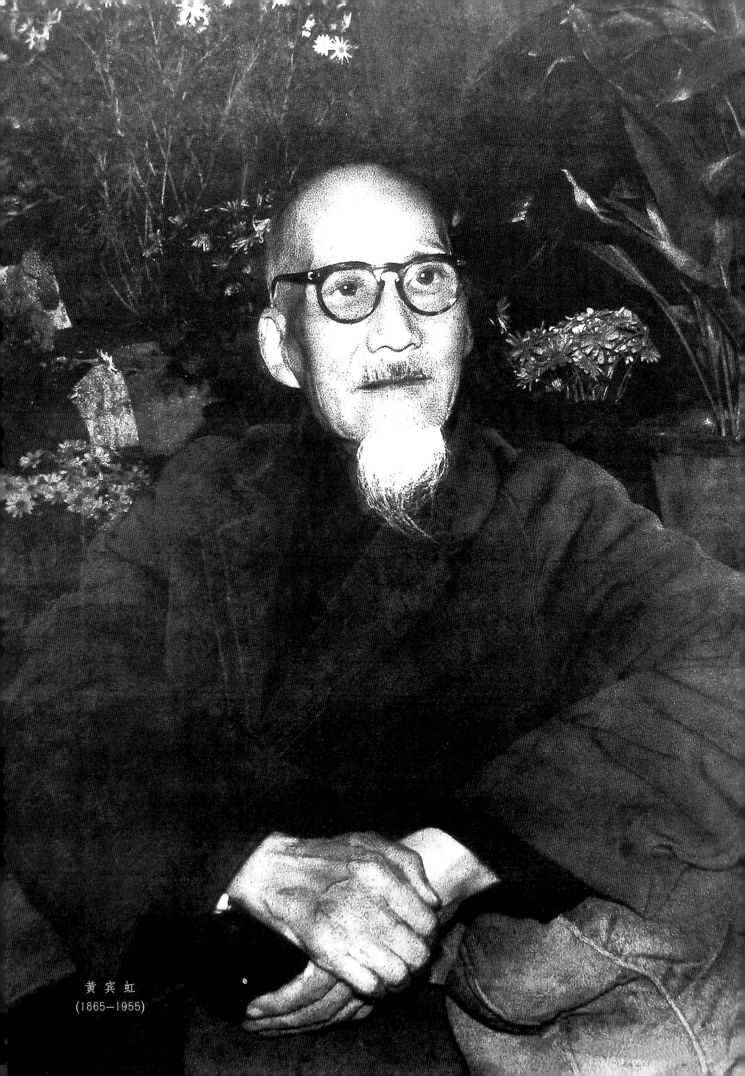

黄 宾 虹
(1865—1955)

序

杨陆建

 中国画大家黄宾虹先生以其88余年的艺术实践,结束了有清以降中国画发展的颓势,开一代画风,在总体上为中国画树立了新的里程碑。黄宾虹的艺术是一座内涵极为丰富、充实的宝藏,除了绘画以外,黄宾虹先生在画史、画论、古文字、经史、诗词等诸多方面的成就也都如夜空之星辰,光亮无比。由于黄宾虹艺术具有某种"超前性",因此其价值在他身后正逐步被人们所理解、认同、接受,并尚待学者、专家、艺术家进一步挖掘、开采。上述众多方面的成就包孕了作为中国画大家的黄宾虹先生,同时它们又具有独立的学术价值,启示后来者。

 黄宾虹先生谱名懋质,又名元吉,后改名质,字朴存,号滨虹,更字宾虹,别署予向,中年后以字行。先生祖籍安徽歙县潭渡村,1865年(清同治乙丑年)正月初一子时诞生于浙江金华城西铁岭头,1955年3月25日卒于杭州人民医院。

 黄宾虹先生具有很高的绘画天赋。这种天赋首先表现为对绘画的浓厚兴趣。黄宾虹先生在《画谈》中说:"余当髫龄,性嗜国画,遇有卷轴,必注观移时,恋恋不忍去。闻谈书画,尤喜穷诘其方法。"对于家藏的古今名迹,他也是晨夕展对,悟其笔意。这种天赋犹如一颗饱满的种子,遇有适当的条件,它便会发芽、开花,结出累累硕果。

 黄宾虹先生一生的绝大部分时间是在外族陵替侵掠,中华民族深蒙内忧外患的痛苦中度过的。他深切感受到了19世纪后叶至20世纪前半叶其间发生的甲午战败、庚子事变、列强瓜分、日寇侵略所带给中华民族的严重创伤。他目睹时艰,追随变革,力图自强救国。"他中年激于时争,戊戌变法、辛亥革命,皆有所参与。"[①]并因此遭清政府搜缉而两度仓惶出走。晚年困居北平10年,整日闭门著述作画,改署"予向",直至抗战胜利才感奋而复用"宾虹"款。当他目睹日军盘踞新华门时,愤而归作《黍离图》,题诗中还有"玉黍离离旧宫阙,不堪斜照伴铜驼"之句,爱国悲愤之情溢于言表。正是这样的历史环境,滋培了黄宾虹先生热爱中华的强烈的民族意识和个人气质。他心以为声,喊出"中华大地,无山不美,无水不秀。"他说:"世界国族的生命最老者,莫过于中华。"并认为中华文化绵恒数万里,积阅四千年,"改革维新,屡进屡退,剥肤存液,以有千古不磨之精神,昭垂宇宙。"黄宾虹先生的这种思想贯穿了他的一生,并深刻地影响了他的艺术思想的形成和美学原则的确立。他说:"浑厚华滋民族性。"因而,他以"浑厚华滋"作为山水画的最高境界和美学品评标准也就十分自然了。只有在这样的历史大背景下来进行考察,我们才能真正理解、认识黄宾虹先生和他的艺术。

 与此同时,我们还必须对当时中国画坛的状况作一简略分析。

 清代绘画占统治地位的是以"四王"为代表的官学派,即仿古派。他们安于常规,因循守旧。他们的画以酷似古人为标准,画风陈陈相因,影响及于有清一代。其间虽然也出现了以渐江、石溪、八大山人、龚贤、石涛等人为代表的遗民画家和其他有生气的画

家，作品创新精神强烈，个人风格鲜明，但他们终究未能取代"四王"之"正宗"地位，成为清代画坛的主流。清代画坛始终被笼罩于"万马齐喑"的状态之中。康有为曾经发出"中国画学至国朝而衰弊极矣"之慨叹，他认为出路在于"合中西而为画学新纪元"。比康有为更激进的陈独秀倡导"美术革命"，主张输入"洋画写实主义"改造中国画。康有为和陈独秀或少或多是以社会学的观点来简单化地分析艺术学问题，忽视了艺术本身的复杂性和规律性，因此尚不能指出从根本上解决中国画自身价值危机的有效途径。黄宾虹先生基于他强烈的民族意识认为："中国千百年来绘画，虽未尽善尽美，取长舍短，尤在后来创造，特过前人，非可放弃原有，而别寻蹊径。"②又说："学画舍中国原有最高之学识，而务求貌似他人之幼稚行为，是无真知者。云非循环复古，是学古知新，乃为真知。"③概括起来说，立足传统、继承传统、发展传统，在传统中求创新，是解决中国画自身价值危机的畅途。黄宾虹先生孜孜以求，兀兀一生，以自己的实践证明了他的思想的正确性。

黄宾虹先生对艺术的认识是十分严肃的。他说："国之危急首重文化"，"中华民族所赖以生存，历久不灭的，更是精神文明。艺术便是精神文明的结晶。现时世界所染的病症，也正是精神文明衰落的原因。要拯救世界，必须从此着手。"④

1907年，黄宾虹先生第二次从家乡歙县出走来到上海，或许是绘画天赋成为契机，他开始走上了"以画为乐"、"以画为寄"式的人生道路。他的绘画天赋从此也获得了稳定和极大的发挥。除了浓厚的兴趣外，这种天赋还包括善于吸收、善于消化、善于创造的极强的能力。天赋只有和勤奋相结合才有可能产生效能。黄宾虹先生一生勤奋，黾勉求进。他临终前曾说："有谁催我，三更灯火五更鸡。"闻之使人潸然泪下。他在笔管上刻自勉语"磨炼出功夫"。他说："古人一艺之成，必竭苦功，如修炼后得成仙佛，非徒赖生知，学力居大多数，未可视为游戏之事忽之也。"黄宾虹先生八十余年如一日，足不停游、手不停挥、目不停视、心不停思，90岁时尚自订《画学日课》，勤勉有如此，古来无几。他89岁时白内障眼病加剧，或许是对复明希望心有疑虑而感到更须争朝夕。在他生命的最后几年，他思考、探索、创作尤勤，大有"凤凰涅槃"的境界。即使在他去世前的几个月中，他每天的工作都超过十小时，作画至少每天一幅，甚至一天连作几幅，恒心和毅力惊人，见之者莫不深受感动。现存浙江省博物馆的五千余件作品中，他晚年的作品居多。这些作品集中体现了黄宾虹先生的天赋勤奋以及变法图新的深度及其"超前性"。他91岁那年似乎有感于中，不止一次地对他所接近的人说："我或者可以成功了！"是的，他成功了。黄宾虹先生结束了中国画坛上"衰微极矣"的状态，开创了浑厚华滋、大气磅礴的新时代，使濒临灭息的中国画获得了新生。

黄宾虹先生90岁那年为自己订立了一份"日课"，在初稿中提出了"以力学、深思、守常、达变为指"的准则。⑤这是他一生从艺的高度概括的总结，也是他由"渐进"、"顿悟"而入"化境"的艺术实践全过程。

黄宾虹先生早年从倪姓前辈画师写得"作画当如作字法，笔笔易分明，方不致为画匠也"之画诀。这画诀影响了他一生的绘画创作，也使他一生受用不尽。我国绘画传统强调书画同源。黄宾虹先生则更强调"中国画法从书法中来"，⑥"画源书法"，⑦"欲明画法，先究书法"。⑧在绘画实践中，他求画法于书法，运书法于画法。他的绘画笔法遒劲有力，刚柔得中，变化多端，乃来自书法。黄宾虹先生肯定"画中笔法，由写字来"、"诀在书法"的关键，是强调由笔墨而产生的线条(包括点)。线条(包括点)是中国画的基本造型手段，也是最高造型手段。黄宾虹先生进而强调："用笔之法，书画既是同源，最高层当以金石文字为根据。"⑨"古人用笔，存于篆籀。"因而他对甲骨文、钟鼎文和钢印文的研究特别用功，尤其是对古钵印文字的探求，著述宏富，"自诧创获，已逾古人。"⑩黄宾虹先生把中国古文字分为三宗：一是甲骨殷商文字，二为钟鼎文字，三为六国文字古印、泉币、陶器。他认为对前二宗文字的研究日益繁浩，而对后一宗古文字的收集、整理、研究均相当薄弱，因此他在这方面用力至勤。除了在文字学、史学、经学上的意义以外，黄宾虹先生直接从古钵印等文字中获取书法和绘画的笔法养份。他说："画以肖形，字多异体，方圆奇正，可助挥毫。"⑪研究借鉴其线条、结体、章法等形式美，既丰富了书法，又丰富了画法。清代道光、咸丰、同治年间，金石学盛，远胜前人。黄宾虹先生极为推崇这一时期的文人画家，甚至称誉这一时期的文人画为"复兴"、"中兴"。已故著名美术史论家朱金楼先生指出："宾虹先生积八十余年艺术实践的经验，学养丰厚，见多识广，见解往往精辟。学习、研究他这方面的论点，可以丰富我们传统的美学理论，也能增加我们对具有高度审美价值的书法艺术与我国绘画发展关系的理解。"⑫这是颇为中肯的。

与上述紧密相联的是，黄宾虹先生重视中国画的传统笔墨或许甚于历来的中国画家。著名美术评论家卢辅圣先生说：在黄宾虹先生的画里，"笔墨的力度，笔墨自身的品格，笔墨关系的调谐完整，笔墨赖以成立的物理结构与心理结构的转换契合，则被提到了重要的甚至是至高无上的位置……在'遗貌取神'的审美框架中，把手段与目的统一起来，而追求一种同构于'心象'的'墨象'世界的展示。"⑬黄宾虹先生对于笔墨的研究以及运用的成就，也达到了远超前人的境界。他关于这方面的大量论述，既表明了笔墨在黄宾虹先生绘画艺术中所占的特殊地位，又为后来者提供了极有价值的启示。无疑，最集中、概括的是他提出的"五笔七墨法"，这对中国绘画传统的笔墨具有总结性意义。

尤为可贵的是，黄宾虹先生在熟练地运用"五笔七墨法"的同时，仍在不停地探索。他晚年以长短、大小、浓淡、干湿各不相同的墨点作皴，创作"至密"之画，充分体现了浑厚华滋的境界。他说："皴法变法极多，打点亦可作皴，古人未有此说，余于写生时悟得之。"⑭并具体说明这种"沿皴作点法"得之于69岁至70岁入川，看到蜀川山水时悟得。他的《蜀游杂咏》诗中有句："泼墨山前远近峰，米家难点万千重，青城坐雨乾坤大，入蜀方知画意浓。""沿皴作点三千点，点到山头气韵来，七十客中知此事，嘉江东下不虚回。"诚然，黄宾虹先生"沿皴作点"的"悟"，也可能与古人的尝试有关，他说："北

宋人画，积点而成，层层深厚。"⑮还可能与良渚玉器有关，他说："近代良渚夏玉出土，五色斑驳。因悟北宋画中点染之法。"⑯董源的"点缀成形"，范宽以雨点、豆瓣点、钉头点作皴的"笔墨赘簇"、石涛的"以点代皴"以及良渚玉器的斑点，或许久已融入他的创作潜意识，尔后借助造化之功而得升华。可谓"心有灵犀，一点皆通"。

另外，黄宾虹先生还在水、色及其相关的纸等方面进行探索。他在运用"七墨"时，用水或铺或凝或融，充分发挥水的无穷变化，使画的气韵愈越生动。他在水墨中缀以浓重的青、绿、赭等色，而以色、墨互不碍为绝，甚至几乎全用色笔勾勒点染，使画面更具丰满、强烈。他还在硬纸、厚纸上用秃笔、硬笔、宿墨、焦墨、纯色作画，以获取种种特殊的效果。

黄宾虹先生除了注重笔墨外，还很注重绘画的虚实处理。他早年从前辈画家处得"实处易，虚处难"之绘画真谛。他更进一步认为，阴阳虚实相济，正是山川的奥秘所在。他说："虚是内美。"⑰又说："虚中运实，柔内含刚，此笔法也。""虚中有实，可悟化境。"⑱对于黄宾虹先生的"虚实观"，我们不能简单地理解为"虚"即"白"，"实"即"黑"。黄宾虹先生的"虚实观"是绘画创作高层次上的一种虚、实关系处理；既有画家对创作对象的提炼、认识，这是画家对画面的具体处理方法。一般地说，"实"为具象，是对物象的具体描绘；"虚"为抽象，是对物象的提炼，寓有精神、气韵。"虚"与"实"共同构成了作品的境界。但在绘画实践中，黄宾虹先生则强调"应该从实到虚，先要有能力画满一张纸，满纸能实，然后求虚。"⑲

黄宾虹先生起步于新安、黄山画派。这固然有乡里桑梓的缘故，但更重要的还是在于他同这两画派中人在气节意识上有相通之处。新安、黄山画派中人多明朝遗民，他们中有的人直接参与了反清复明的斗争。但当复明无望后，他们隐于书画，放迹山林。他们的画直抒胸臆，感情色彩较浓，画面终于淡静清逸。作品主要抒发个人的清高不随俗情感以及避世之趣，隐逸之情。黄宾虹先生早年的画也是以疏淡清雅为主，但他与新安、黄山派中人在绘画思想上是似同而实异。黄宾虹先生主张积极地弘扬中华民族精神，因而他日后画风的改变也是必然的。黄宾虹先生的境界要高于"新安"、"黄山"。他认为浑厚华滋代表了民族精神，并以此为品评标准梳理了历代画家。得出了北宋人画细而不纤，粗而不犷，气在笔力，韵在墨彩，因而浑厚华滋。他还依此下溯，认为明代天启、崇祯年间的邹衣白、恽道生能得董、巨真传，难能可贵，可作为升堂入室的阶梯；清代道光、咸丰年间的文人画追明代画家，远师北宋，故为"文艺复兴"。上述一路画家是黄宾虹先生"师古"的重点对象。这里值得一提的是，扬州画家陈崇光对黄宾虹先生的影响不应忽视。陈崇光当时名重扬州。《扬州览胜录》云："至今邗上论画者，咸推若木(按：崇光另字)为第一手。"吴昌硕也说："笔古法严，妙意从草、篆中流出。于六法外见绝技，若木道人真神龙矣。"⑳黄宾虹先生说他"画山水、花鸟、人物俱工，沉着古厚，力追宋元。"㉑黄宾虹先生24岁那年专门去扬州拜陈为师，学山水和花鸟。黄宾虹先生主张"古人无常师"，

他遍习各家技法，兼收并蓄，以丰富自己的笔墨。他师古人并不是照抄照搬，机械模仿，而是学其优长，弃其短绌。他说："善学古人者，学古人之精神；有圣贤豪杰之精神，即圣贤豪杰。"[2]他要求"取古人之长，皆为己有，而自存面貌之真不与人同。"[3]他还进一步指出："艺术之事，所贵于古人者，非谓拘守旧法，固定不变者也。"[4]"盖不变者古人之法，惟能变者不囿于法。不囿于法者，必先深入于法之中。而惟能变者，得超于法之外。"[5]黄宾虹先生认为，要变，要创新，首先要师古人，发展传统必须由继承传统得之。"事虽因而实创也。"这是充分辩证的认识。"古今沿革，有时代性。"[6]说得极为深刻。他把传统的古今沿革，即传统的继承与发展，看成是一个扬弃的动态的过程，时代性就体现在这一过程之中。黄宾虹先生的"师古"与清初"四王"的复古有着本质的区别。前者对待传统的态度是发展的、开放的；而后者则认为"古"是一成不变的、封闭的。传统可以成为财富，也可以成为包袱。用现代系统论的观点来分析，如果在传统占统治地位的系统中，它只能加强传统的封闭性和保守性；如果传统的束缚被打破，当它在一个新的更大的系统中成为一个组成部分时，它会在这个系统中获得全新的意义，成为财富。而且，一旦新的文化成为主流时，它的某些东西又应该成为新文明的补充而存在。反之，当传统坚持它的统治地位而排斥新的文明时，即成为包袱。对我们来说，不是不要传统，而是不要传统的统治。黄宾虹先生对待传统的正确认识和成功实践，也为我们树立了典范。

　　黄宾虹先生的胸怀、眼光极其开放、开阔。在师古人的同时，他更重视师造化。他说："中国古代优秀的画家都是能够深切地去体验大自然的；徒事临摹，得不到自然的要领和奥秘，也就限制了自己的创造性；事事依人作嫁，那便没有自己的见解了。"[7]又说："学习那家那法，固然可以给我们许多启发，但那家的那法，都有实际的自然作根据的，古代画家往往写生他的家乡山水，因而形成了他自己独到的风格和技巧。"黄宾虹先生的一生游历甚广，足迹遍于名山大川。他游览写实，观察入微，胸中自有千山万水。他的写生稿数以万计，真正做到了石涛说的"搜尽奇峰打草稿"。他说："画以自然为美，全球学者所公认。"[8]他以无限的热爱、饱满的情感去感受大自然之美和顽强的生命力。他深深体会到，中华民族世世代代生息繁衍的土地，美就美在山川浑厚，草木华滋。"浑厚华滋"因而成为他追求的美学境界。黄宾虹先生对于自然的情感高度地融入了他的艺术创作。情感在他艺术创作中的流露和艺术创作浑然一体，因而是高度自由和自然的。黄宾虹先生的作品是艺术规律和自然规律的统一。从艺术学角度来看，黄宾虹先生的画体现了中国画艺术本位的回归。而传统文人画家往往把对自然的观照作为一种手段，或以竹表节，或以石喻志，其作品反映自然也往往是概念的、表层的、直露的；艺术被降为社会学的附庸，历代相因，在形式上难免堕入程式化的巢穴。艺术贵在创新。黄宾虹先生认为其途径就是"师法造化"。他说："名画大家，师古人尤贵师造化，纯从真山水面目中写出性灵，不落寻常蹊径，是为极品。"[9]黄宾虹先生强调"变笔"。他说的"变笔"不仅是某种具体的笔法，而且也是一种对于用笔的观念。笔法之变，其根据也在自然造化。

他说："唐李阳冰论篆书曰：'点不变谓之布棋，画不变谓之布算。'善画者之用笔，何独不然？其显著者：山有脉络、石有棱角，钩研之笔必变；水有行止、木有菀枯，渲淡之笔又变。"用笔能变，"参差离合、大小斜正、肥瘦短长、俯仰断续、齐而不齐，是为内美。"①黄宾虹先生也反对照相式的写生。因为大自然虽然丰富，但有时杂乱，须人力裁剪。裁剪得当，具有"不齐之美"；裁剪不当，整齐画一，又背离了自然之美。黄宾虹先生绘画的章法也来自自然，是从自然山川的气势结构中概括出来的，章法依山川气势的变化而变化，不受固定程式的束缚，则新意时出。黄宾虹先生在绘画的立意方面也是努力再现自然的景色。在他的作品中，造境的材料极其简单，他把立意的注重点放在山川草木、舟桥亭屋等相互形成的总的丰富的形体感和总的丰富的明暗色调感上。黄宾虹先生的作品，源于自然，又高于自然。他的作品的意境同西方印象派画家作品的意境有异曲同工之妙。这是黄宾虹先生有所创新的重要方面。

黄宾虹先生对于西画也持以同样开放的态度。他说："现在我们应该自己站起来，发扬我们民学的精神，向世界伸开臂膀，准备着和任何来者握手。"②这可谓是他的心声。他还说："中国之画，其与西方相同之处甚多，所不同者工具物质而已。""老子谓'道法自然'，欧西人云'自然美'，其实一也。"③他还把中国绘画同西方绘画的现代派作比较研究："画无中西之分，有笔有墨，纯住自然，由形似进于神似，即西法之印象抽象……今野兽派思改变，向中国古画线条著力。"③他自己也在构图上吸收西画优长。他多次提到"齐而不齐三角觚"、"不齐的三角形"等。他甚至揉合中西之法进行创作。他在一幅作品上题："积点成线，有线条美；不齐三角，有真内美。"前者是中国绘画的基本手段，后者是西方绘画的基本构图。黄宾虹先生在吸收西方绘画的某些长处时，仍坚持立足传统，使中国画出现了新面貌但仍保持其基本的特质。

黄宾虹先生晚年的"黑密"作品和用青绿与浓墨相衬托的作品，确同近代西方印象派的风景画有异曲同工之妙。黄宾虹先生40年代在北平时曾说，他的作品画西画的人爱看。确实，不少油画家酷爱黄宾虹先生的作品，他们试图从黄宾虹先生的作品中汲取丰富的营养。黄宾虹先生还曾说，他的作品要待他身后30年至50年后才为世人所认识。今天，随着人们对黄宾虹先生及其作品的不断探求，越来越多的人已经认识到，黄宾虹先生跻身于世界艺术之林而毫不逊色；并且，这种认识还在不断深化。我们姑且称之为"黄宾虹现象"。

我们有理由相信，对于"黄宾虹现象"的研究，将成为一个带有世界性的艺术研究课题。

注　释：

① 陈叔通《黄宾虹先生年谱》序。

② 黄宾虹1950年在浙江省第一届人民代表大会上的发言。见《黄宾虹画集》。

③ 黄宾虹1941年与朱砚英书。见《黄宾虹画集》。

④ 黄宾虹"国画之民学"。见《黄宾虹画集》。

⑤ 赵志钧"黄宾虹的艺术哲学观"。

⑥ 黄宾虹1935年与朱砚英书。见《黄宾虹画集》。

⑦ 黄宾虹1944年与傅雷书。见《黄宾虹画集》。

⑧ 黄宾虹1946年与汪孝文书。见《黄宾虹画集》。

⑨ 黄宾虹1944年与傅雷书。见《黄宾虹画集》。

⑩ 吴朴《宾虹草堂藏古玺印》序。

⑪ 朱金楼"兼金并涵，探赜钩奥——黄宾虹先生的人品、学养及其山水画的师承源渊和风格特色。"

⑫ 同上。

⑬ 卢辅圣《黄宾虹画集》序。

⑭ 同⑪。

⑮ 《黄宾虹画集》——"画论辑要"。

⑯ 同上。

⑰ 黄宾虹1953年"自题山水"。

⑱ 朱金楼"近代山水画大家——黄宾虹先生"。

⑲ 同⑪。

⑳ 陈传席《中国山水画史》。

㉑ 黄宾虹《古画微》。

㉒ 陈凡辑《黄宾虹画语录》。

㉓ 同上。

㉔ 黄宾虹"美展国画谈"，见《黄宾虹画集》。

㉕ 黄宾虹"画法要旨"，见《黄宾虹画集》。

㉖ 黄宾虹"九十杂述"，见《黄宾虹画集》。

㉗ 朱金楼"近代山水画大家——黄宾虹先生"。

㉘ 同上。

㉙ 黄宾虹1944年与傅雷书。见《黄宾虹画集》。

㉚ 陈凡辑《黄宾虹画语录》。

㉛ 赵志钧"黄宾虹的艺术哲学观"。

㉜ 黄宾虹"国画之民学"。见《黄宾虹画集》。

㉝ 黄宾虹1944年与傅雷书。见《黄宾虹画集》。

㉞ 同上。

目 录

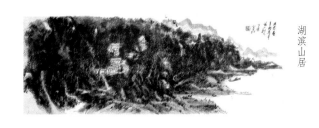

湖滨山居

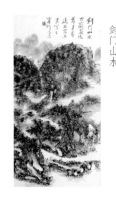

剑门山水

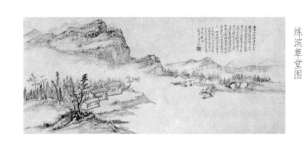

练滨草堂图

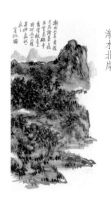

渐水北岸

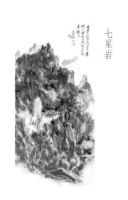

七星岩

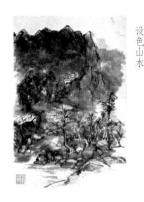

设色山水

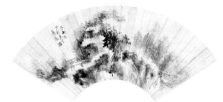

水墨山水

图 版

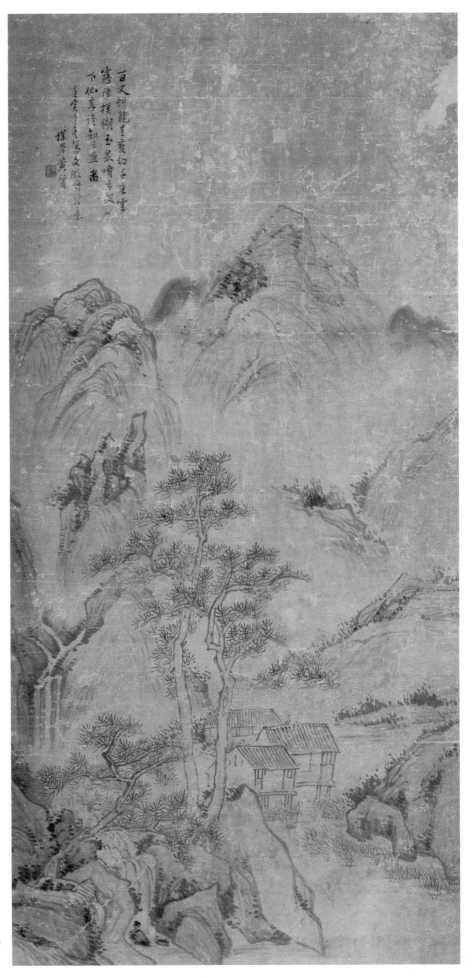

山　水

132cm × 65cm　1902年

黄山市博物馆藏

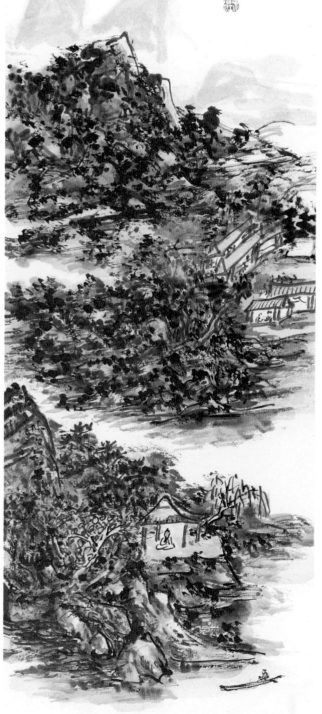

秋浦午渡湖
中心景 宾虹纪游

秋浦午渡湖

97cm × 32.5cm

中国美术馆藏

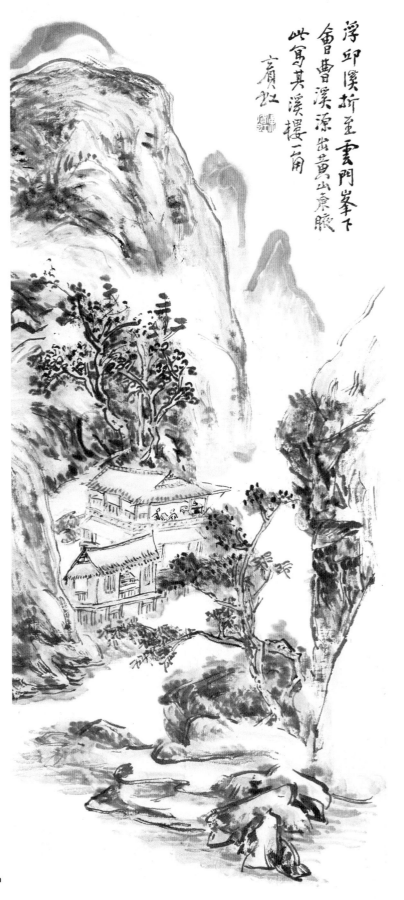

浮邱溪折至雲門峯下
會曹溪源出黄山東瞰
此寫其溪樓一角
賓虹

浮邱溪

81.5cm × 32.5cm

中国美术馆藏

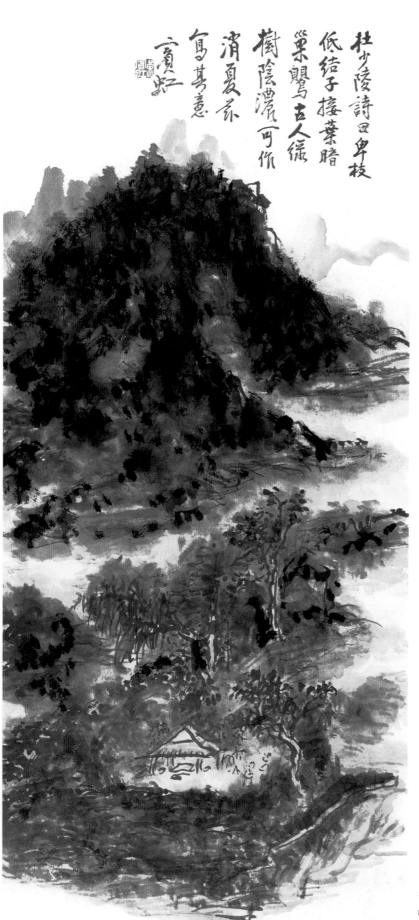

杜少陵诗意 田卑枝
低结子接叶暗
巢鸒古人绿
树阴濃[可作]
消夏吟
写其意
宾虹

杜少陵诗意（右图为局部）

80.5cm × 35.5cm

中国美术馆藏

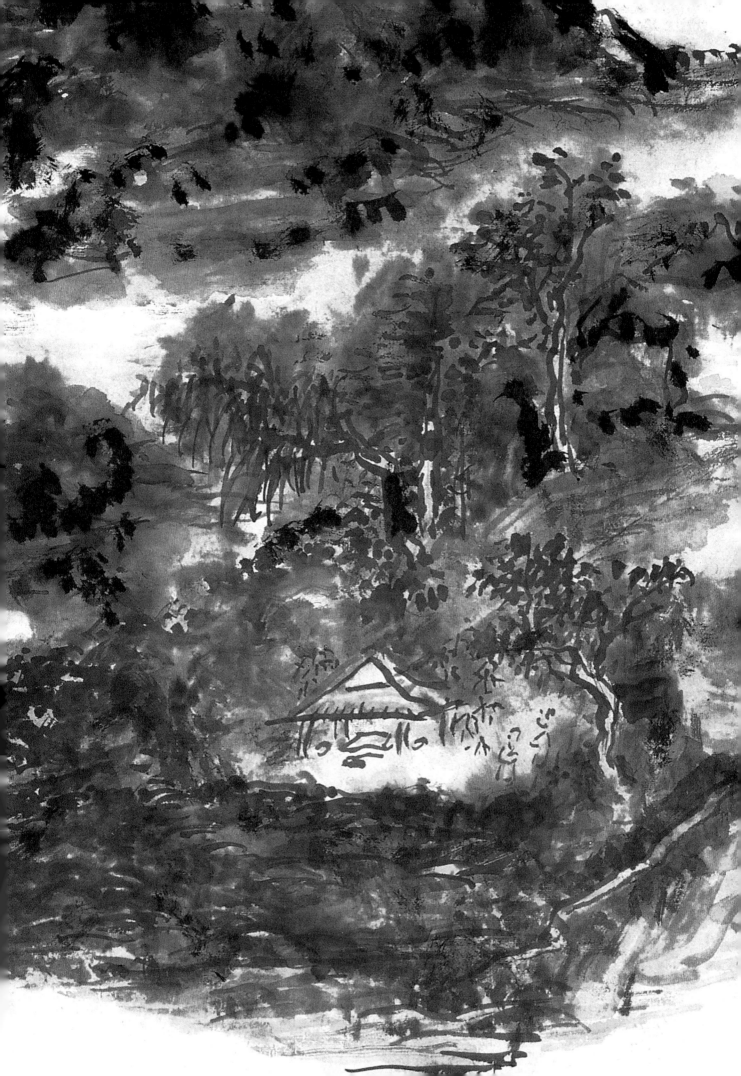

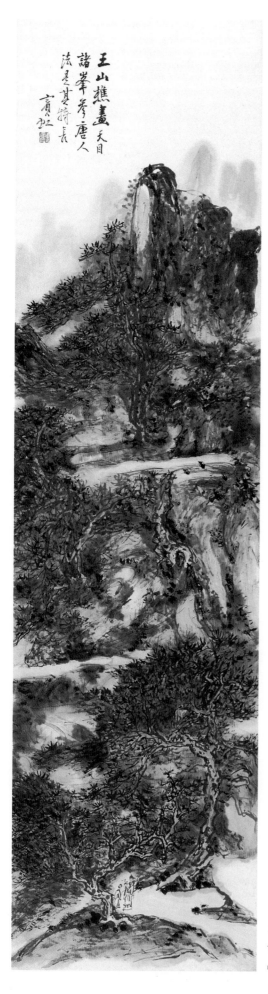

天目奇峰

155cm × 40cm

中国美术馆藏

亭树春晓

67cm×33cm　1917年

黄山市博物馆藏

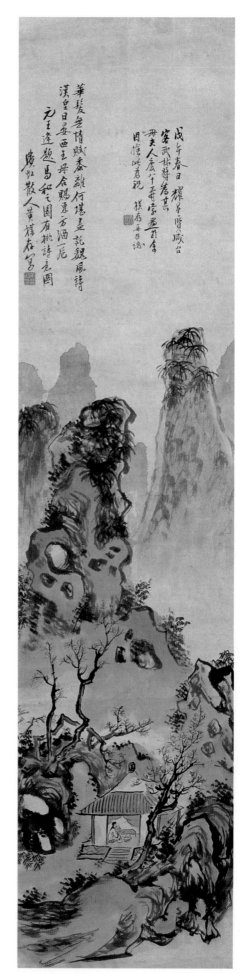
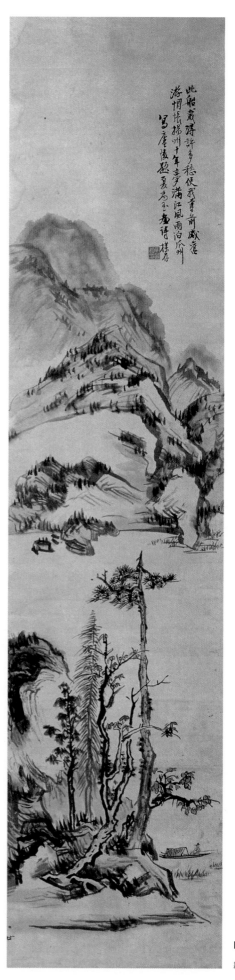

山水屏（之一、二）

四屏　136cm × 32cm　1918 年前

歙县博物馆藏

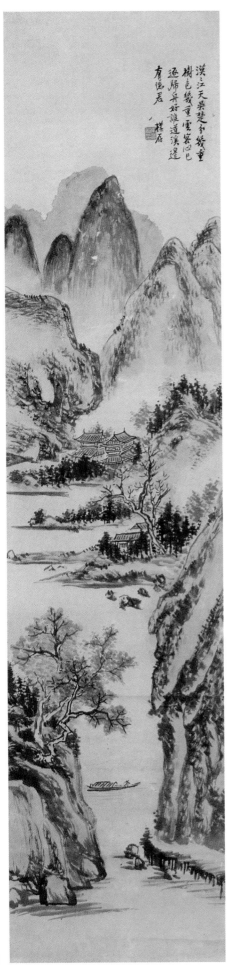

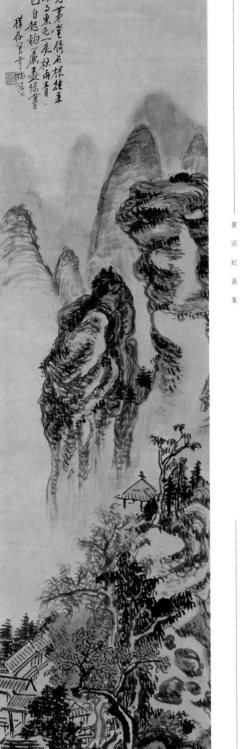

汉江天吴楚分荆重
树色纸重云案心比
还将归兴好谁道溪边
有隐君
　　　　棋石

杜老茅堂倚石根桂莱
西漾与东屯一展秋雨青
苔色自起钧虞盡绿亭
　　样存写于亭拖伤。

山水屏（之三、四）

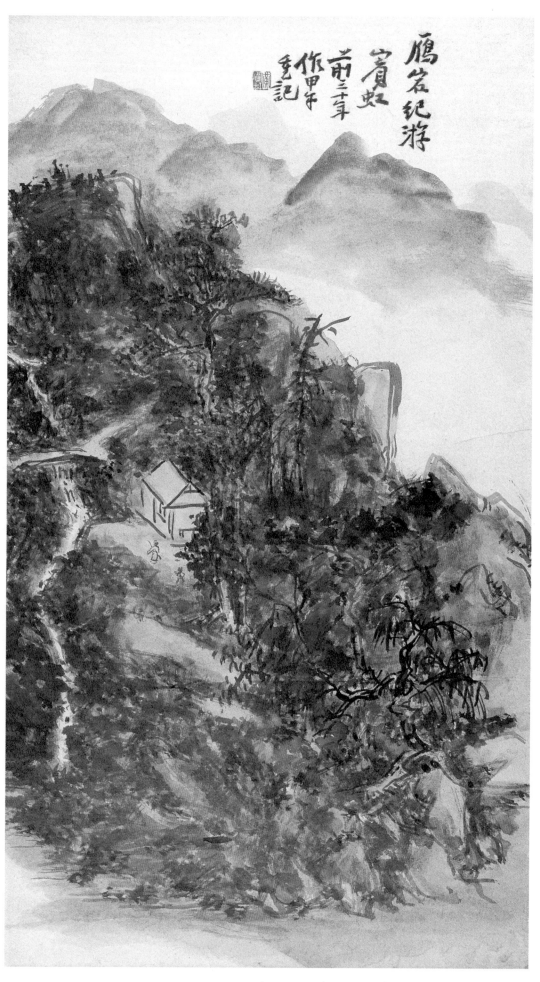

雁宕纪游

53cm × 30cm

中国美术馆藏

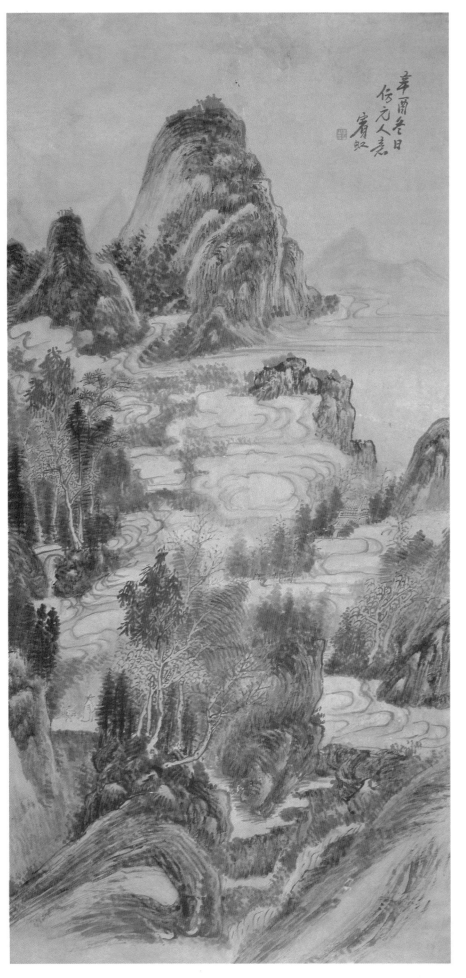

仿元人意

137.5cm × 67cm 1921年

黄山市博物馆藏

仿墨井道人笔意

34.5cm × 27.5cm 1922 年

中国美术馆藏

观瀑图

63cm × 29.5cm　1924 年

黄山市博物馆藏

秋飆吹老蒼崖烟松檝橅幹茂枝連蜷毋黃
鷹樹出蒿麓不映關城管澄鮮昔戴陰毋更
扶筇坡陀歷覽神怡懌下寧此日思詩廬祇
屐灟牽歸不浮呼今東角戰氣桃陽茂廬
覺蜃建閒一揮江流作客典北此叱何將看樓文
奇筆潲房之後避庵池陽舊作
乙丑臘月黃賓虹畫幷詩

池阳旧作

135cm × 51cm　1925 年

南京市文物商店藏

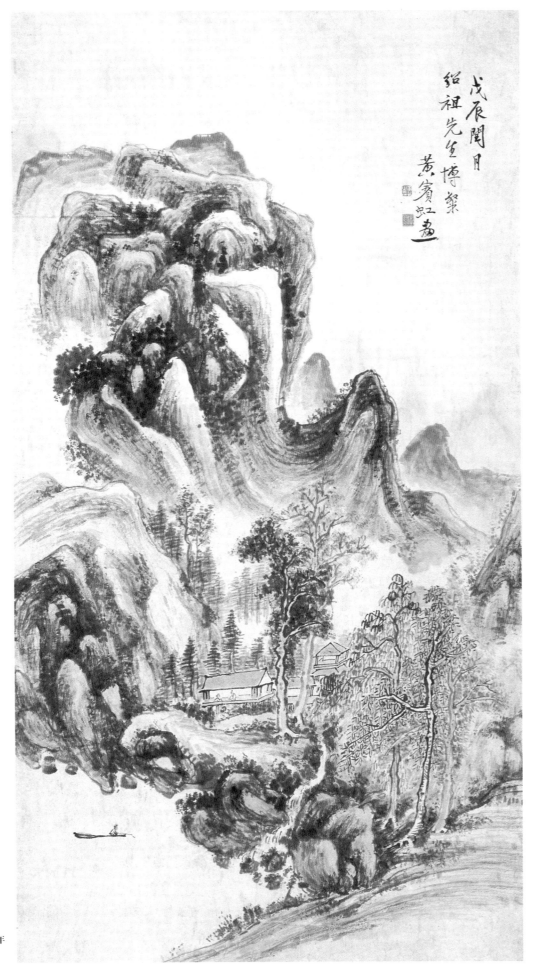

戊辰閏月
紹祖先生博粲
黃賓虹畫

山水

141cm × 78.5cm　1928 年

歙县博物馆藏

新安江舟中作

67.5cm × 39cm　1928 前

南京博物院藏

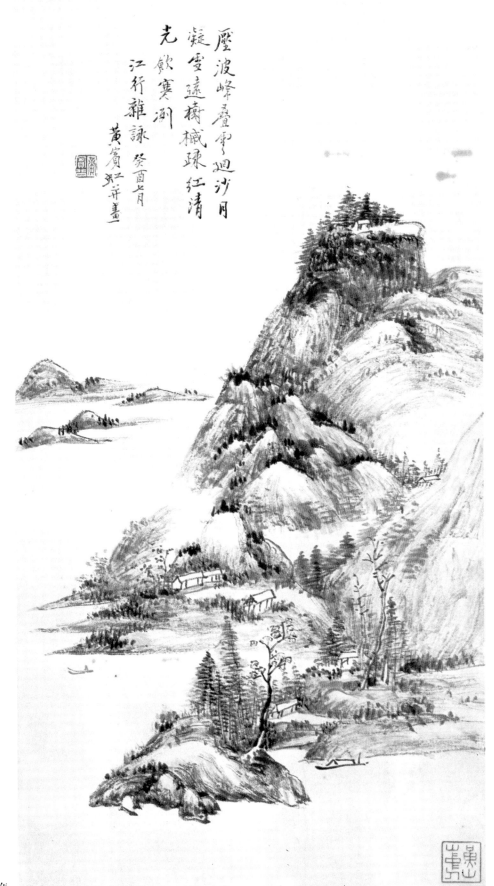

壓波峰疊雲~迴沙月
凝雲遠樹槭踈紅清
光歛寒洞
江行雜詠 癸酉冬月
黃賓虹并畫

压波峰叠云

65cm × 33cm 1933 年

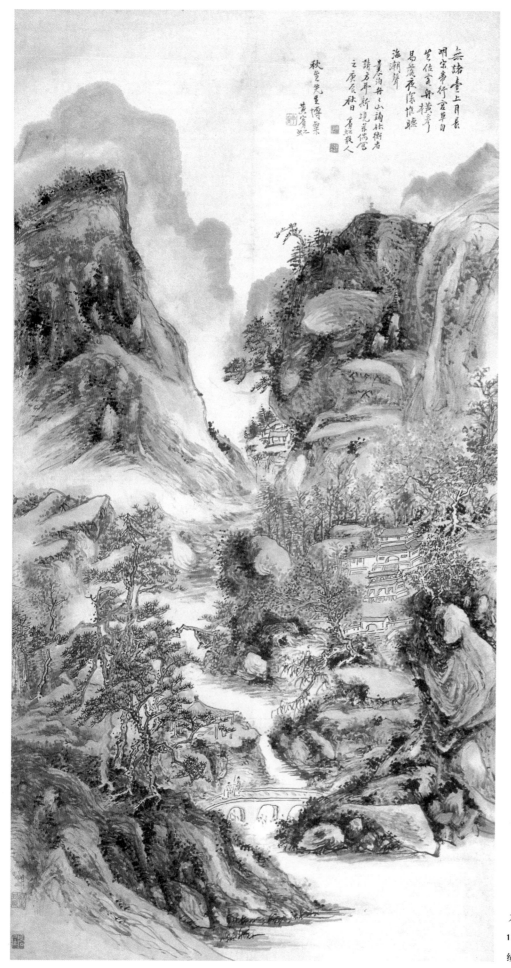

无诸台上月长明

127cm × 67cm　1940 年

绩溪县文物管理所藏

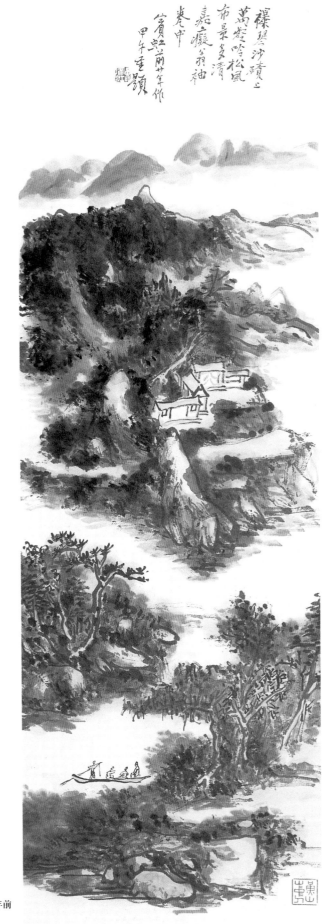

襟袖沙噴乞
萬壑珍哈松風
布景多清
嘉壙翁羽袖
卷中
賓虹並前廿年作
甲午重題

万壑松风

105cm × 32.5cm　1943 年前

中国美术馆藏

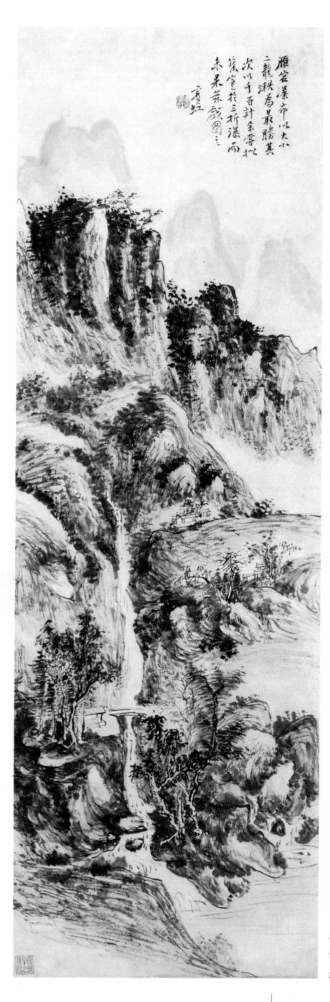

雁宕瀑布

119.5cm × 40cm 1943年后

歙县博物馆藏

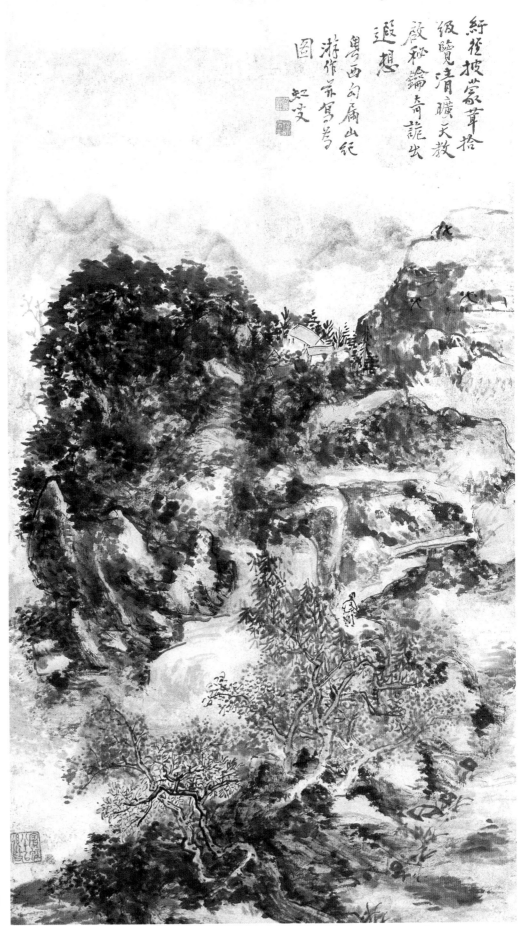

紆径披蒙葺拾

级览清旷天教

启秘鑰奇詭出

遐想

粤西勾漏山纪

游作茲写为

图

　　虹叟

勾漏山纪游

73.5cm × 40.5cm　1943 年后

歙县博物馆藏

渠河山色

74.5cm×31cm 1943年后

游廣安天池至
羅漢溪入渠
河抵渝舟中所
得稿
賓虹

渠河山色

74.5cm × 31cm 1943 年后

中国美术馆藏

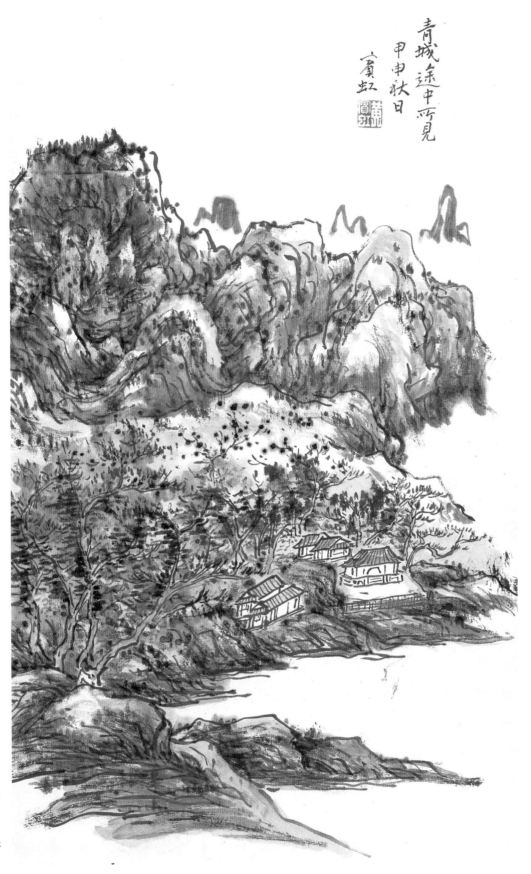

青城途中所见
甲申秋日
宾虹

青城途中所见

61.5cm × 33.5cm　1944 年

中国美术馆藏

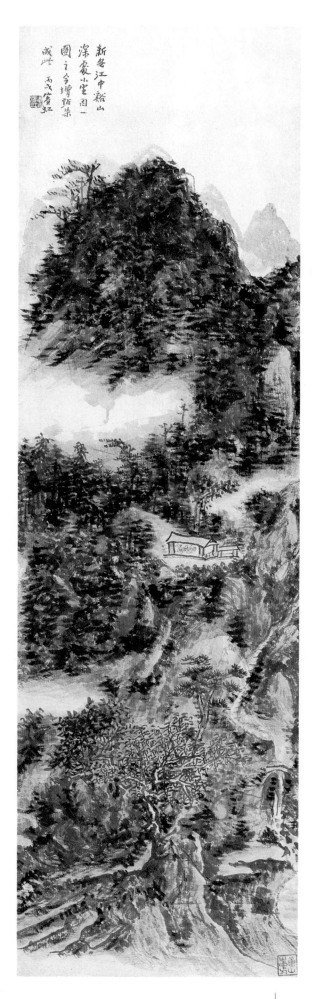

谿山深处 (右图为局部)

130cm × 40cm 1946年

中国美术馆藏

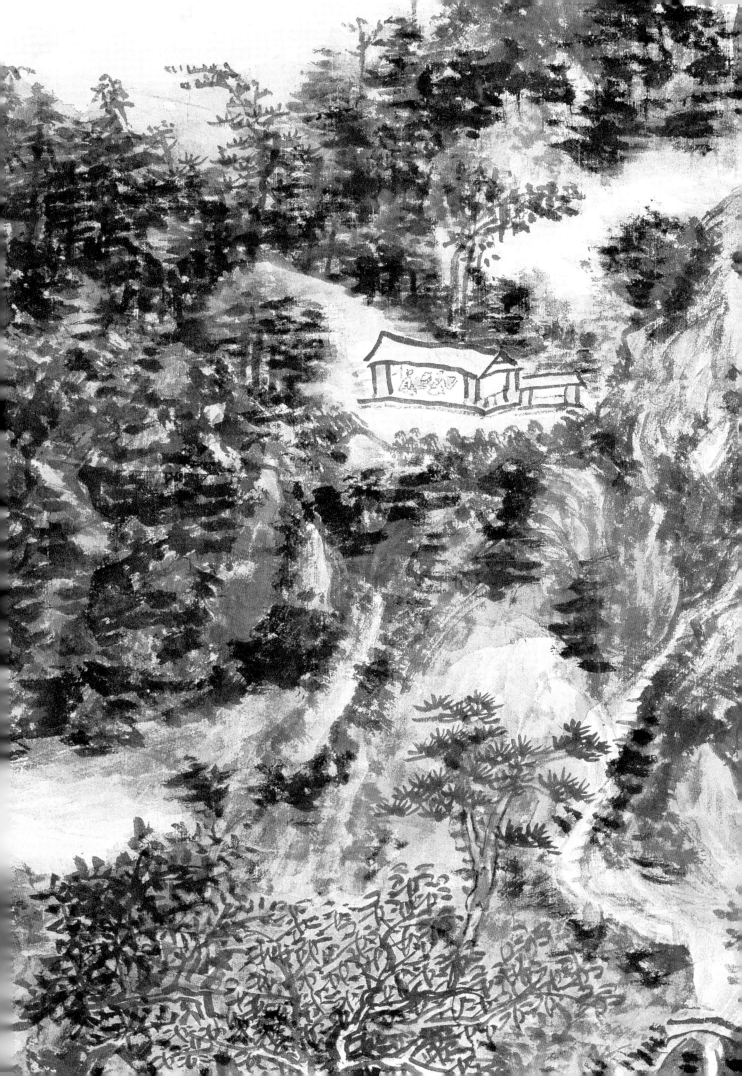

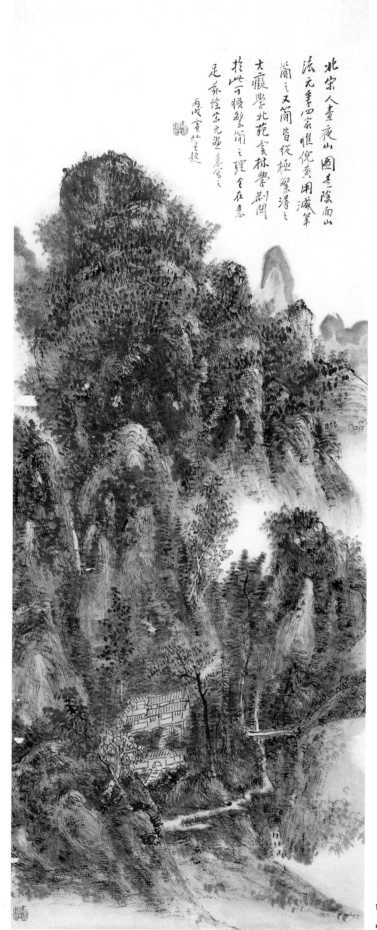

北宗人畫夜山圖差陰面山
法元季四家惟倪黄用減筆
簡之又簡皆從極繁得之
大癡學北苑雲林學荊關
於此可悟繁簡之理全在意
足荊關宗元畫意寫之

丙戌黄賓虹年題

深山幽居

107cm × 40cm　1946年

中国美术馆藏

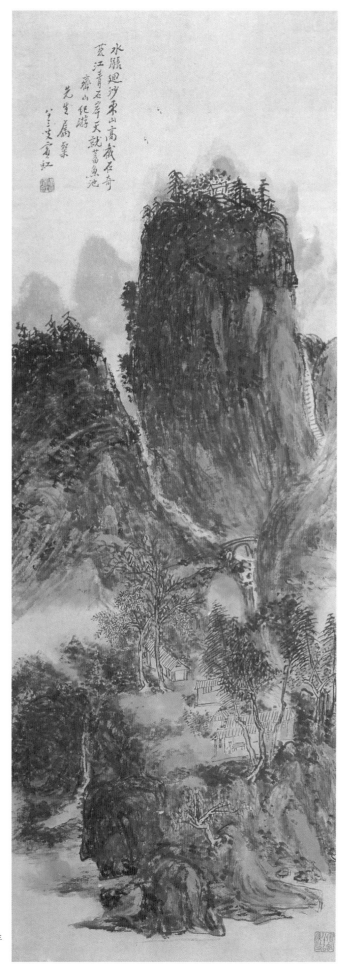

齐山纪游

112.5cm × 40cm 1946 年

歙县博物馆藏

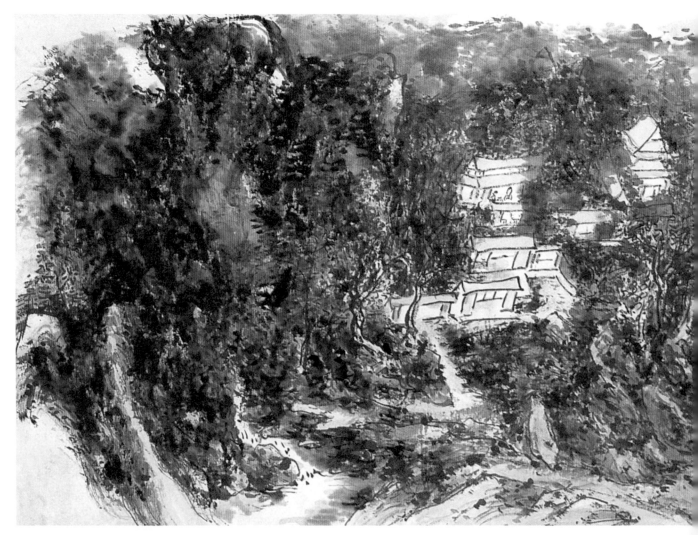

湖滨山居

89.5cm × 32cm 1947 年

中国美术馆藏

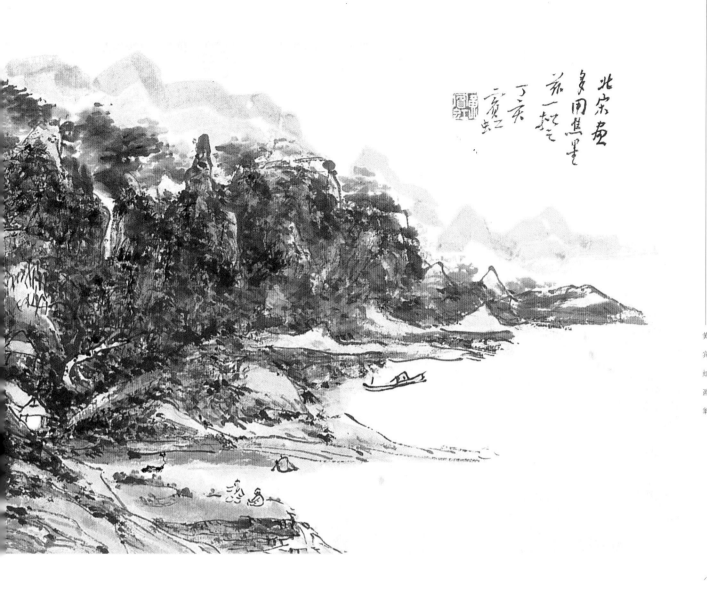

北宗畫多用焦墨
范一桃先生
丁亥
賓虹

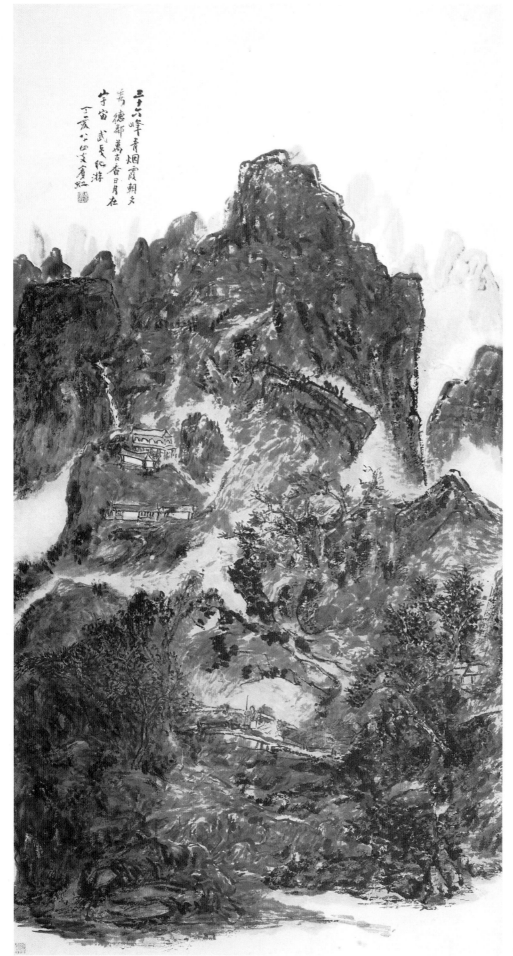

武夷溪桥

150cm × 79.5cm 1947 年

中国美术馆藏

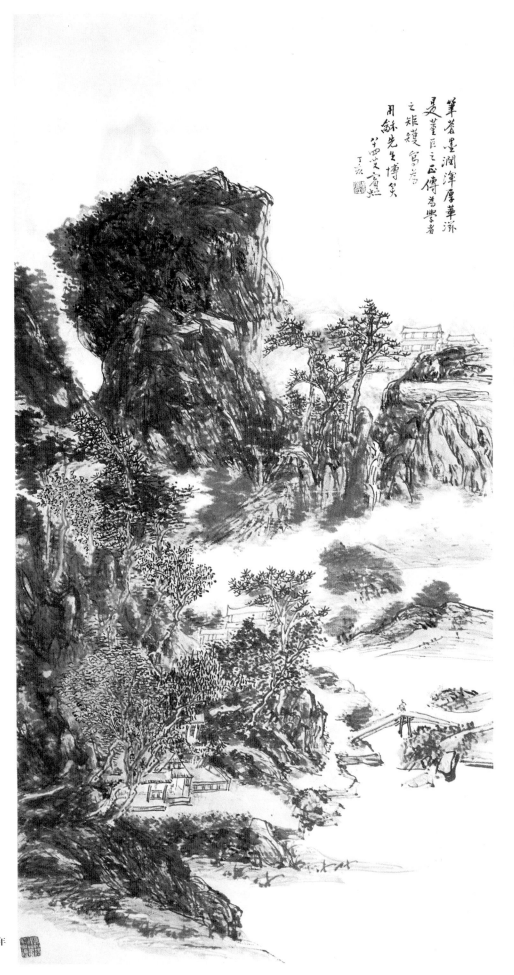

筆蒼墨潤渾厚華滋
是董巨之正傳為學者
之矩矱寫為
用龢先生博笑
丁亥賓虹

翠峰溪桥

129.5cm × 67cm 1947 年

中国美术馆藏

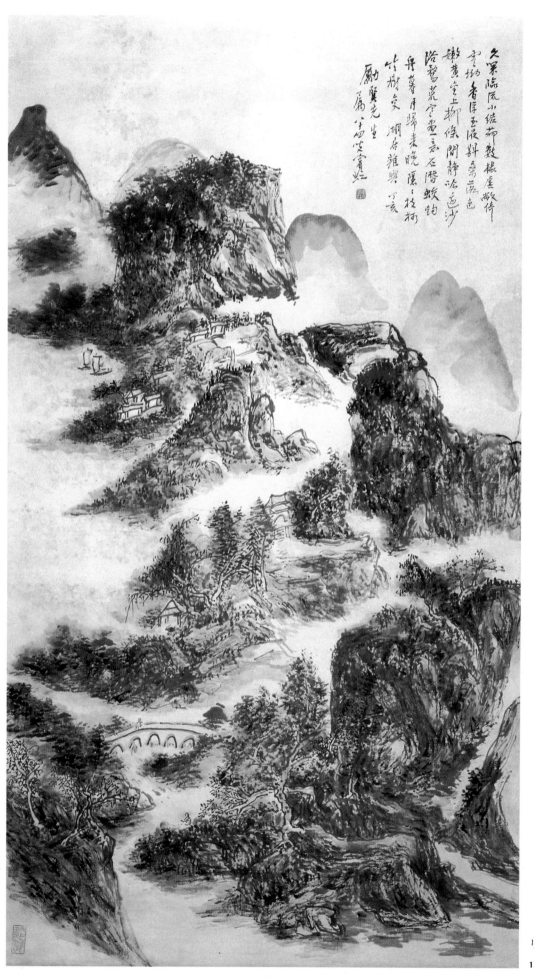

久客临流小结茆数椽庐散倚
云坳香厓玉瀑斜夺碧色
嫩黄空上柳候閒静沿迄沙
浩瀚荒空书景石凊蛟钓
舟夢雨暘来晚隐隐枝柯
竹树交湖舍雜興丁亥
勖賢先生 属 八十四黄宾虹

临流绪茆图（附局部二）

176cm × 96cm　1947年

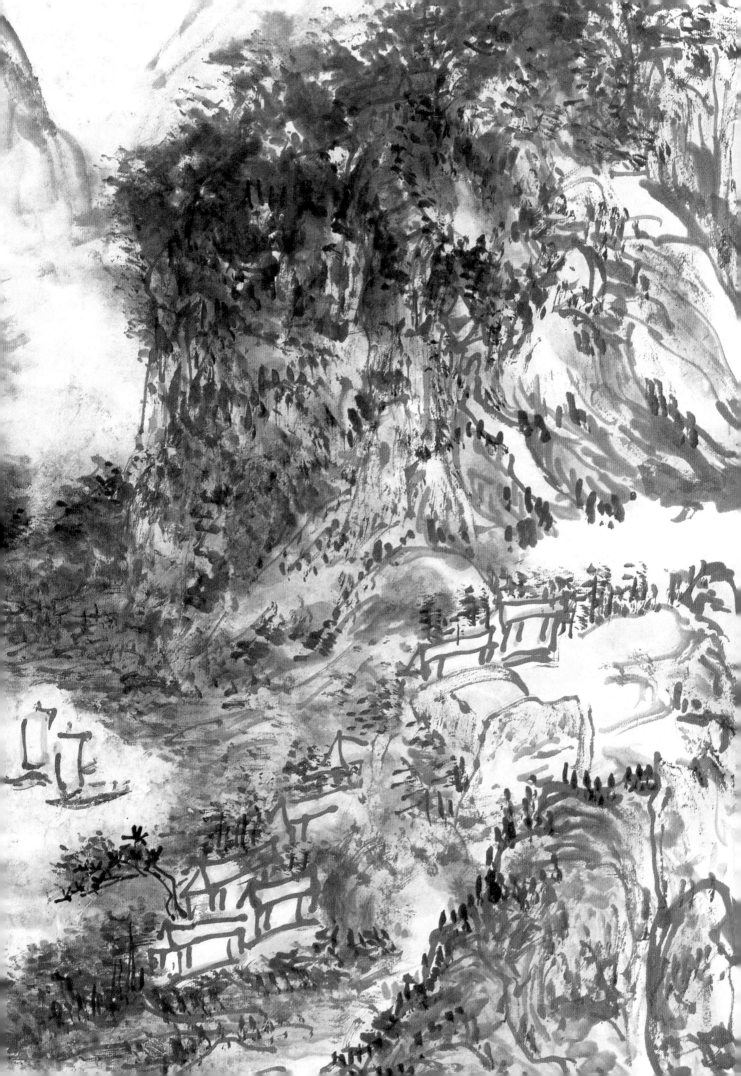

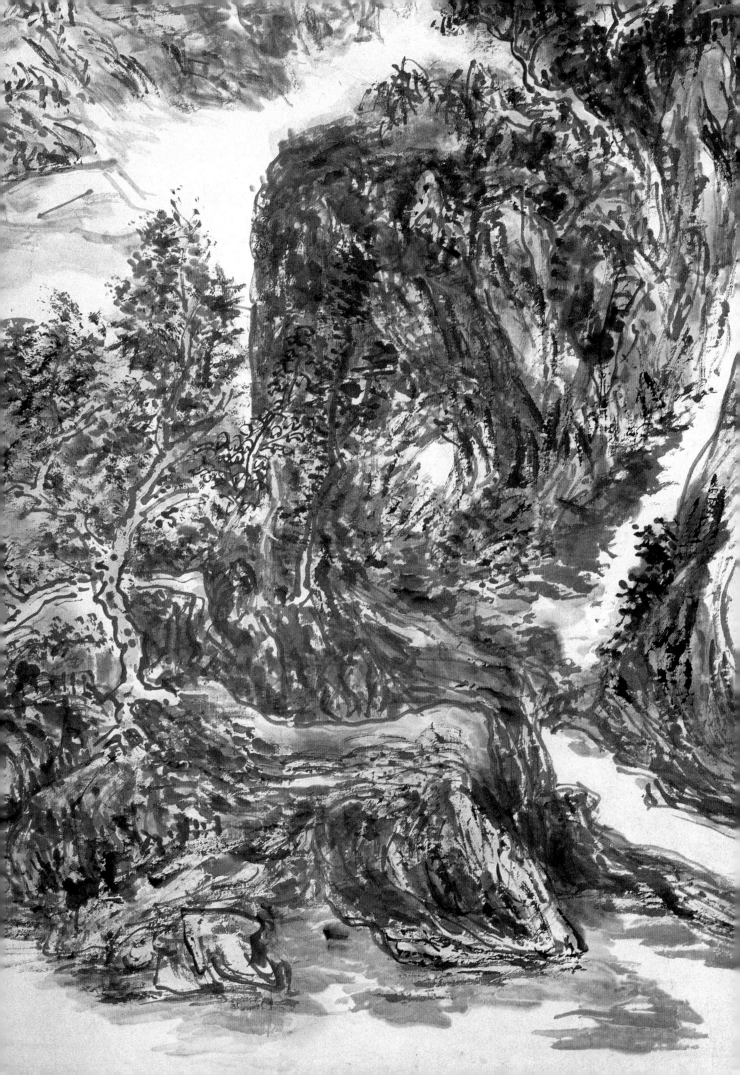

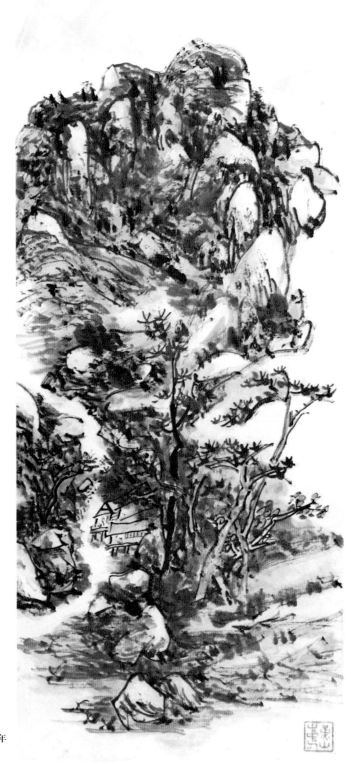

新安江上遂昌山岸
所见写应
莲祺先生
属粲 黄宾虹

遂昌山峰

89.5cm × 31.5cm　1947 年

中国美术馆藏

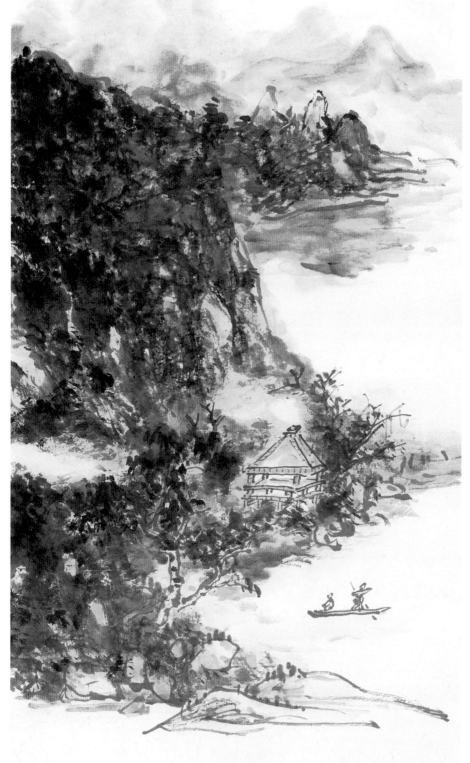

行盡林坰路
青山潑黛
來波濤千
萬疊且湧現
白雲堆

太湖三萬
六千頃惝
峭廣博渾
厚兼漬以
范寬筆意
寫奉
散木先生
粲政
戊子賓虹年八十又五

太湖风景（右图为局部）

65.5cm × 33cm　1948 年

中国美术馆藏

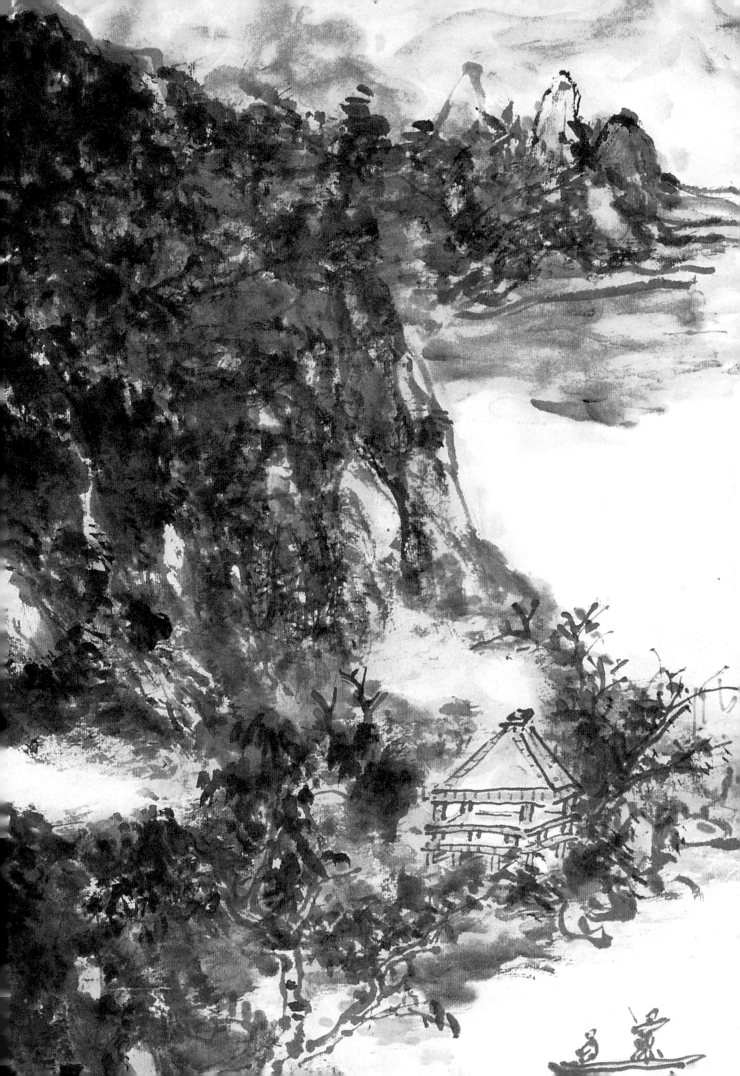

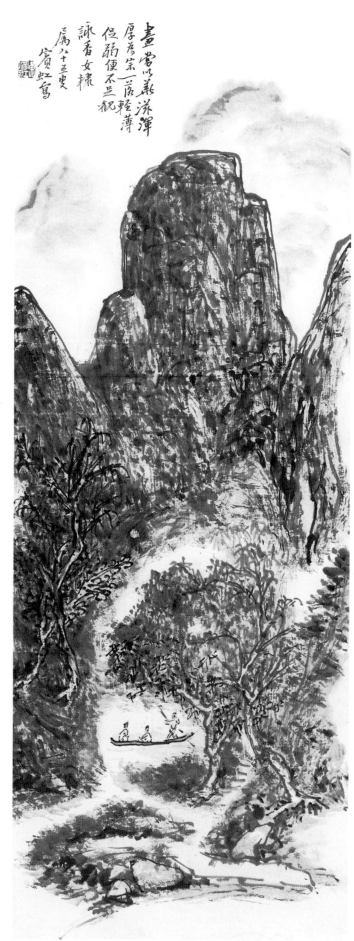

画当以兼葭渲
厚为宗一落轻薄
便弱便不足
观
詠香女娣
属八十五叟
賓虹寫

山溪泛舟

89cm × 32.5cm 1948 年

中国美术馆藏

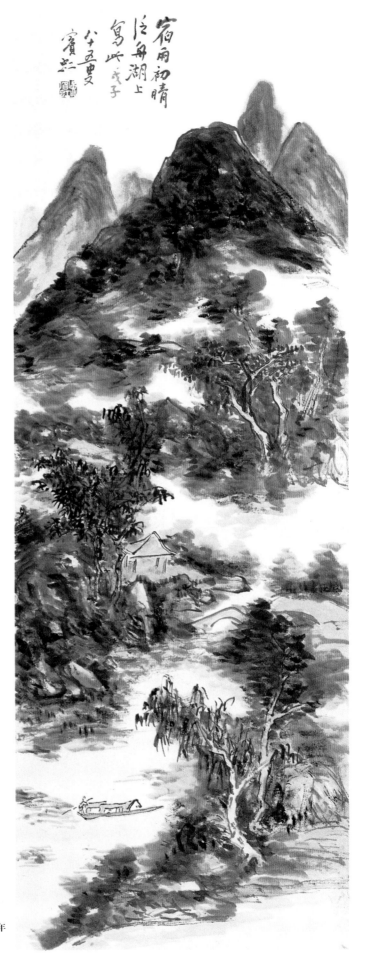

宿雨初晴
泛舟湖上
写此戊子
八十五叟
宾虹

宿雨初晴

88.5cm × 32cm　1948 年

中国美术馆藏

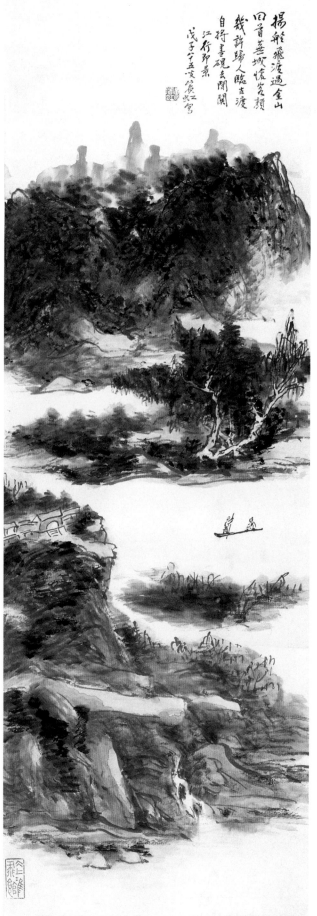

揚帆飛渡過金山
回首蕪城愴客顏
幾許歸人臨古渡
自將書硯去間關
江行即景
戊子午五凌宸江寫

江行即景（右图为局部）

145cm×185cm 1948年

中国美术馆藏

黄
宾
虹
画
集

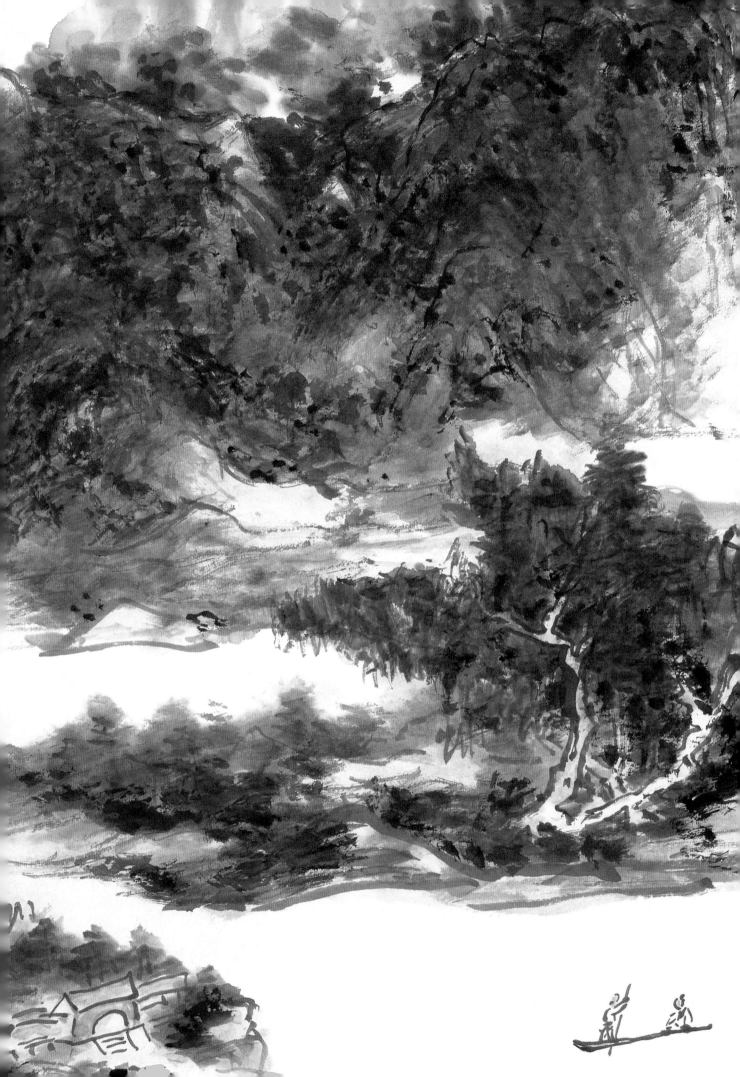

黄海镜涛泛澄铺　不期
片域其方壶　置身已在光
明顶　书隆归来住无无

戊子初春别黄山已十年矣追
恍图此　八十五叟宾虹写

黄山追忆

77cm × 39.5cm　1948 年

中国美术馆藏

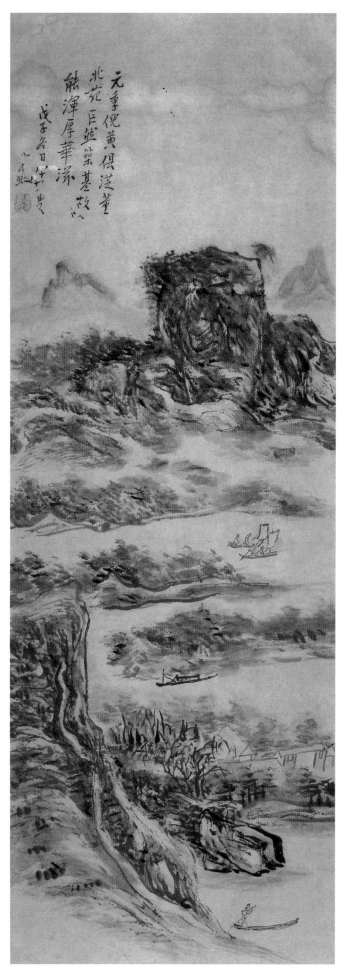

山　水

90cm × 33cm　1948 年

黄山市博物馆藏

横槎江上舟中
所见
八十六叟
宾虹

横槎江

67.5cm × 30.5cm 1949 年

中国美术馆藏

黄山纪游 此北宋画法
为之与寿留元人墨珠
其旨趣耳
己丑八黄宾虹年八十有六

黄山纪游

77cm × 46cm　1949年

中国美术学院藏

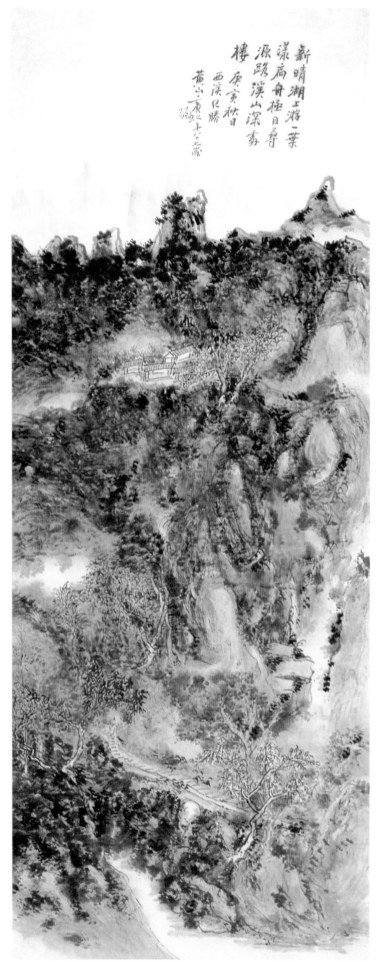

新晴湖上游一葉
漾扁舟極目尋
源踞溪山深寿
樓庚寅秋日
西溪化勝
黄宾虹之年九十又七歲

溪山新晴（附局部二）

130.5cm × 51.5cm　1950 年

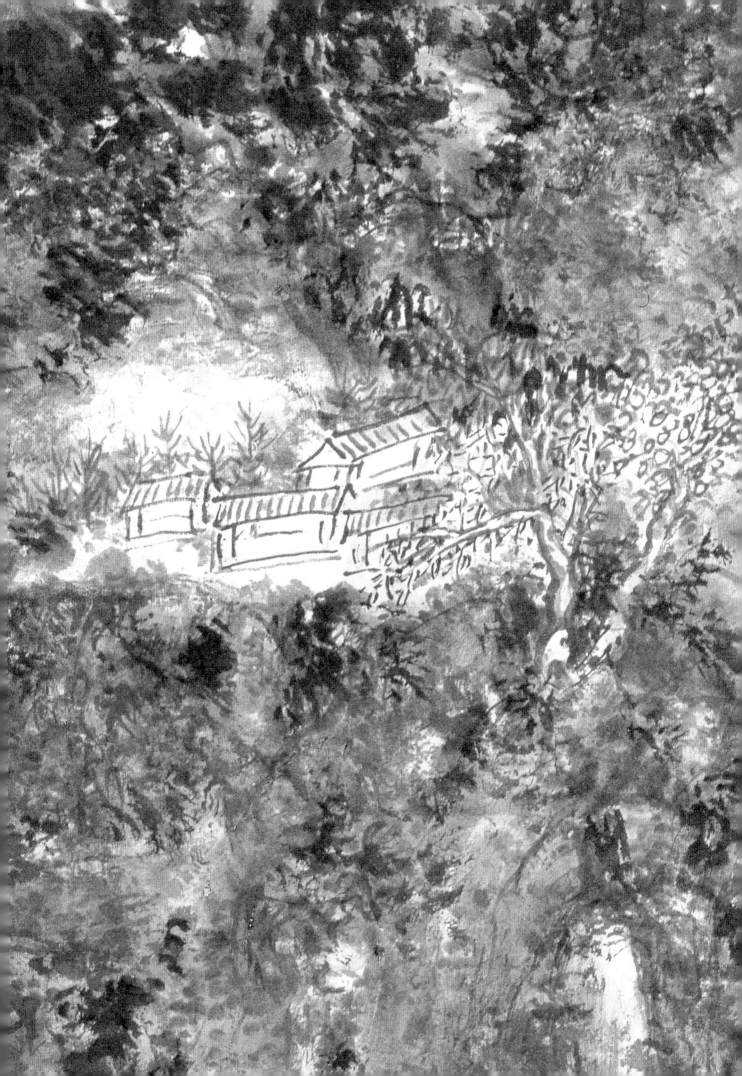

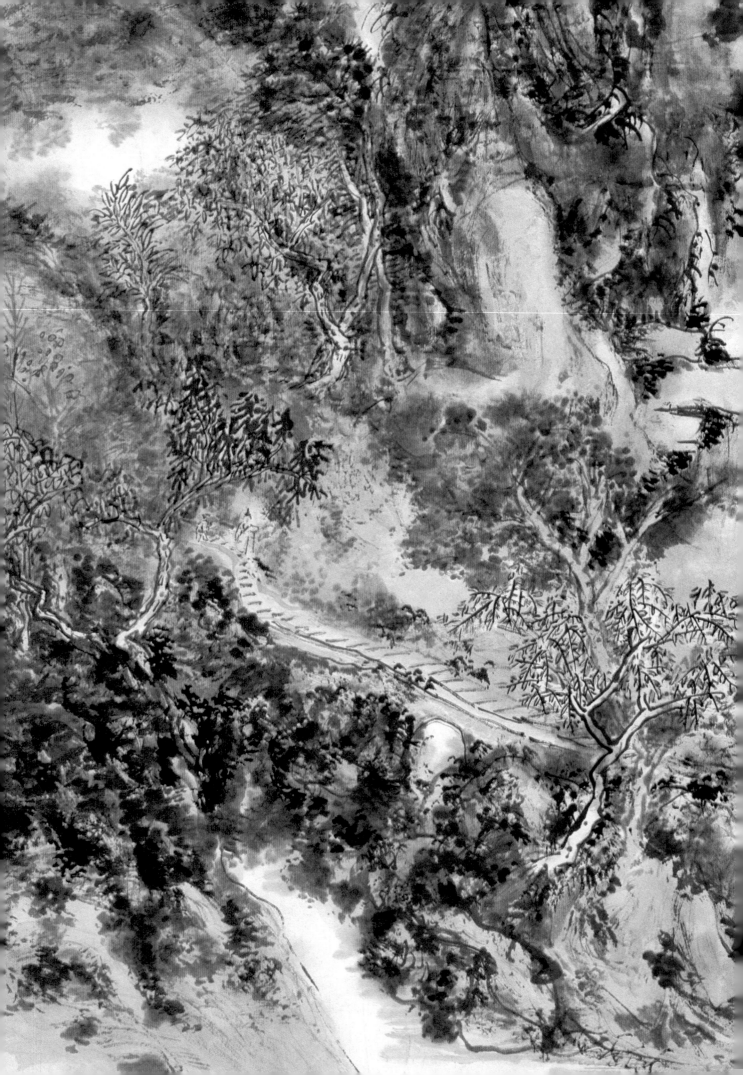

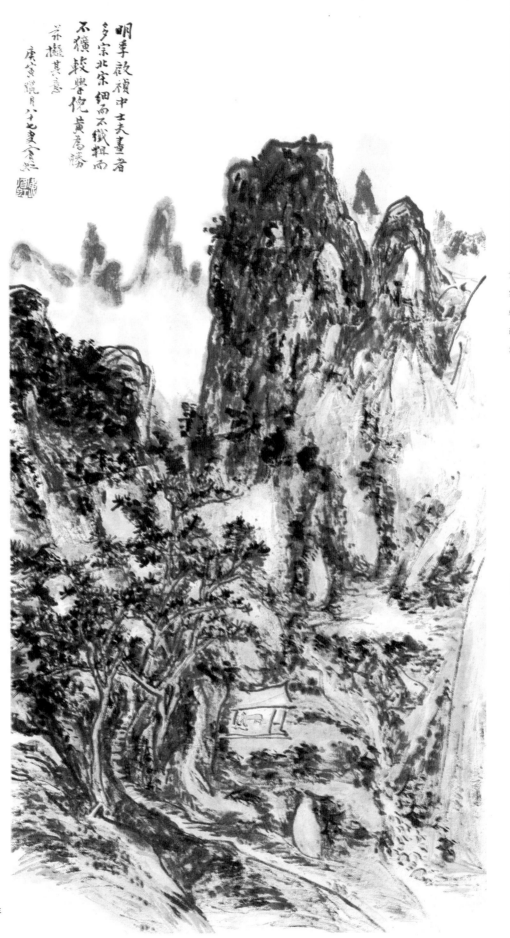

明季启祯中士夫画者
多宗北宋细而不纤粗而
不犷较誉倪黄为胜
兹拟其意
庚寅既月八十七叟宾虹

拟宋人山水

76cm × 39cm　1950 年

中国美术馆藏

雁宕龙湫雨後
懸瀑千尺游人
翠簾襟袖間
時當六月猶有
寒意
辛卯賓虹
年八十有八

雁宕龙湫 (右图为局部)

71.5cm × 31.5cm　1951 年

中国美术馆藏

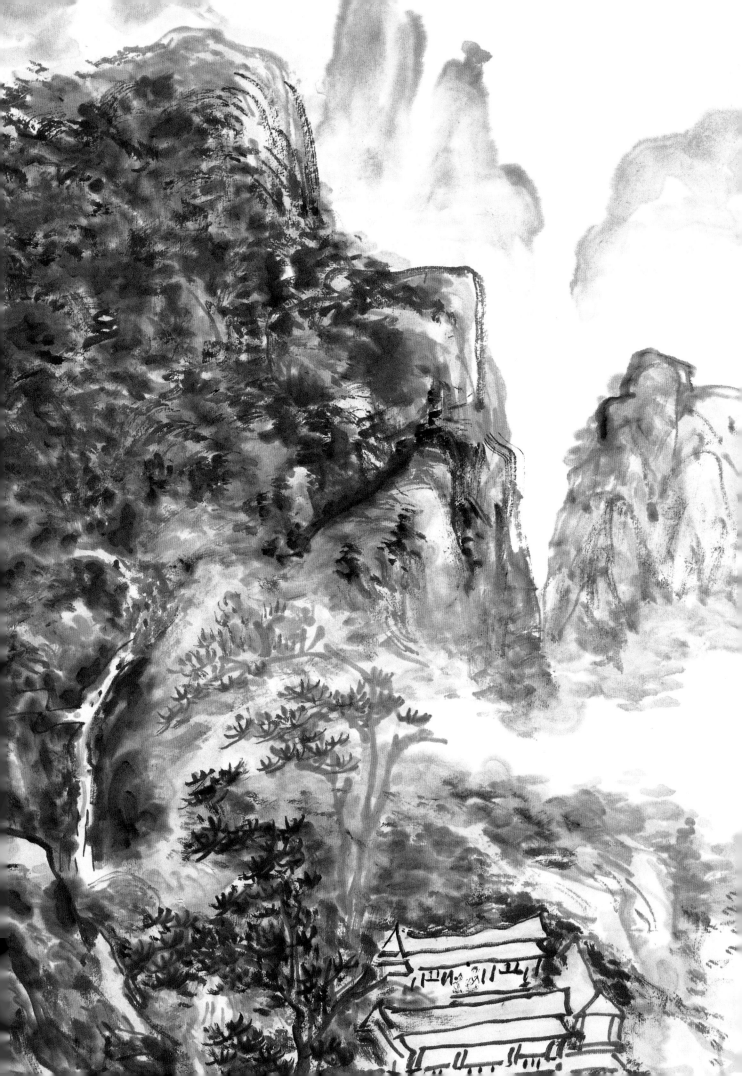

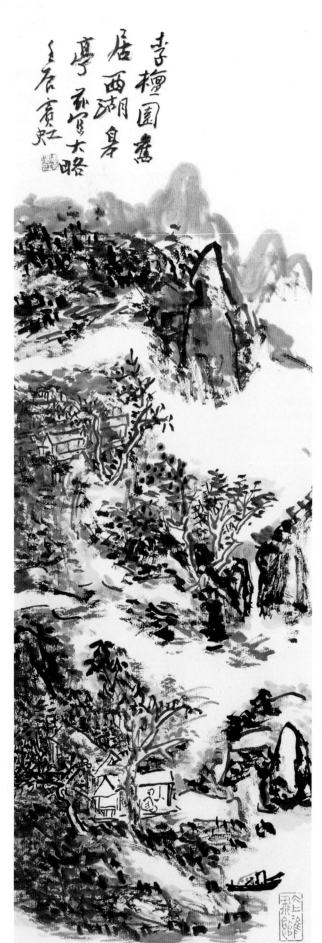

李檀園嘗
居西湖旱
亭今寫其大略
壬辰 賓虹

西湖旱亭

94cm × 30.5cm 1952 年

中国美术馆藏

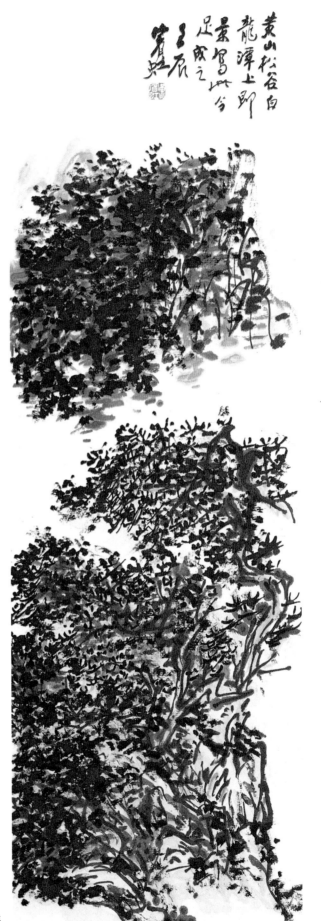

黄山松谷

90cm × 28.5cm 1952 年

中国美术馆藏

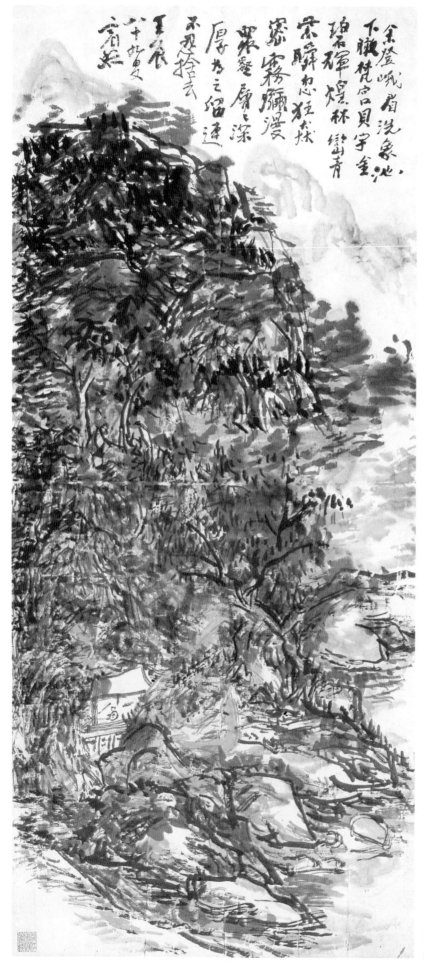

黄
宾
虹
画
集

余登峨眉洗象池
下瞩梵宫贝宇金
碧石辉煌林峦青
霭瞬忽狂太
深雾弥漫
众峰屑屑深
厚为之留连
不觉拾去
壬辰
八九叟
宾虹

峨眉洗象池图 (右图为局部)

91.1cm × 40.6cm 1952 年

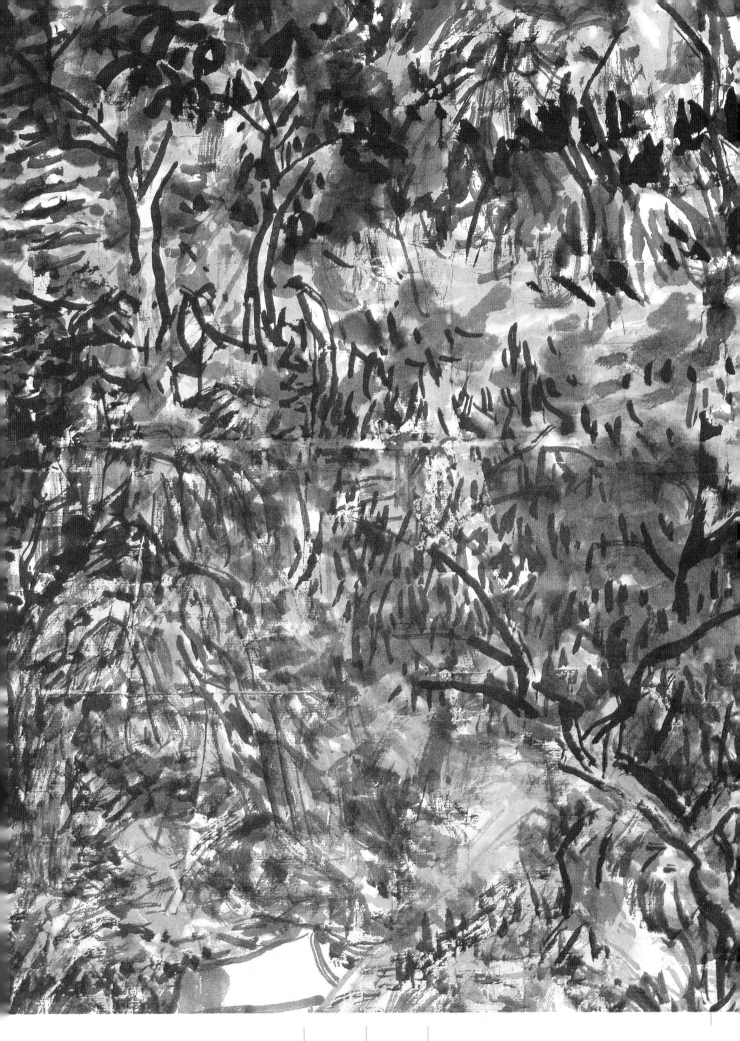

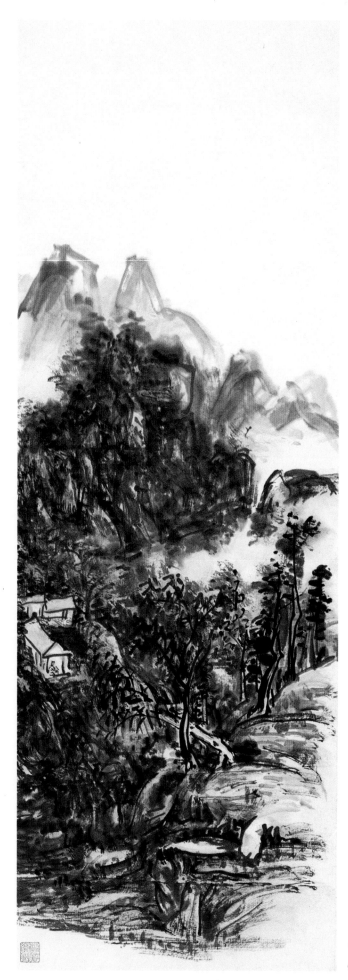

设色山水

90.2cm × 31.25cm 1952 年

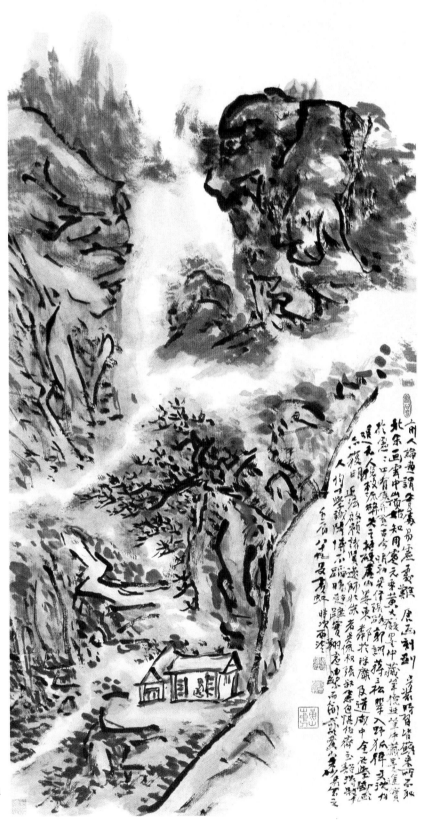

山水

124cm × 55cm　1952 年

浙江省博物馆藏

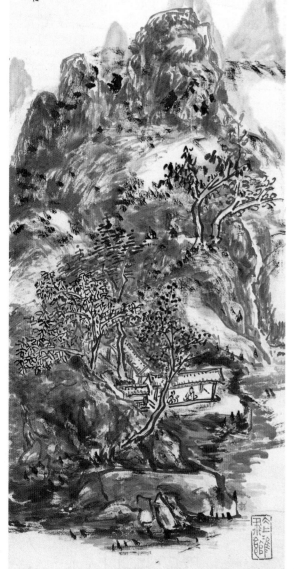

生砂湮翠见精神（右图为局部）

90cm × 32cm 1952年

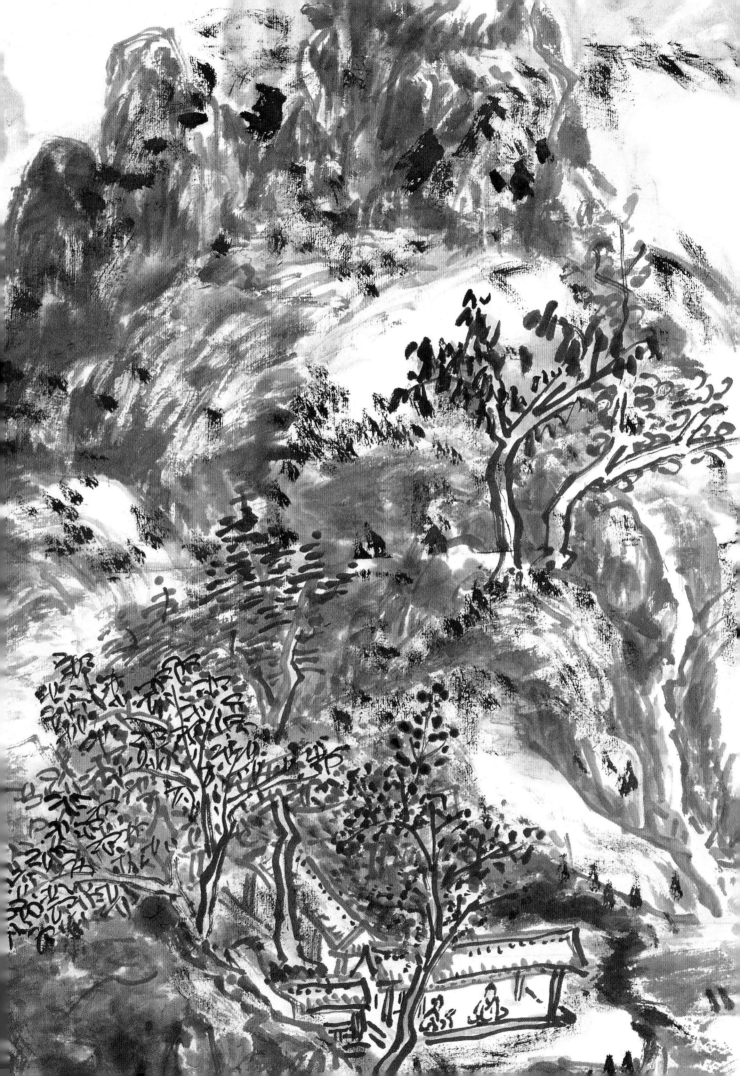

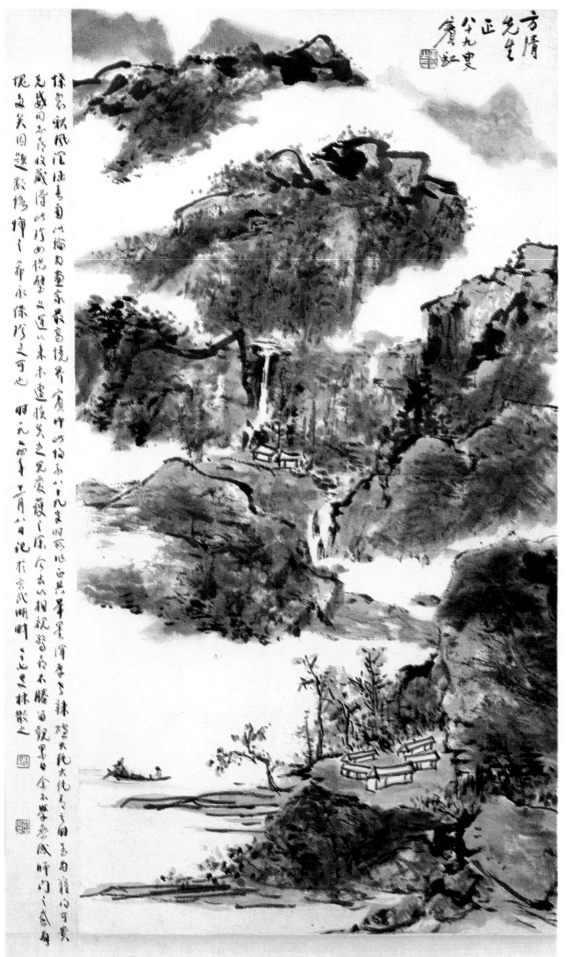

山　水

74cm×40cm　1952年

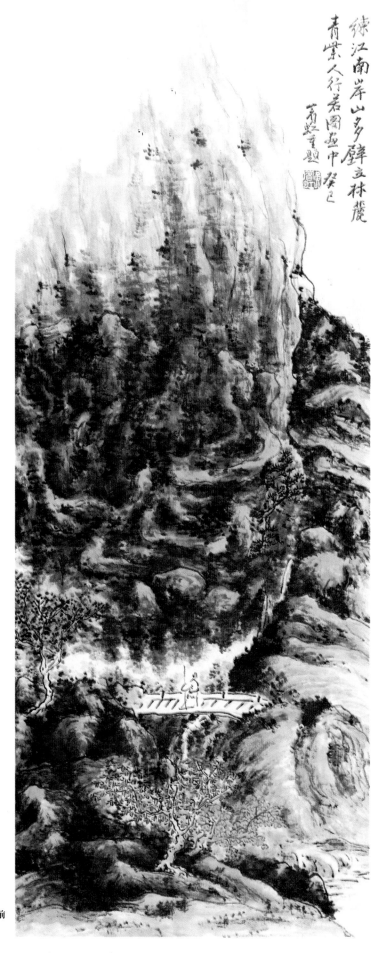

练江南岸山多壁立林麓
青紫人行若图画中癸巳
宾虹重题

练江南岸

84.5cm × 32.5cm　1953 年前

中国美术馆藏

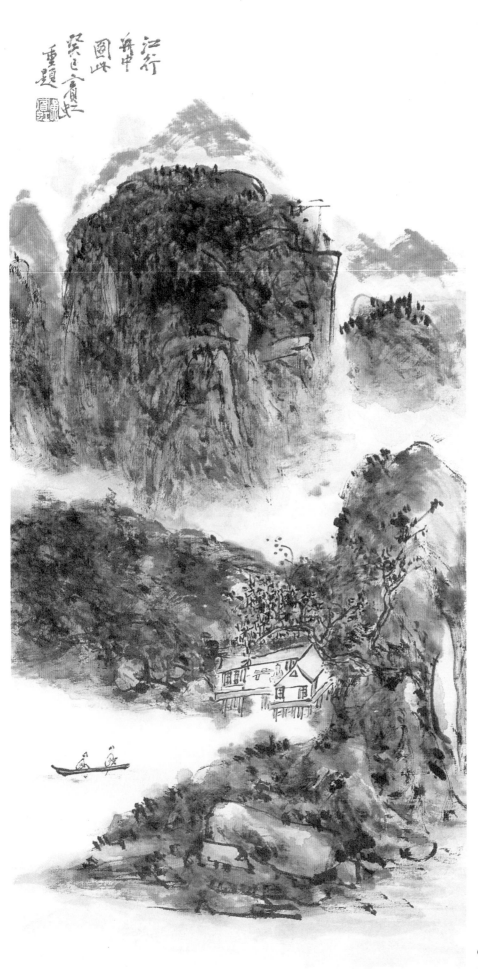

江行图 (右图为局部)

68cm × 33.5cm 1953 年前

中国美术馆藏

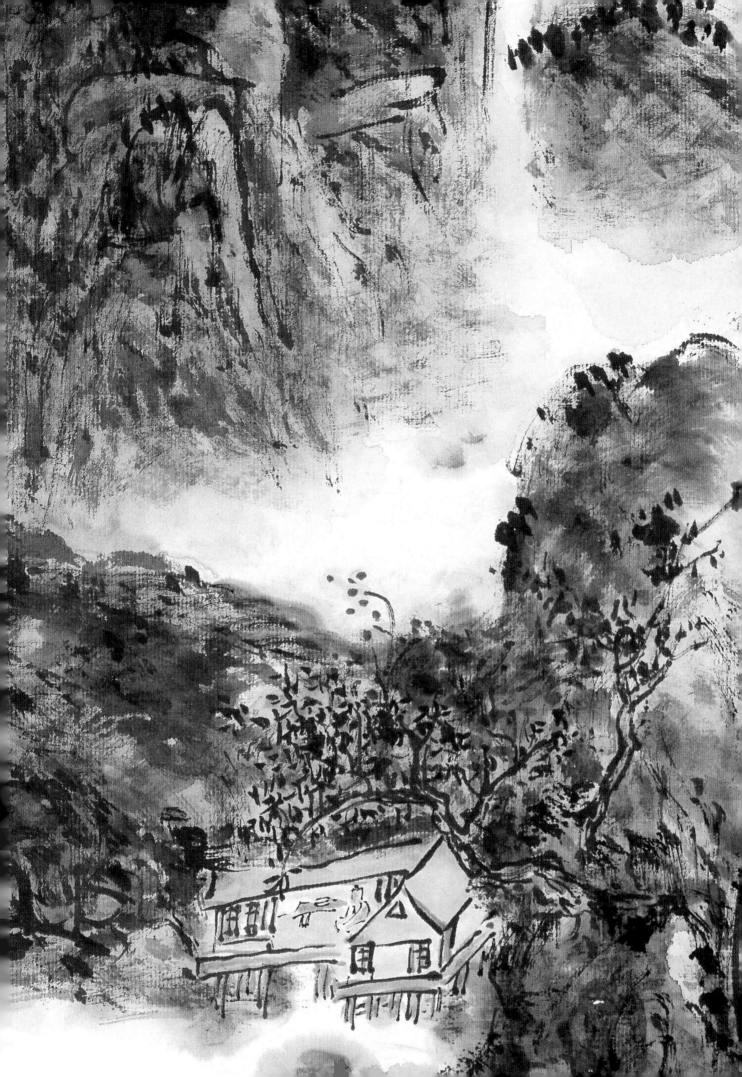

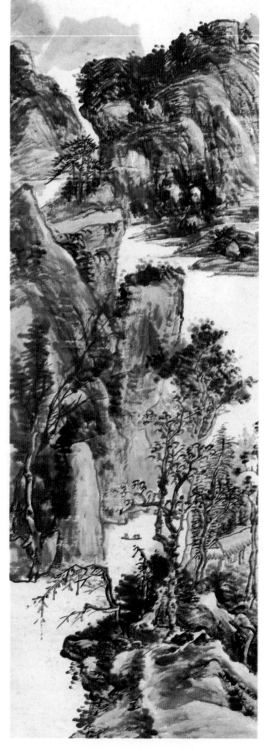

弄筆聊乘興 溪山野意存世與
真隱者畫有古桃源曉色孤煙峰
春容遍樹根遲期一振策花襄間
柴門真有過我清閒軒邃幽連
半月談論字畫最惬心日既以告
別輒圖小幅贈之荊蠻民倪瓚

倪迂畫繁簡各有不同
此用涅筆繁簡集尤屬僅見
存稿以待參攷 賓虹年八十
重題于武林

溪山野意

125.5cm × 34cm　1953 年前

中国美术馆藏

黄宾虹画集

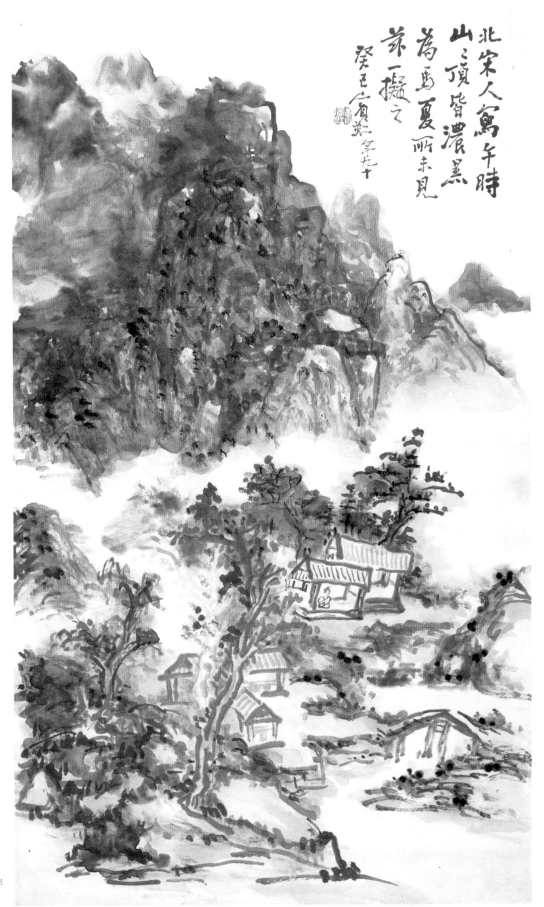

北宋人寫午時
山之頂皆濃黑
為畫夏所未見
茲一擬之
癸巳賓虹年九十

拟北宋人法

88cm × 49cm　1953 年

中国美术馆藏

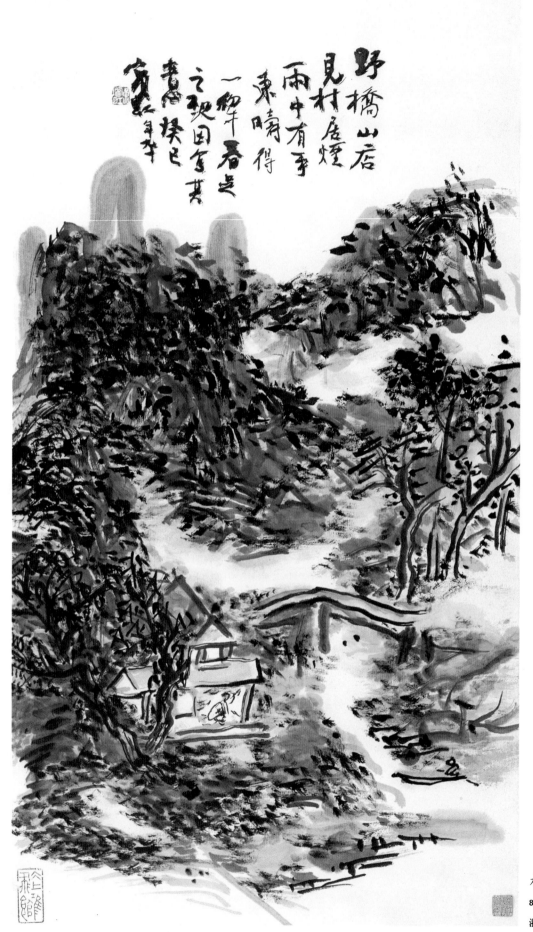

村居烟雨 (右图为局部)

87.5cm × 48.5cm　1953 年

浙江省博物馆藏

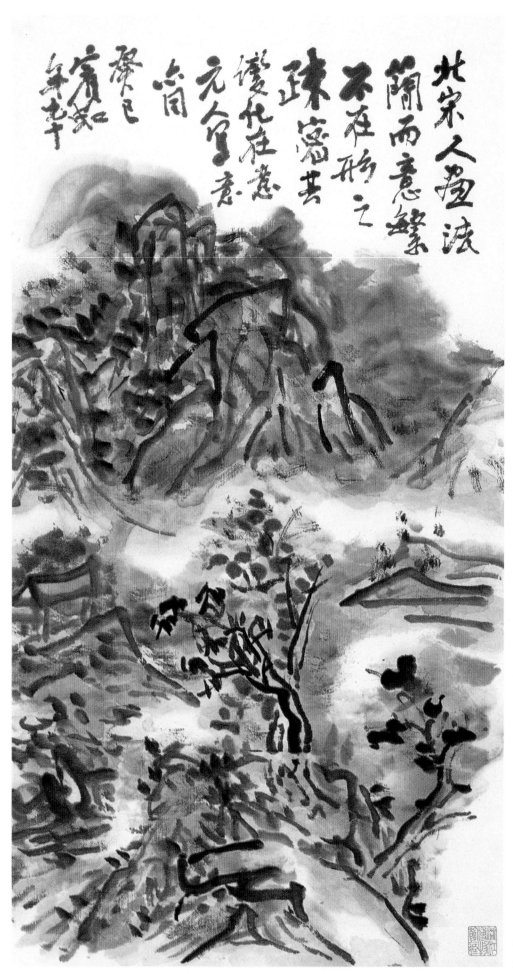

北宋人畫法闌而意繁不在形之疏密其邃化在意元舍意岭谩化庄慈

癸巳賓虹年九十

山　水

51cm × 28cm 1953年

浙江省博物馆藏

黄宾虹画集

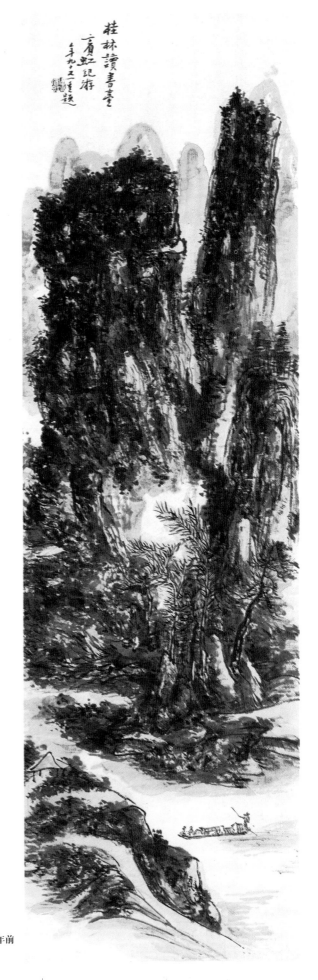

桂林读书台

105cm × 31.5cm 1954 年前

中国美术馆藏

桂林山水甲天下陽朔
山水甲桂林曩游信
宿其間圖此
賓虹呈題年九十又一

阳朔山水

76cm × 40cm　1954 年前

中国美术馆藏

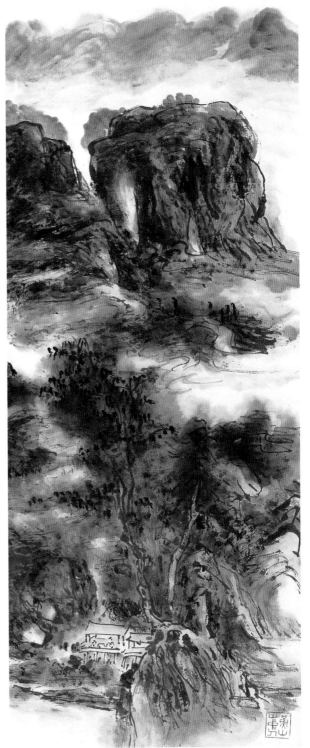

深山幽居

101cm × 32.5cm　1954年前

中国美术馆藏

渐江合金
华水至严
陵为浙流
入海胜游
图此
贾虹年九丈一

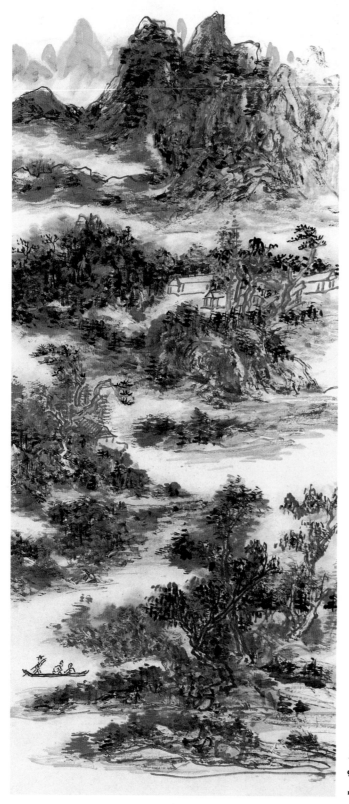

严陵胜景 (右图为局部)

93.5cm × 33cm　1954年

中国美术馆藏

黄宾虹画集

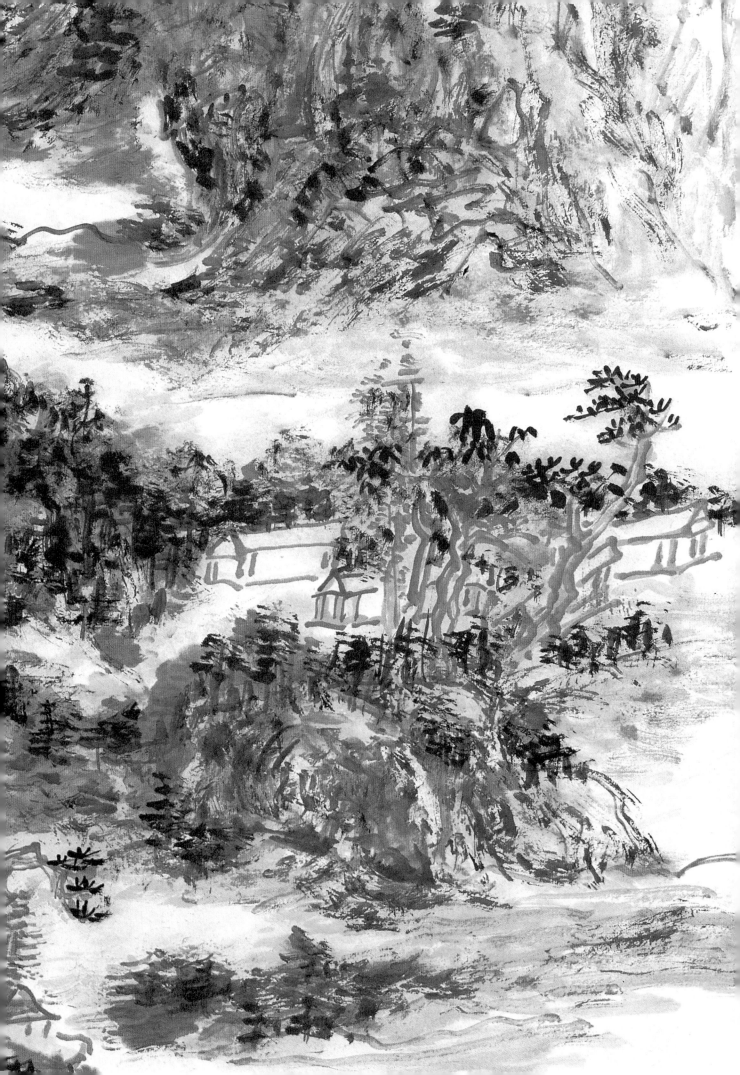

淳安山色

73.5cm × 33.5cm　1954 年

中国美术馆藏

永康山峰峭壁立
奇峭第一写之
宾虹年九十又一

永康山峰

89.5cm × 31.5cm **1954 年**

中国美术馆藏

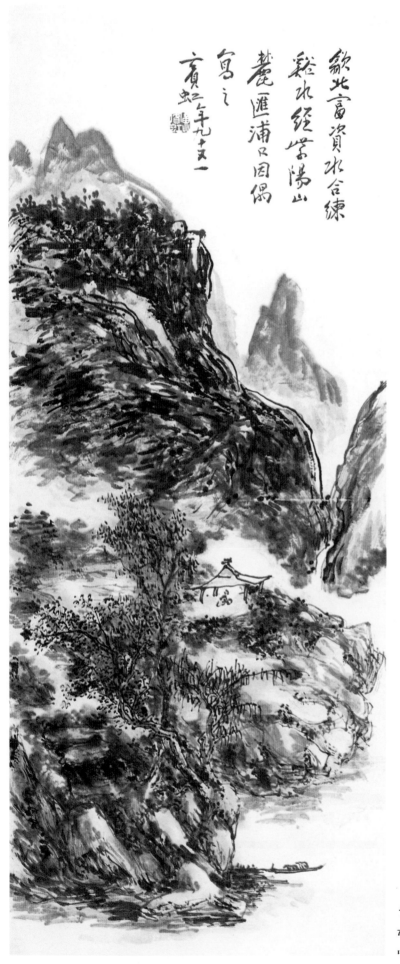

歙北富资水合练
秽水经紫阳山
麓滙浦又因偶
写之
宾虹年九十一

紫阳山麓

75cm × 31cm　1954年

中国美术馆藏

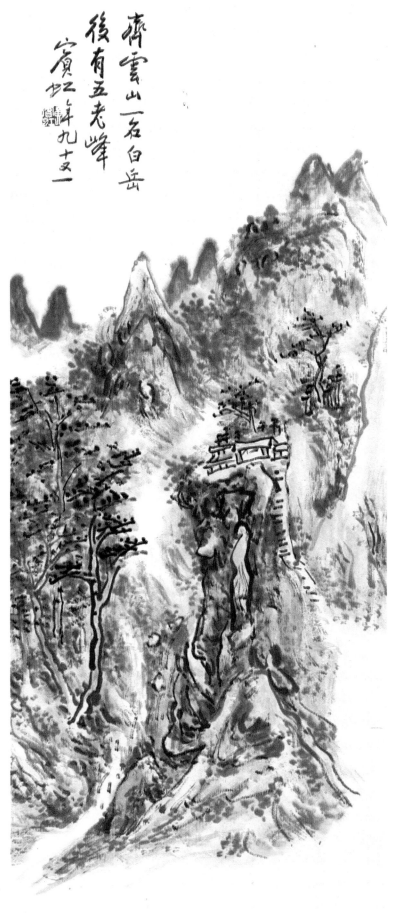

齐云山一名白岳
后有五老峰
宾虹年九十又一

齐云山

75.5cm × 31.5cm　1954 年

中国美术馆藏

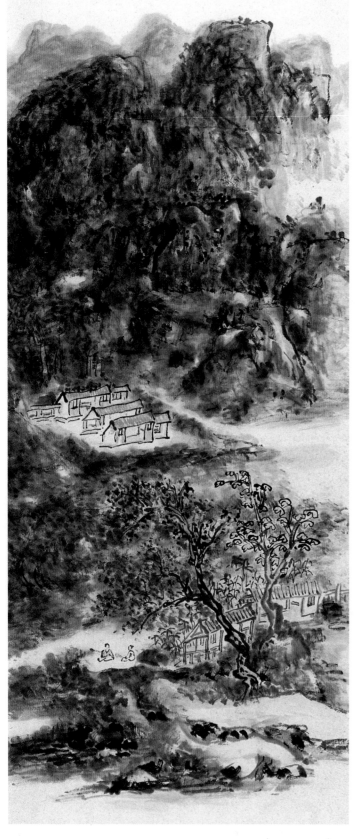

郑师山钓台 （右图为局部）

93cm × 34cm 1954 年

中国美术馆藏

漓江自梧州至
臨桂溪流千餘
里景色其略
賓虹年九十又一

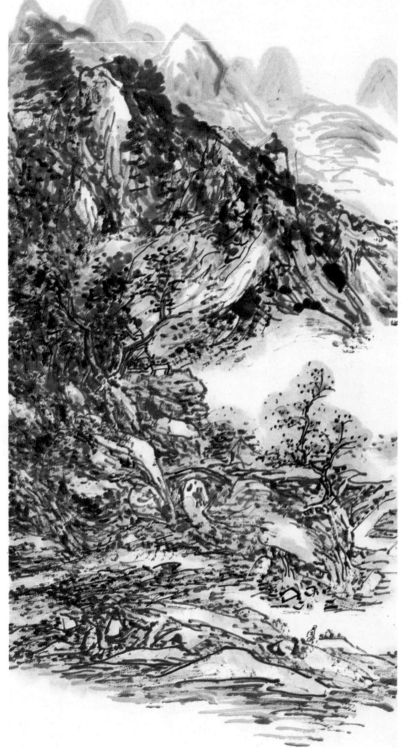

漓 江

75cm×31.5cm 1954年

中国美术馆藏

镜 湖（附局部二）

中国美术馆藏

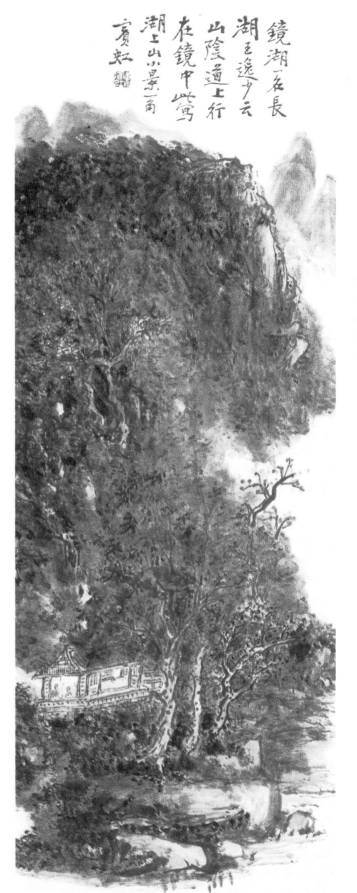

镜湖一名长
湖王逸少云
山阴道上行
在镜中此写
湖上山水景一角
宾虹

镜 湖（附局部二）

94cm × 33.5cm 1954年

中国美术馆藏

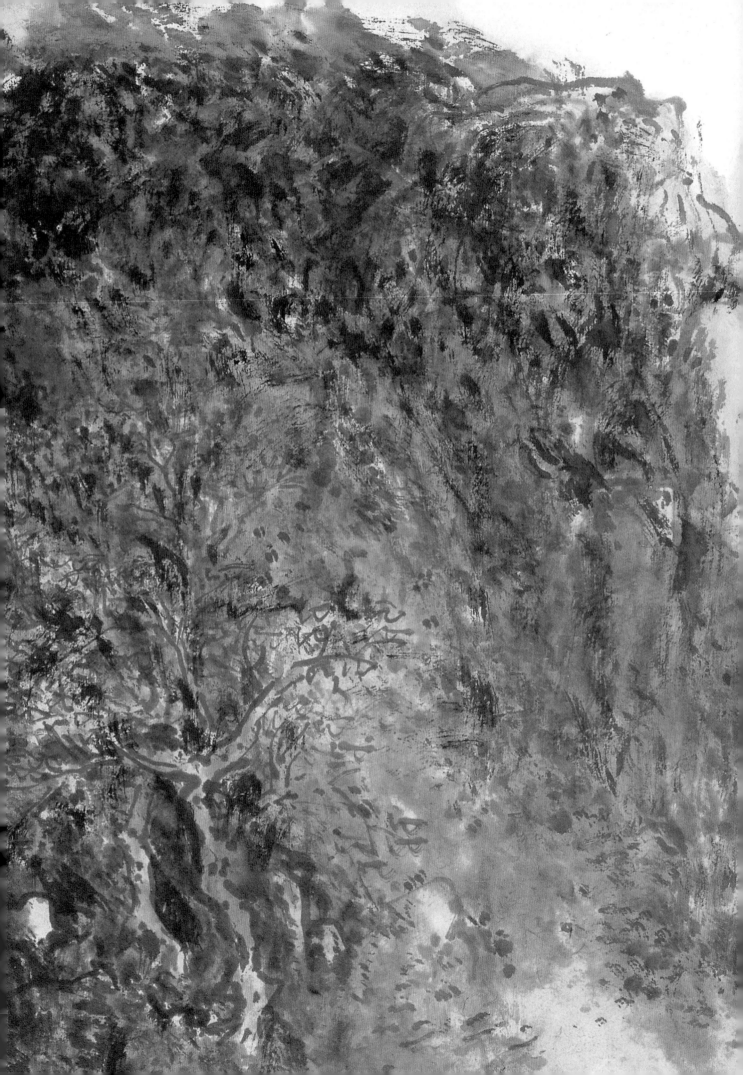

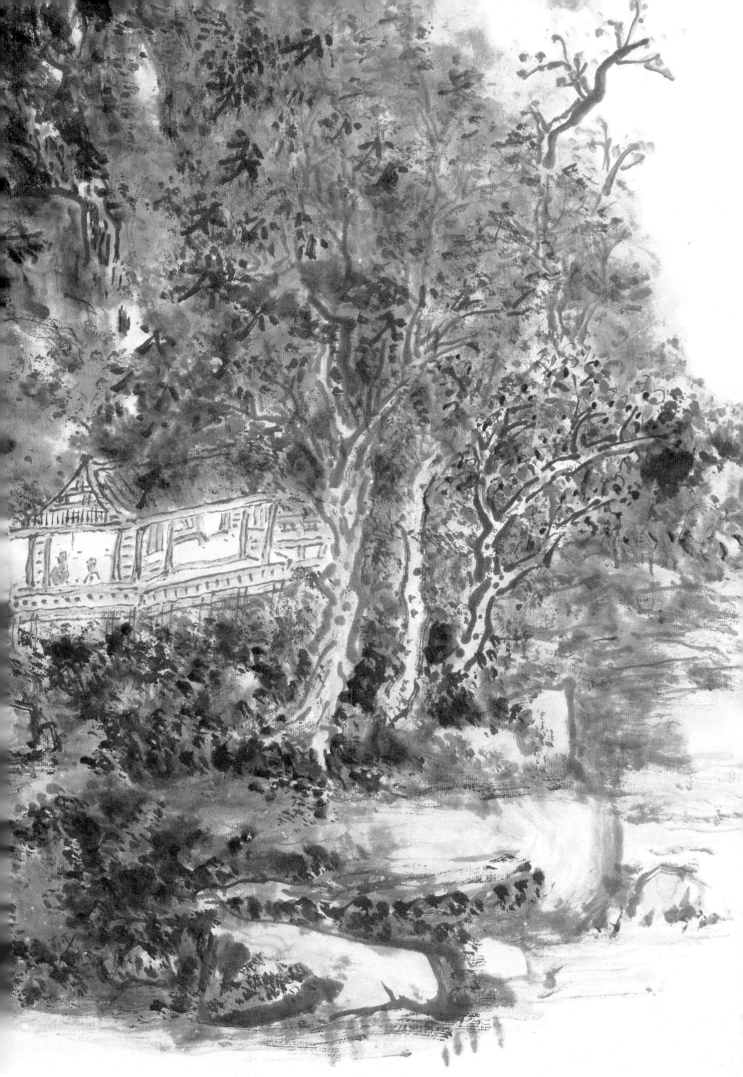

蓬萊閣在卧
龍山上舊說屬
會稽
賓虹甲午年九十又一

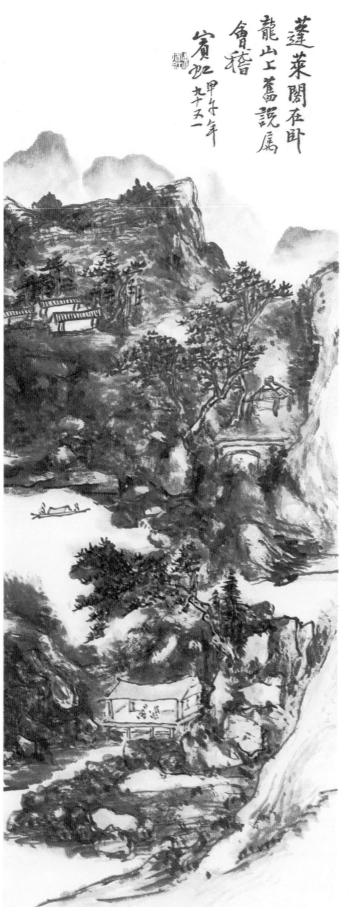

蓬莱阁

89.5cm × 32.5cm　1954 年

中国美术馆藏

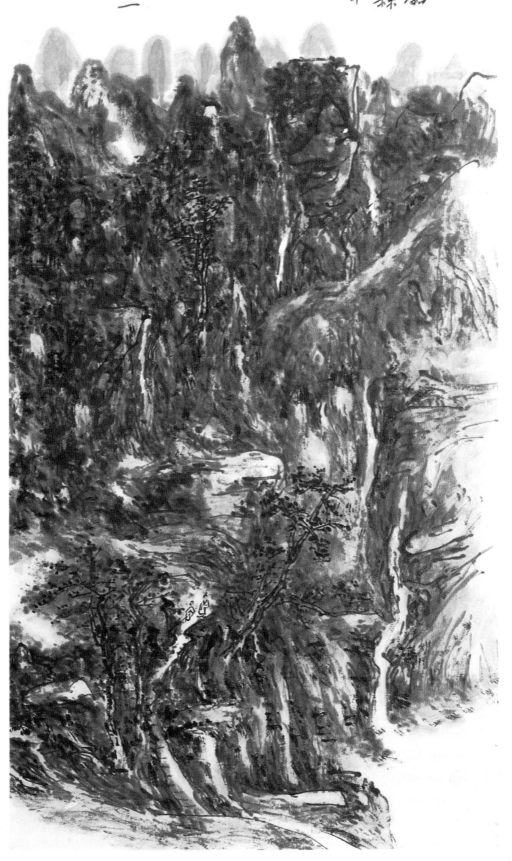

方岩属
永康縣
有五峯
書院在
懸溜千
尺溪澗
潺湲
賓虹紀
游重題
将年九十一

方岩溪涧

75.5cm × 40cm　1954 年

中国美术馆藏

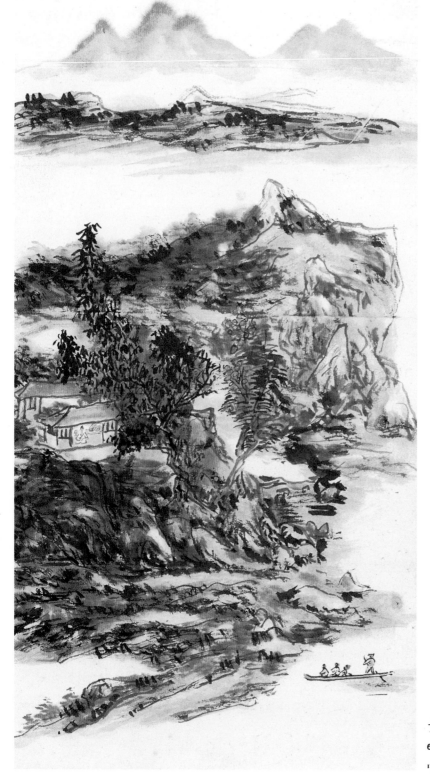

歙浦上游
黄山白岳
最为著
胜荼写
夫志
宾虹年九十又一

黄山白岳

69cm × 30cm　1954年

中国美术馆藏

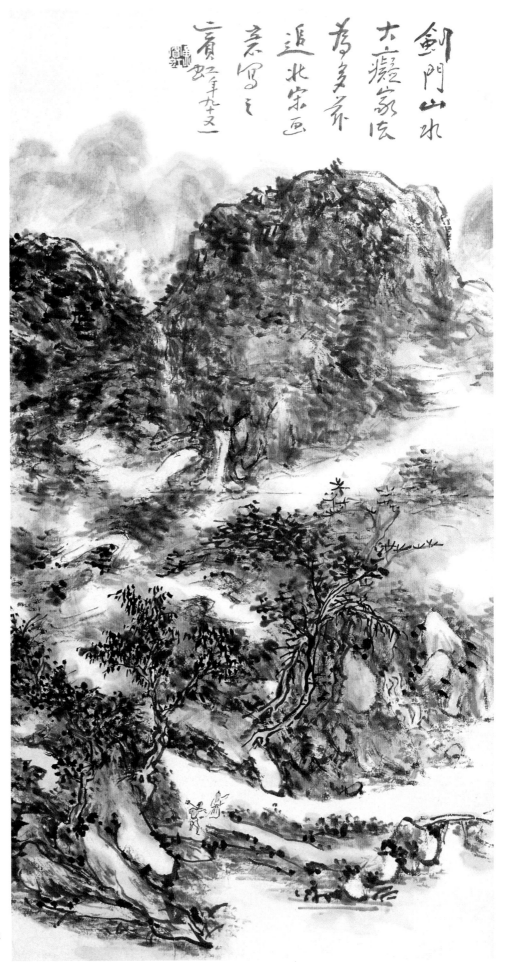

剑门山水

67cm × 35.5cm **1954 年**

中国美术馆藏

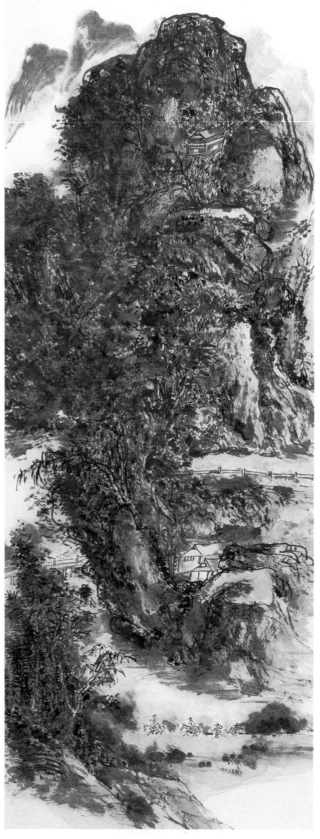

九華山一名九
子山江行所
見在縹渺
中最莲其
頗写此
賓虹年九十一

九子山 (附局部二)

98.5cm × 33.5cm　1954 年

中国美术馆藏

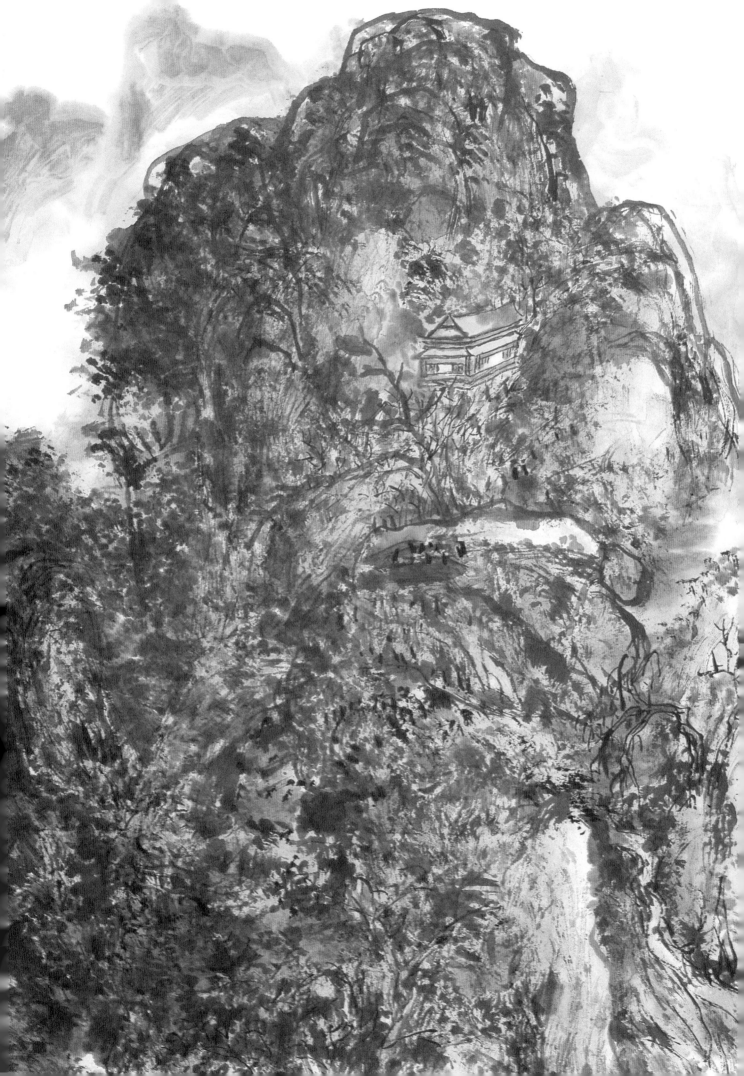

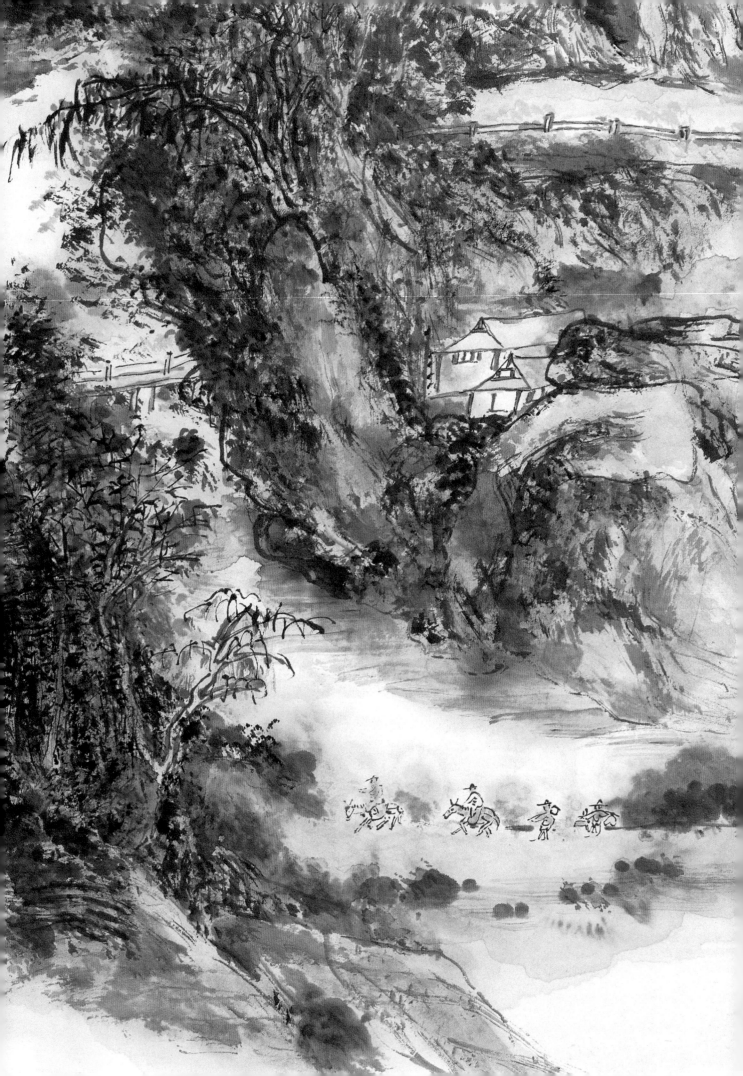

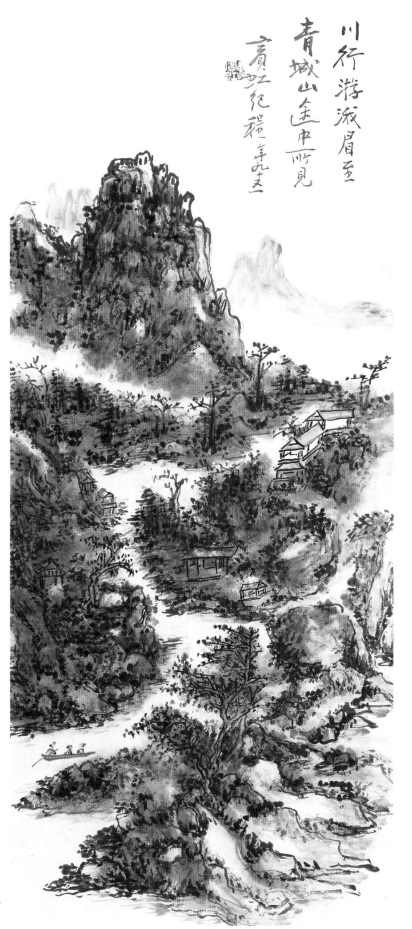

川行游峨眉至青城山途中所见 宾虹纪稿年九十一

青城山途中

75.5cm × 31.5cm　1954 年

中国美术馆藏

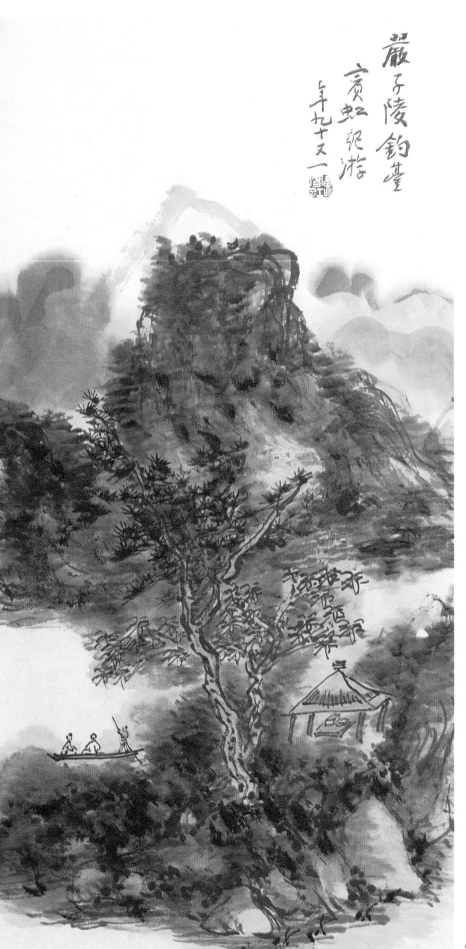

严子陵钓台

严子陵钓台

67cm × 33.5cm 1954年

中国美术馆藏

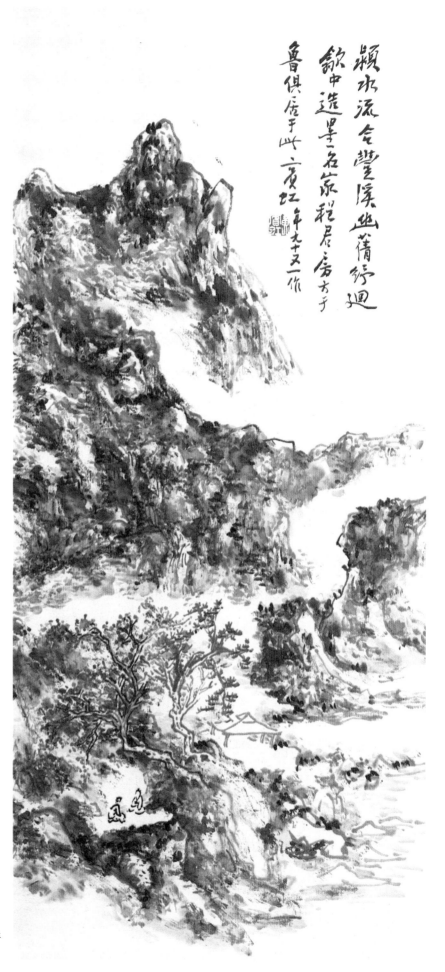

颍水流含壁溪幽蓇纾迴
歙中选墨名家程君房方于
鲁俱居于此 宾虹年九十又一作

颍水风物

72cm × 32cm　1954 年

中国美术馆藏

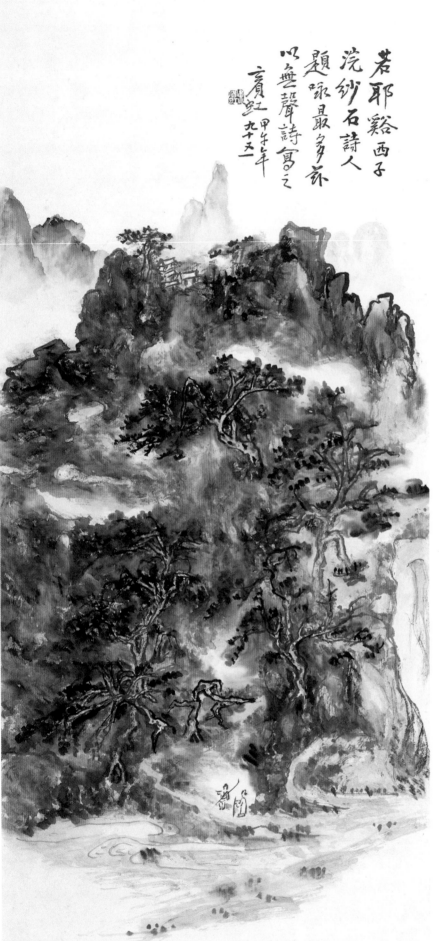

若耶谿西子（右图为局部）

101cm×47cm　1954年

中国美术馆藏

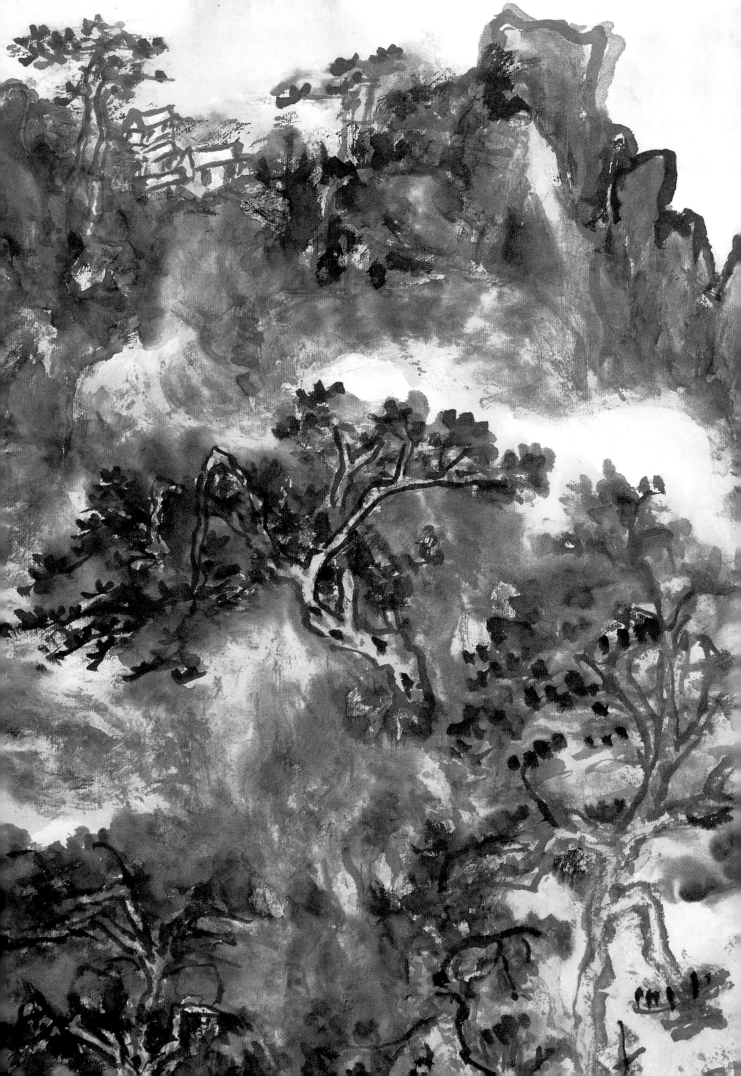

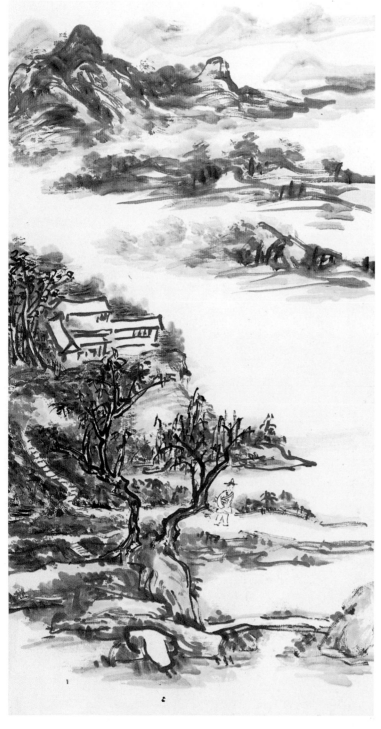

豐樂水源出自
黃山合揚之水漸
江水匯于歙浦
爲新安江
賓虹紀游
二年九十又一重題

新安江

90cm × 36cm 1954 年

中国美术馆藏

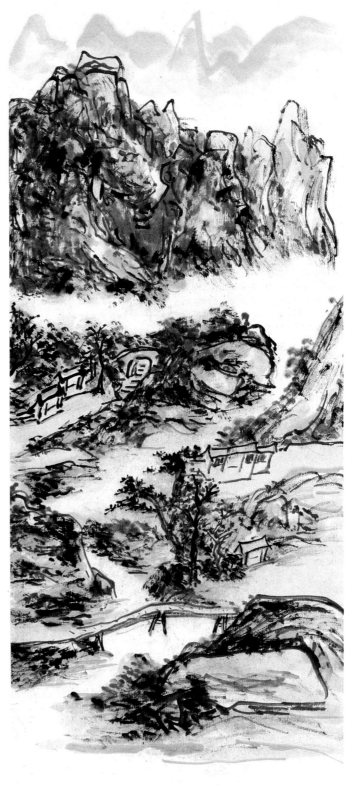

藻谿望天目山

87.5cm × 31.5cm　1954 年

中国美术馆藏

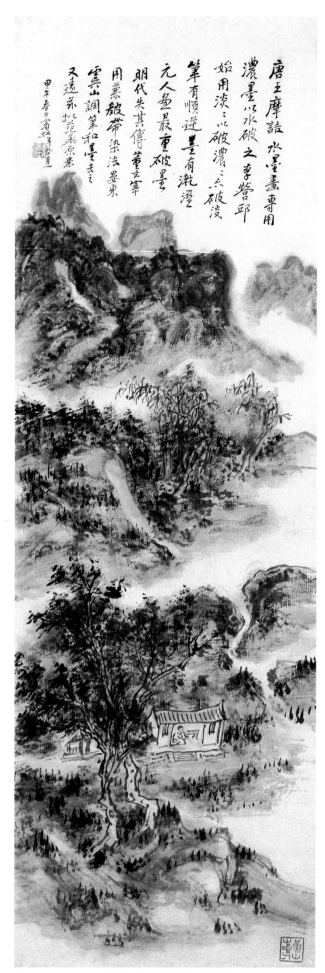

唐王摩詰水墨畫專用
濃墨以水破之李營邱
始用淡．以破濃．以波淡
筆有順逆墨有瀝灑
元人畫最重破墨
朋代失其傳董玄宰
用兼破帶染法是來
雲山調筆和墨去之
又遠宗擬范華原意
甲午春日賓虹年九十有一

拟范华原意

110.5cm × 37cm　1954 年

黄宾虹子女捐歙县黄宾虹纪念馆藏

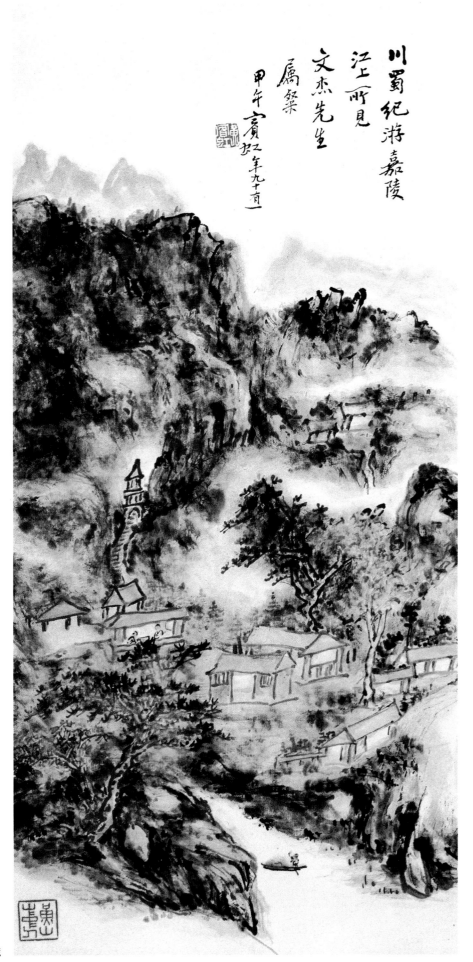

川蜀纪游嘉陵
江上所见
文杰先生
属粲
甲午宾虹年九十一

嘉陵江上

67cm×33cm 1954年

蒋文杰捐献歙县博物馆藏

天目山 (右图为局部)

67cm × 34cm　1955年

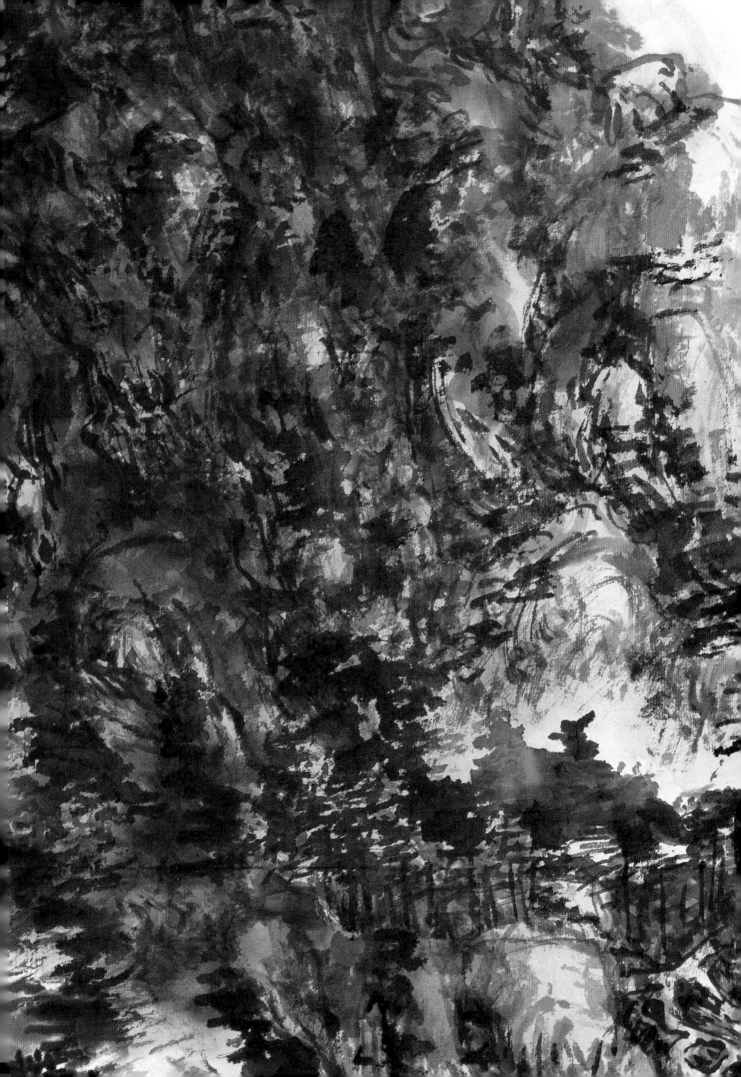

此宾老遗墨乙未年二月廿
五日上午所作距至去冬僅二九
日此墨之法更为他墨现出
者最为天珠藏之宝之
辛丑冬錢宗祥记时八十

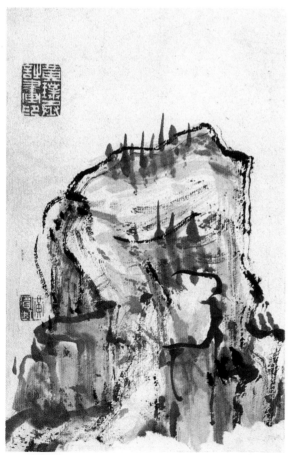

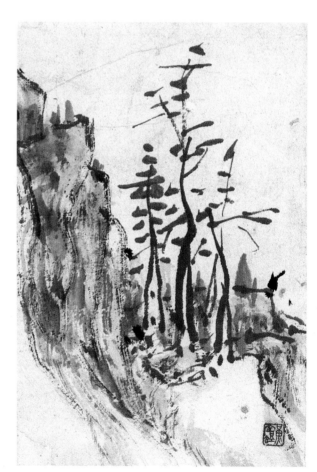

黄氏绝笔

1955 年

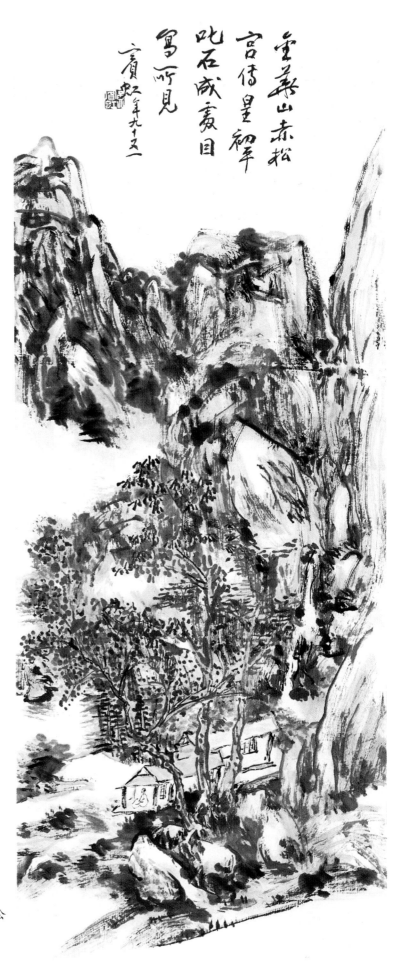

金華山赤松
宮傳星初羊
叱石咸羡目
寫所見
賓虹年九十五一

金华山赤松

79.5cm × 32cm

中国美术馆藏

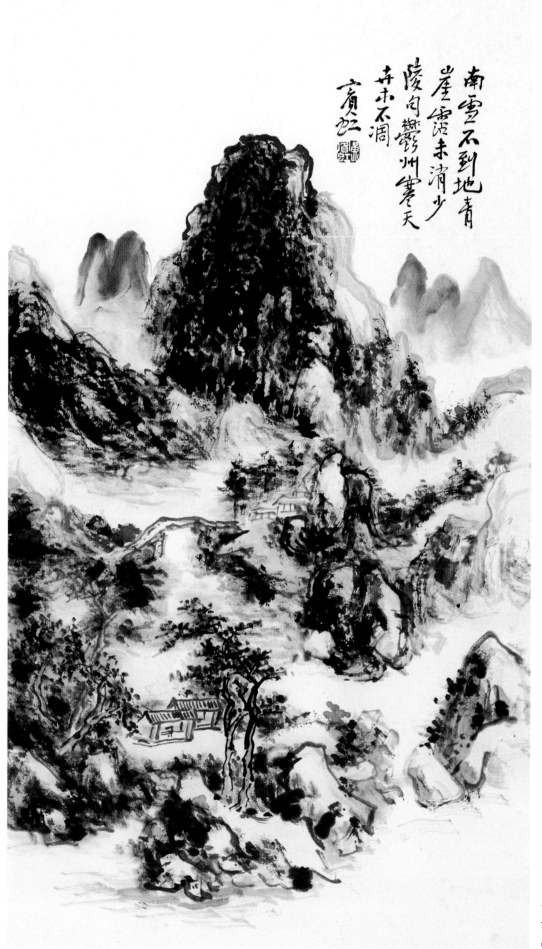

南雪不到地青崖霜浪未消少陵句攀鬱州寒天林木不凋

賓虹

郁州冬景

70.5cm × 40cm

中国美术馆藏

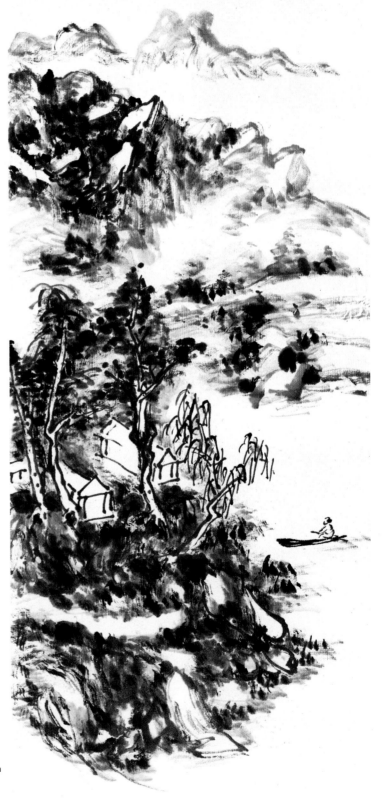

唐人濃墨王摩詰用水墨李營丘淡墨元人用破墨之法至明代已失詩家尚用之唐宋用破墨之法王明代已失詩家尚用之詞藻得其傳者或寡矣

甲午宾又年九十一

山　水

137cm × 67cm

中国美术馆藏

凌江属南雄
城西源出百顺
都大山下流合
昌水滇水入江
宾虹

凌江霁雨 (右图为局部)

82.5cm × 31.5cm

中国美术馆藏

黄宾虹画集

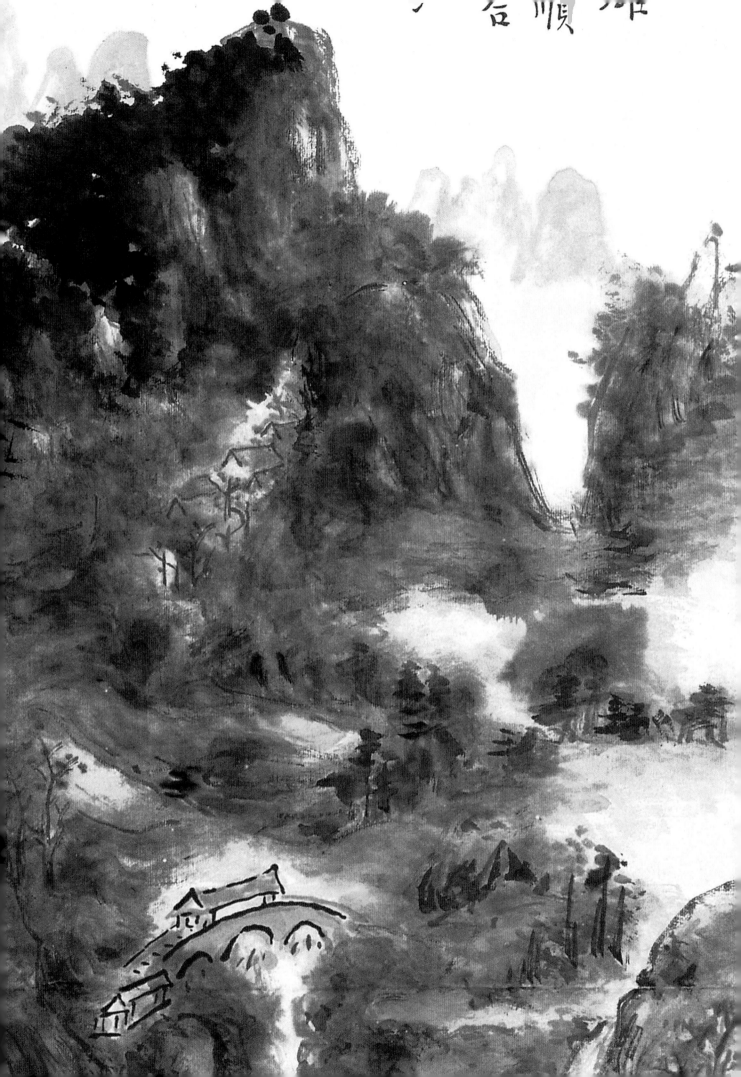

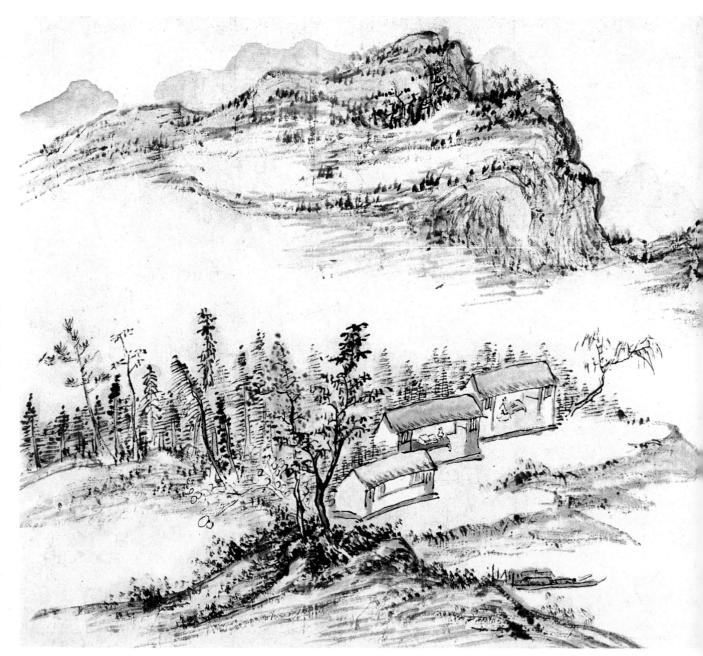

练滨草堂图

31.5cm × 75cm

中国美术馆藏

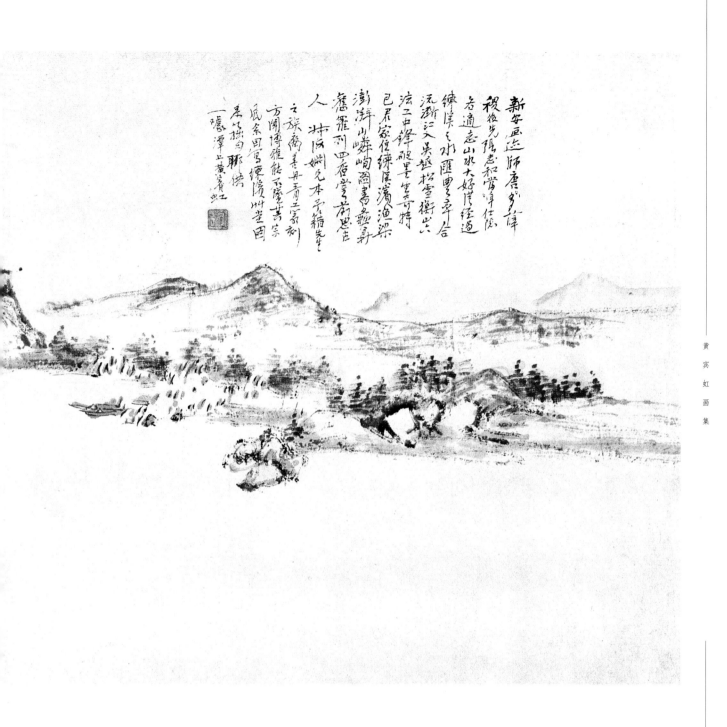

新安匾遥師唐多俊
褫後先張志和嘗漅仕隱
各適志山水大好隱經過
練溪之水匯連率牢台
浣溪江久吳越招雲街出
法二由鋒破墨笔所持
已君家住練溪濱漁梁
澎湃山嶙峋圖書數尋
龐羅列四香堂前思志
人並阮姨兄本予籍先生
之族衛善丹青工家初
方開博雅能不陸堇莫芥
風索目筆連陵州坒回
居條孫田聊供
一曦澤上黃賓虹

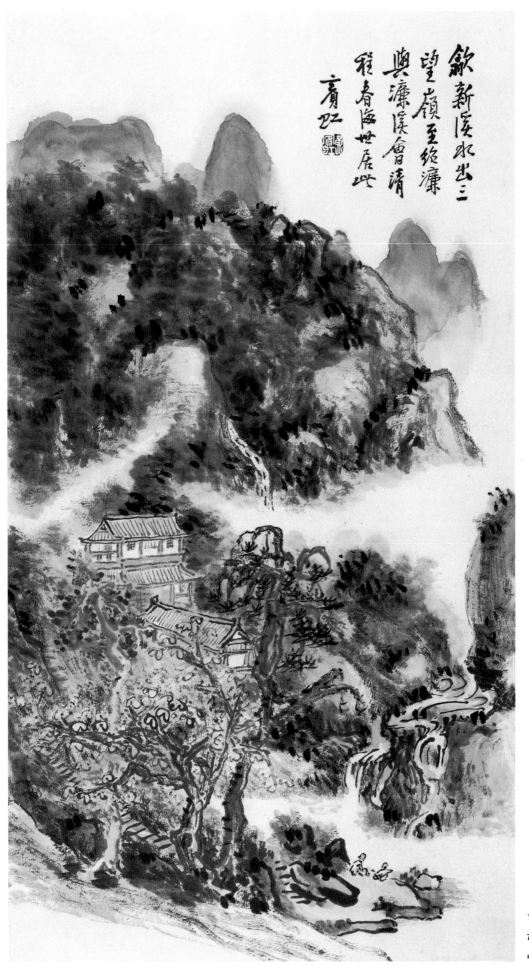

歙新溪水出三
望嶺至絕瀨
與瀨溪會清
程君海世居此
賓虹

新溪山水 (右图为局部)

74cm × 40.5cm

中国美术馆藏

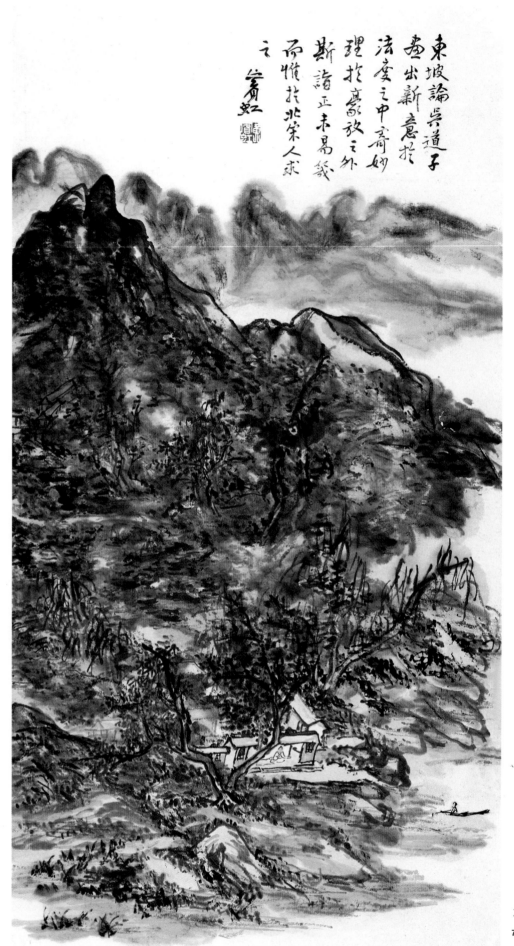

東坡論吳道子
畫出新意於
法度之中寄妙
理於豪放之外
斯詣正未易幾
而惜於北宋人求
之　賓虹

溪山垂钓

76cm × 40cm

中国美术馆藏

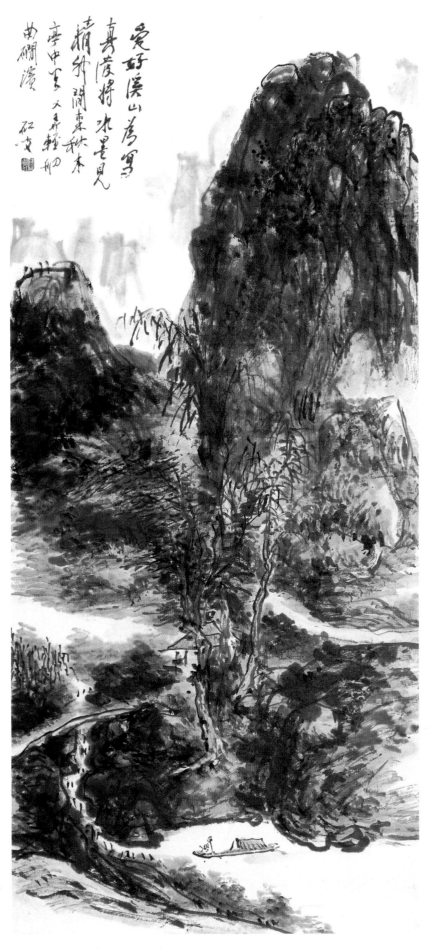

曲涧泛舟

76cm × 33.5cm

中国美术馆藏

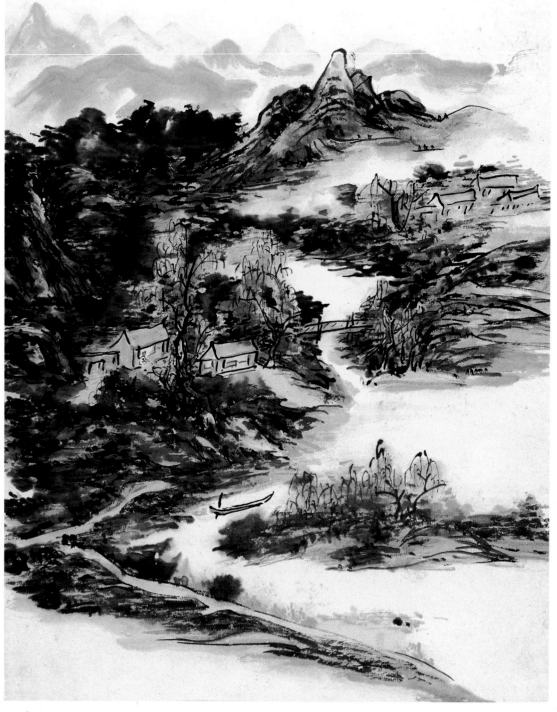

西冷橋上望南北高峰出没雲際特饒墨趣 賓虹

西泠远眺

75cm × 47.5cm

中国美术馆藏

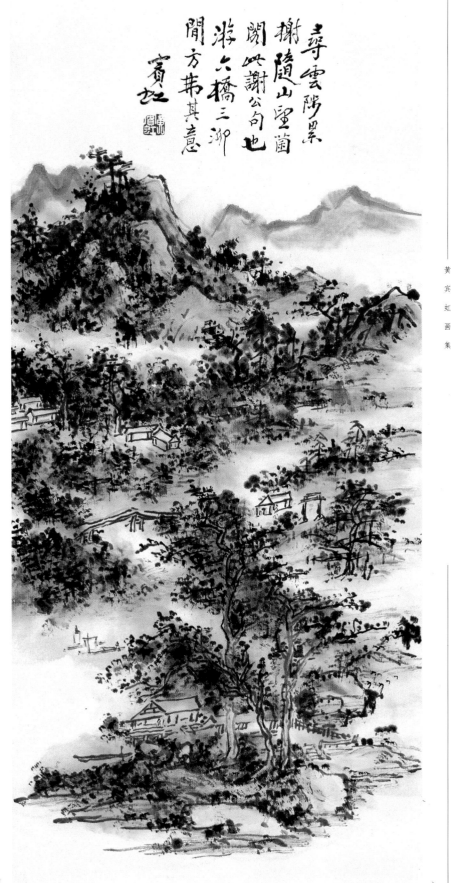

寻云阶景，谢随山墅菌，阐兴谢公句也。游六桥三泖，闲方弗其意。宾虹

六桥三泖

74cm × 33cm

中国美术馆藏

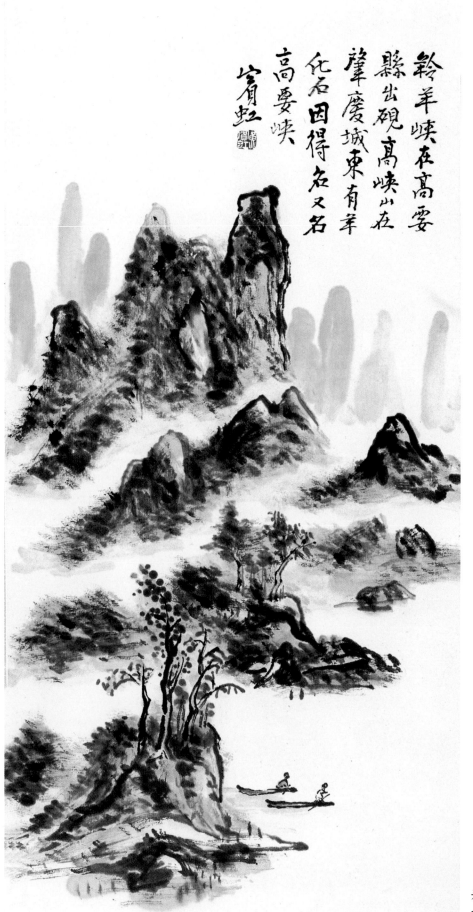

羚羊峡在高要
縣出硯高峡山在
肇慶城東有羊
化石因得名又名
高要峡
賓虹

黄宾虹画集

羚羊峡

82cm × 39.5cm

中国美术馆藏

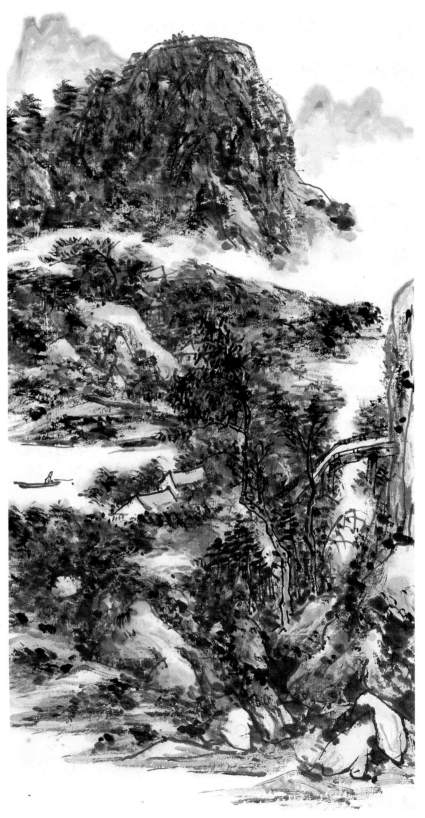

晴川歴々漢陽樹舟行圖此以歸

賓虹年九十又一

汉阳行舟

74cm × 32cm

中国美术馆藏

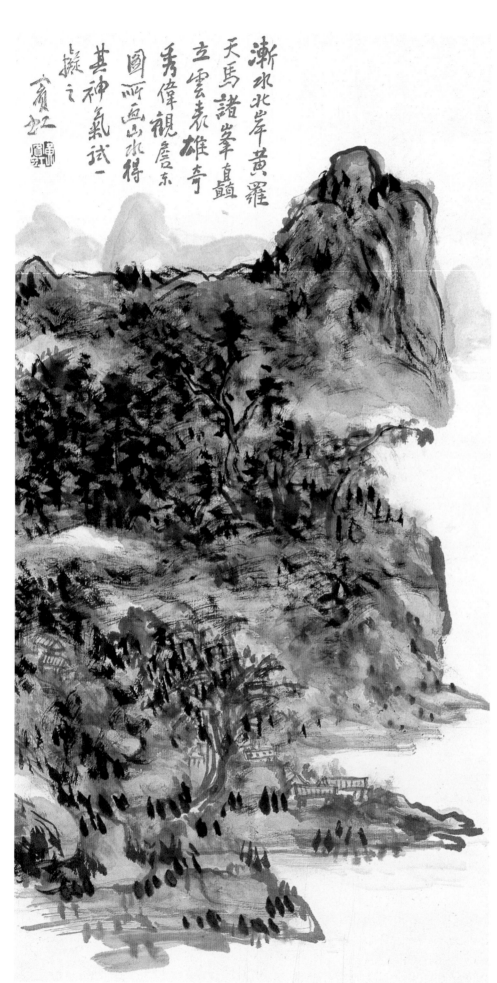

渐水北岸黄罗
天马诸峯直矗
立云表雄奇
秀伟观詹东
图所画以水得
其神气试一
拟之
宾虹

渐水北岸

65.5cm × 33cm

中国美术馆藏

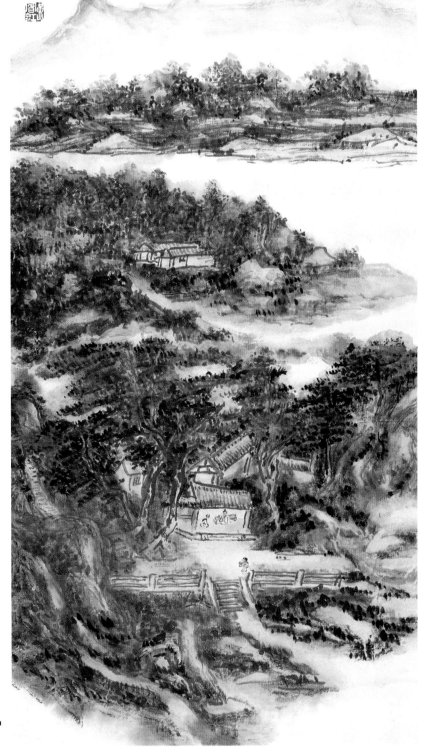

山川渾厚艸木華滋董巨二
米為一家法宋元名賢實中
有虚虚中有實筆力是氣墨
采是韻邃清道咸金石學
盛摺篆分隸椎拓碑碣精確
書畫相通又鶩前人而上之言
真內美也 癸巳賓虹時年九十

江都图

82cm × 36.5cm

中国美术馆藏

虔州隋罷郡
置以宋紹興間
政贛州暴所
經行寫為此
稿 賓虹

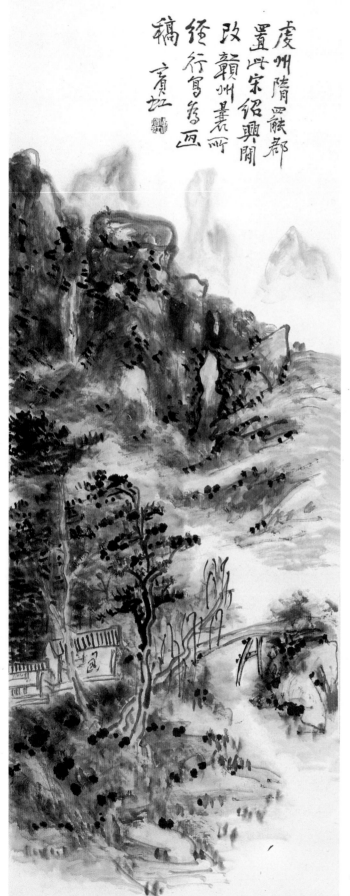

虔州纪游

96cm × 34cm

中国美术馆藏

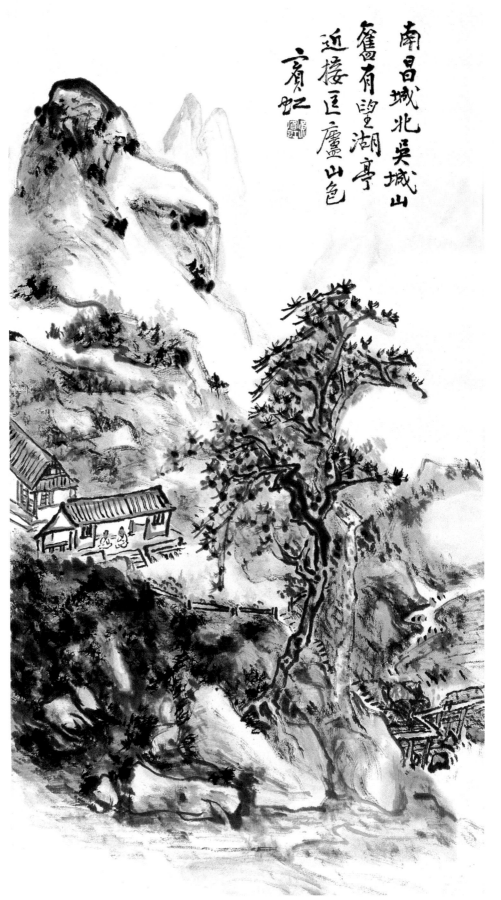

南昌城北吴城山
奮有望湖亭
近接匡廬山色
賓虹

吴城山

81.5cm × 41 cm

中国美术馆藏

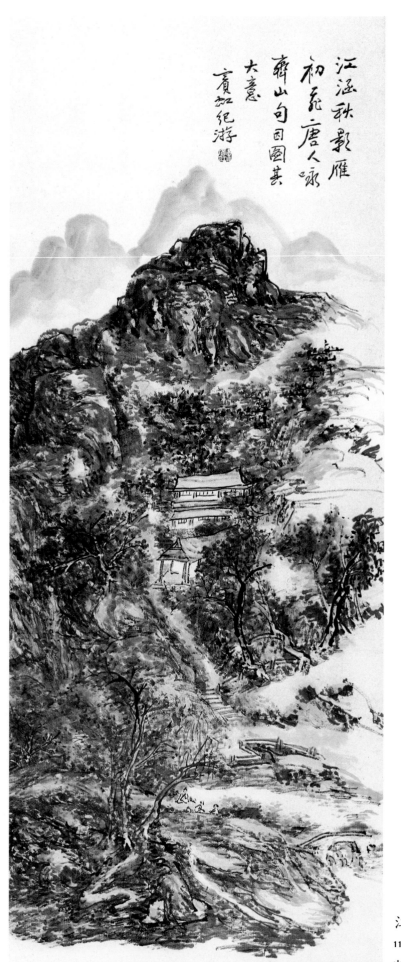

江涵秋影

115cm × 48.7cm

中国美术馆藏

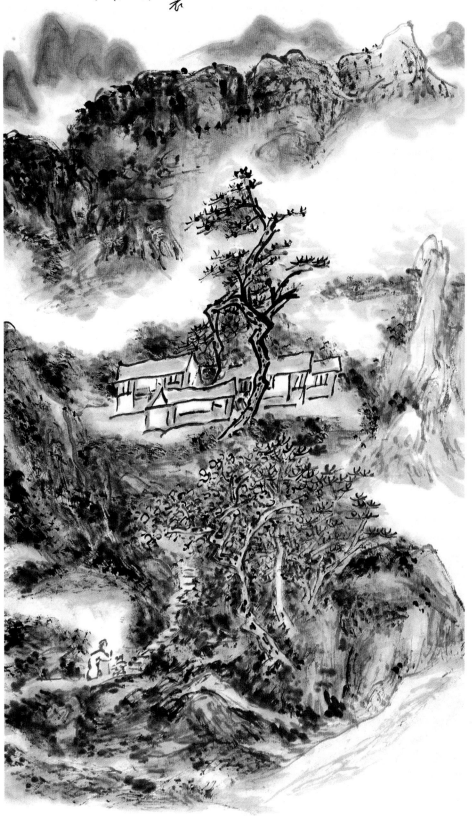

池陽有齊山
秋浦之勝襄
擬卜築其間
因圖烏渡湖
一角
賓虹紀游

乌渡湖

67cm × 33cm

中国美术馆藏

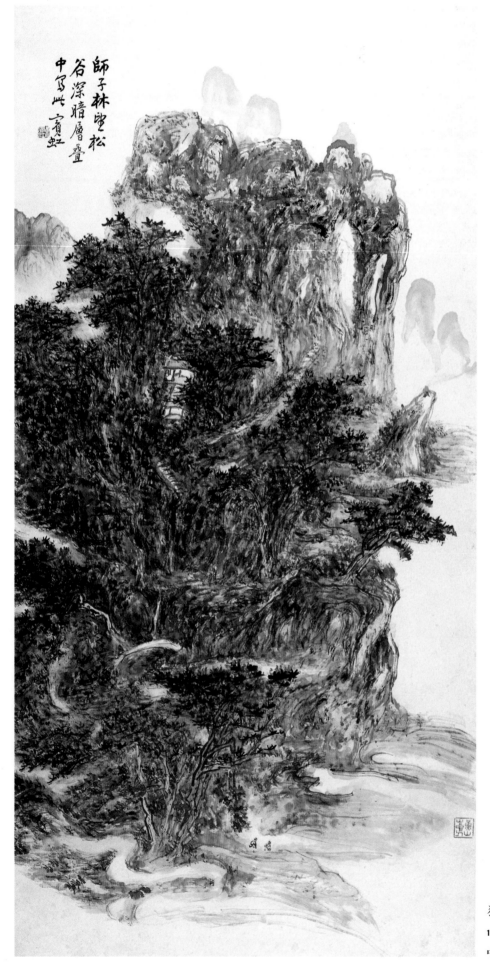

狮子林望松谷 (右图为局部)

133cm × 67cm

中国美术馆藏

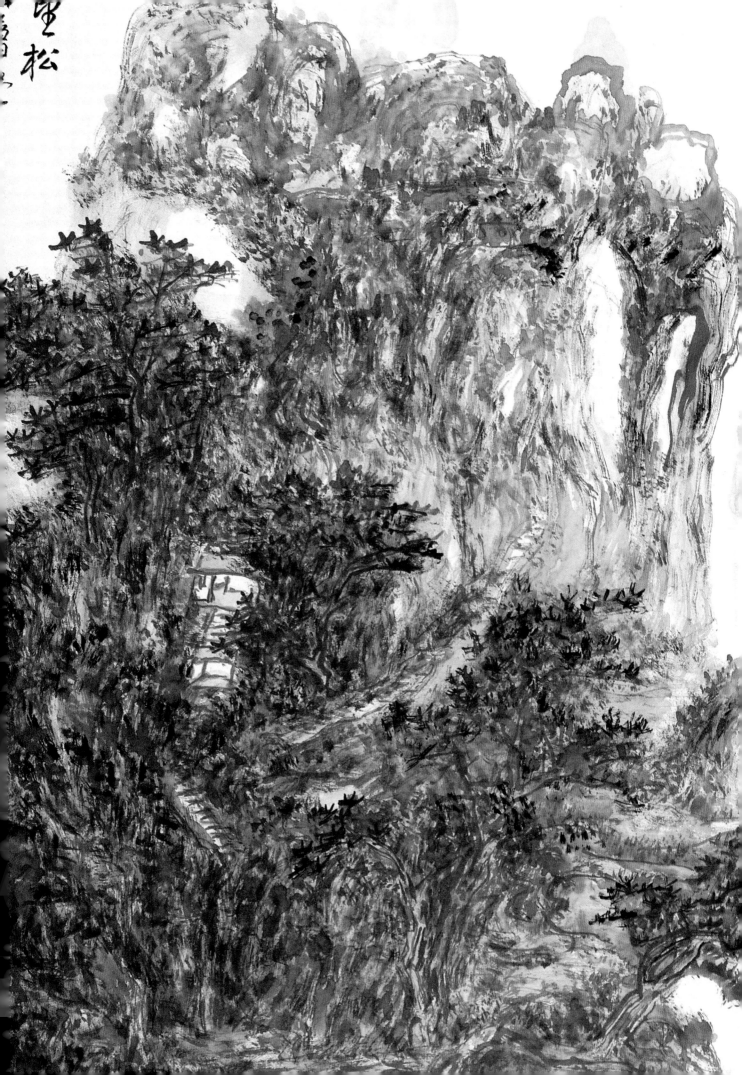

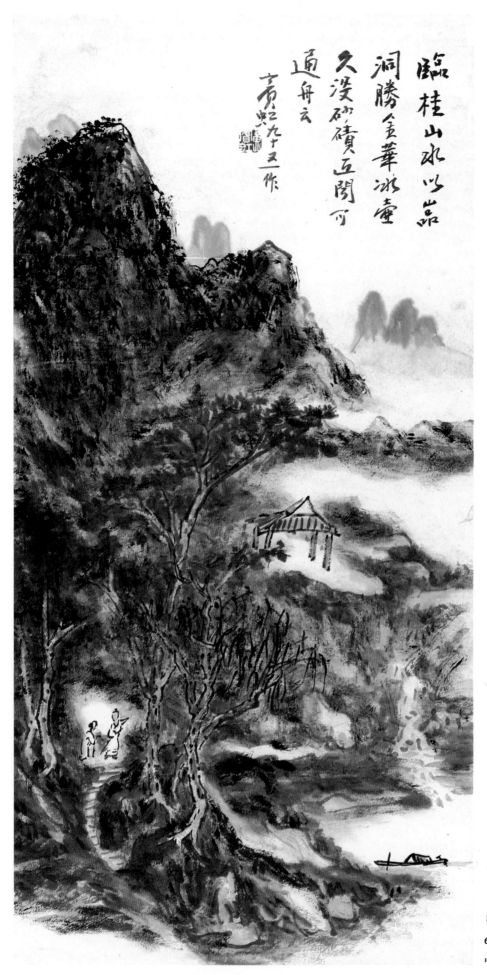

临桂山水以嵓
洞勝金華冰壺
久沒碎磧互閒可
通舟云
　賓虹九十五一作

临桂岩洞

67.5cm × 33.5cm

中国美术馆藏

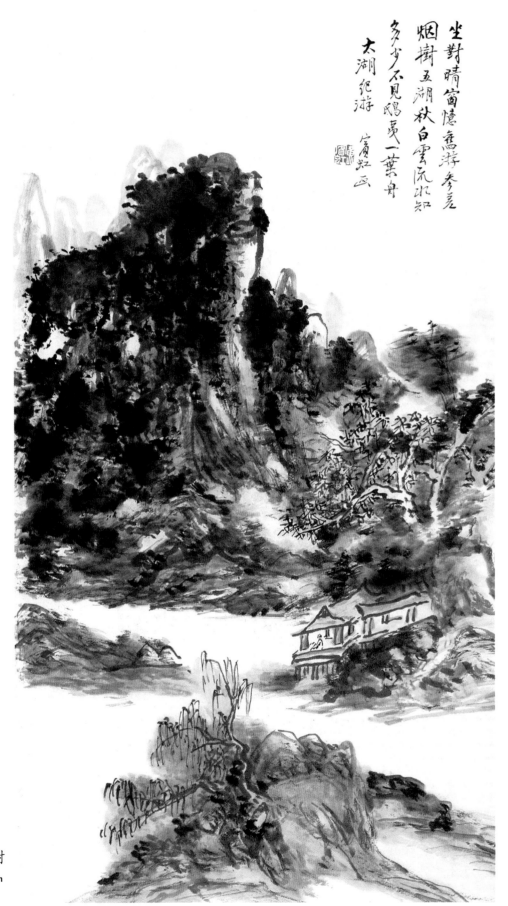

坐對晴窗憶舊游參差
烟樹五湖秋白雲流水知
多少不見鷗邊一葉舟
太湖紀游　賓虹畫

五湖烟树

76.5cm × 40cm

中国美术馆藏

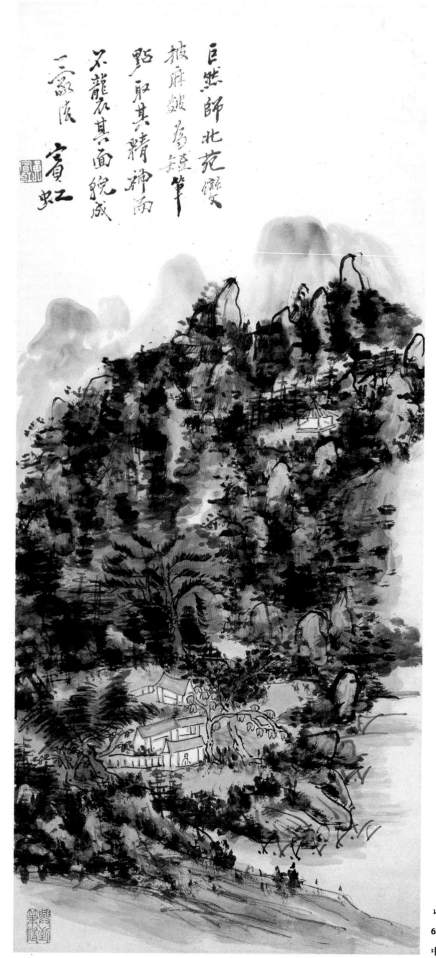

巨然師北苑變
披麻皴為之
點取其精神而
不能取其面貌成
二蘇法 賓虹

山居图

65.5cm × 34cm

中国美术馆藏

雲門雙峰
黄山勝景之一
賓虹紀游作

云门双峰

85cm × 30.5cm

中国美术馆藏

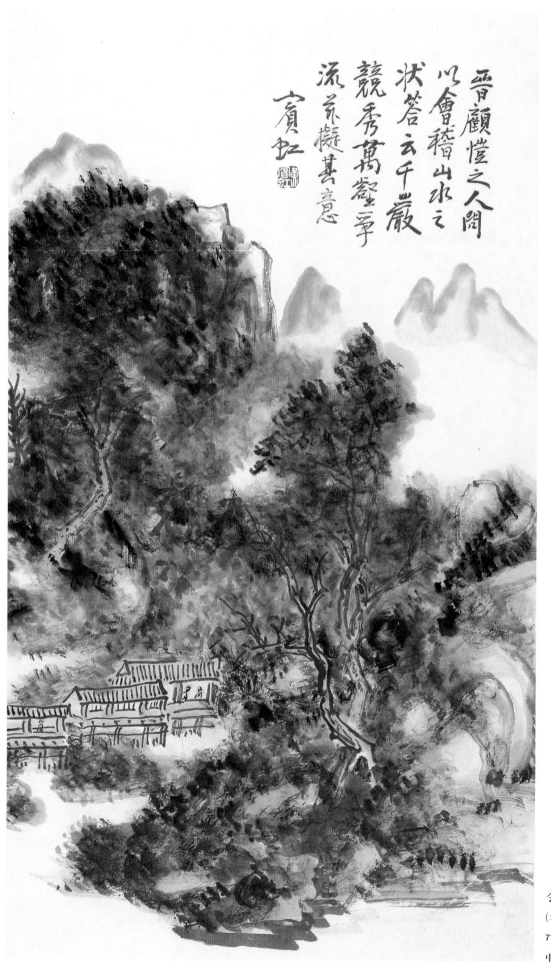

晉顧愷之人間以會稽山水之狀答云千巖競秀萬壑爭流荒荒擬甚意

賓虹

黄宾虹画集

会稽山水
(右图为局部)
71 cm × 41 cm
中国美术馆藏

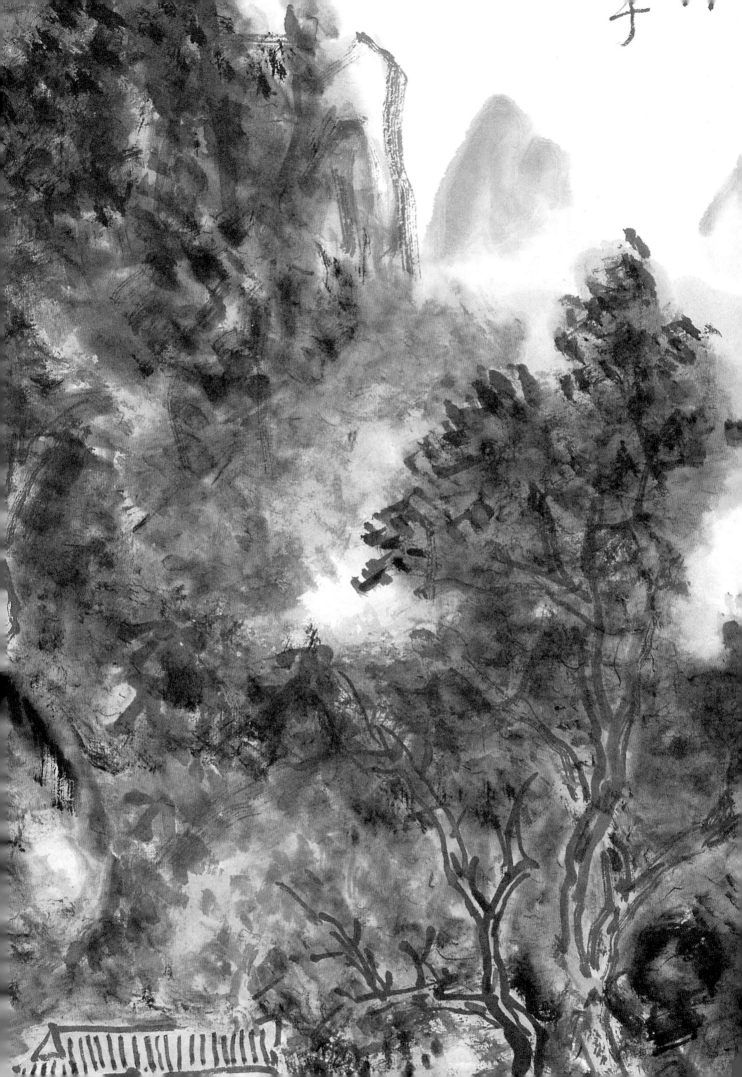

盡以抒高意古墨抄
筆精景物幽開思遠理
深氣象蕭瀾者尚上未
可形狀摹擬得之
士傑先生屬
　賓虹

临流清幽
79cm × 32.5cm
中国美术馆藏

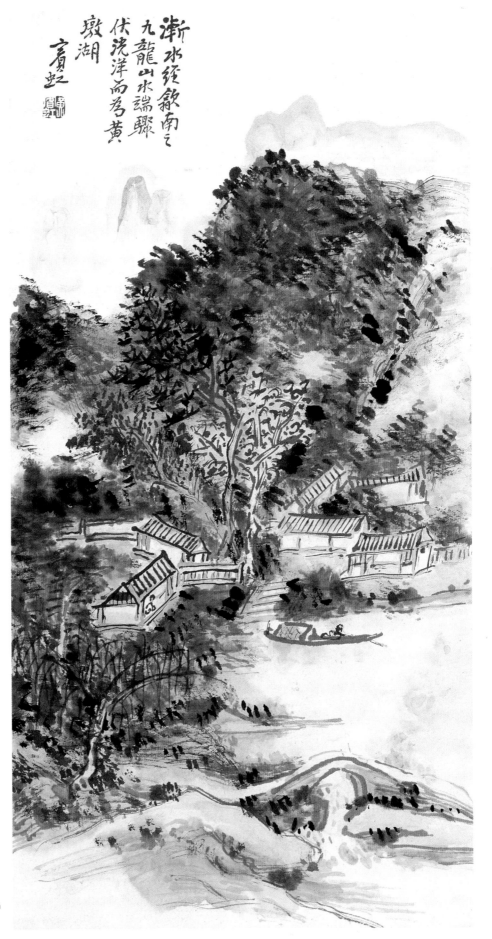

渐水经歙南之
九龙山水端瀫
伏浣洋而为黄
墩湖
　賓虹

黄墩湖

68.5cm × 34cm

中国美术馆藏

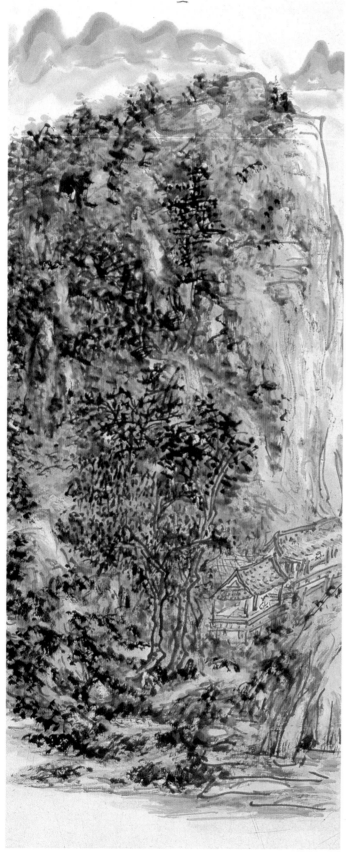

廣西北流
勾漏山傳
葛仙翁
采藥處
賓虹年九十之一

勾漏山色 (右图为局部)

86.5cm × 32cm

中国美术馆藏

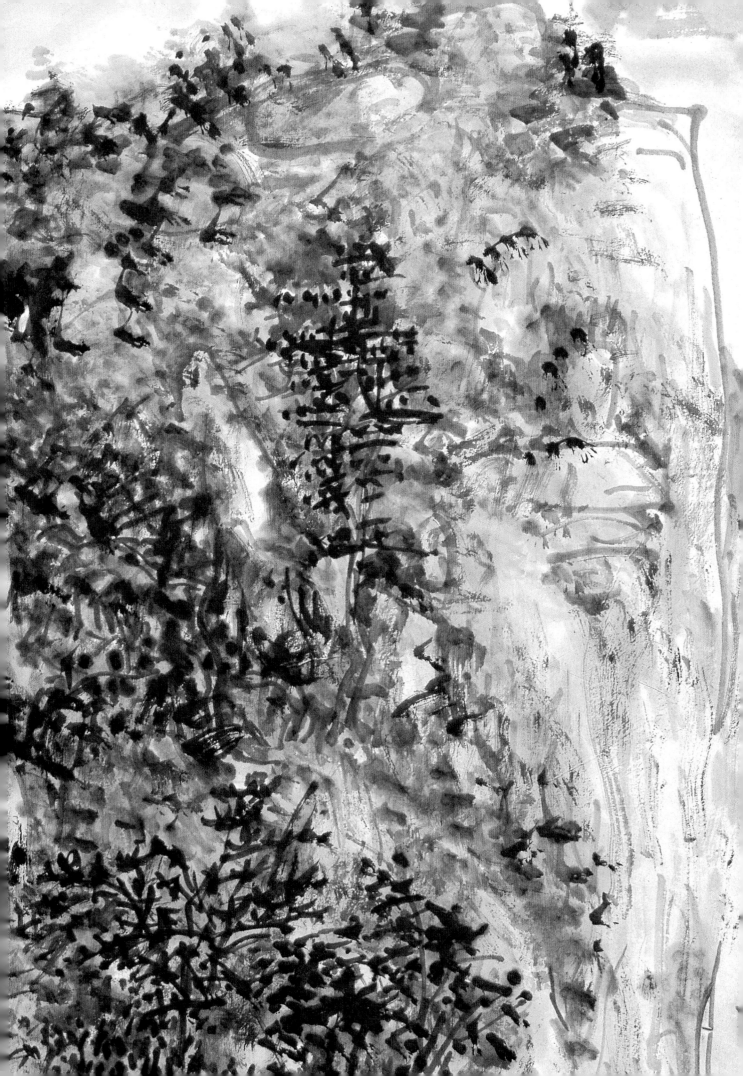

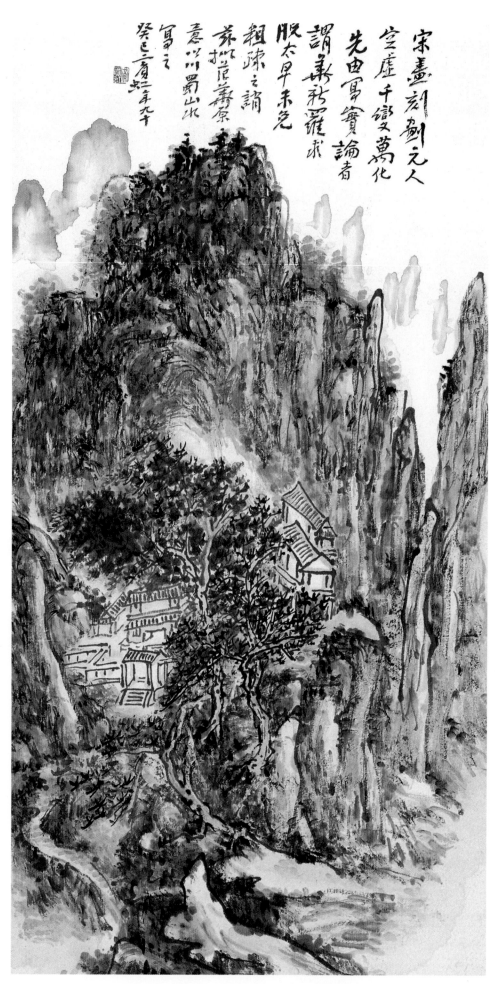

宋畫刻劃元人
空虛千變萬化
先由寫實論者
謂象新羅求
脫太早未免
粗疎之誚
蘇松眉蕭寥
意以川蜀山此
寫之
癸巳三月賓虹年九十

蜀山图

131.5cm × 61cm

中国美术馆藏

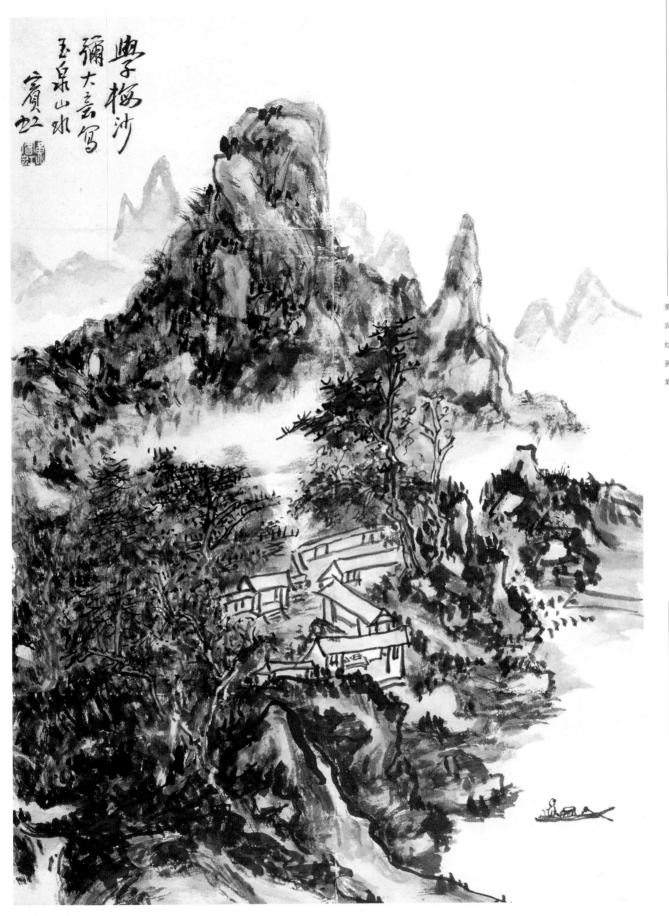

玉泉山水

150cm × 110cm

中国美术馆藏

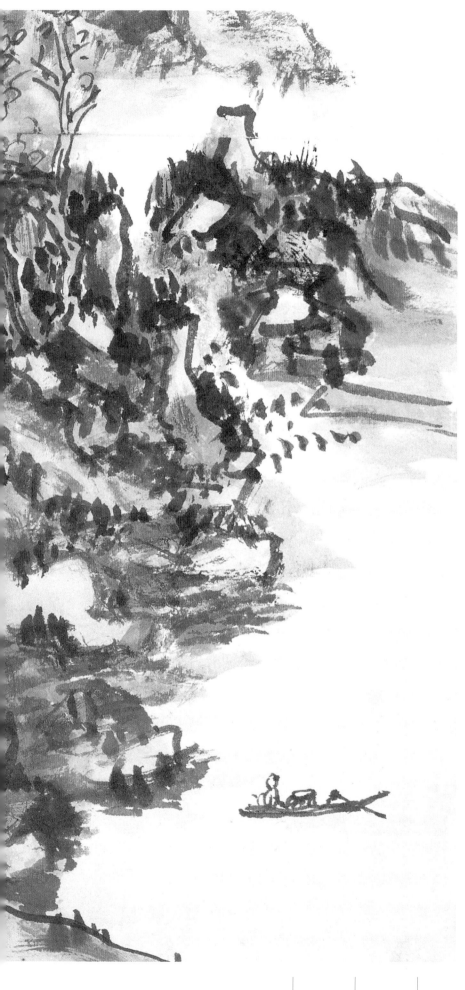

玉泉山水 (局部)

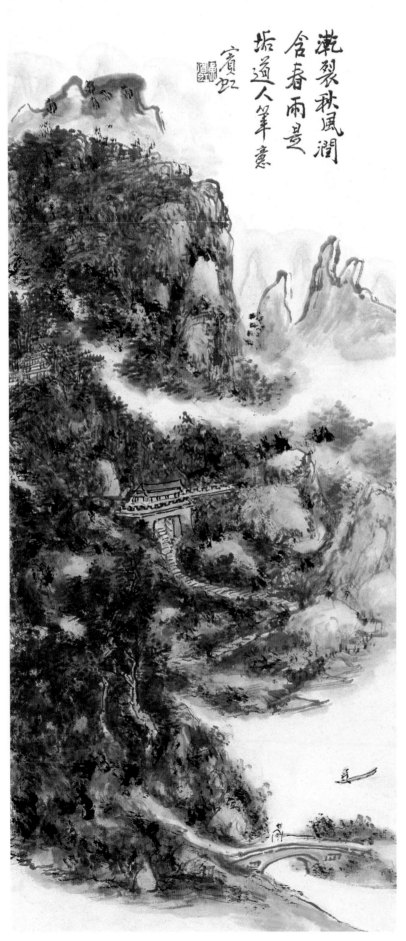

漸裂秋風潤
含春雨是
栈道人筆意
賓虹

山城郁秀

75.5cm × 31.5cm

中国美术馆藏

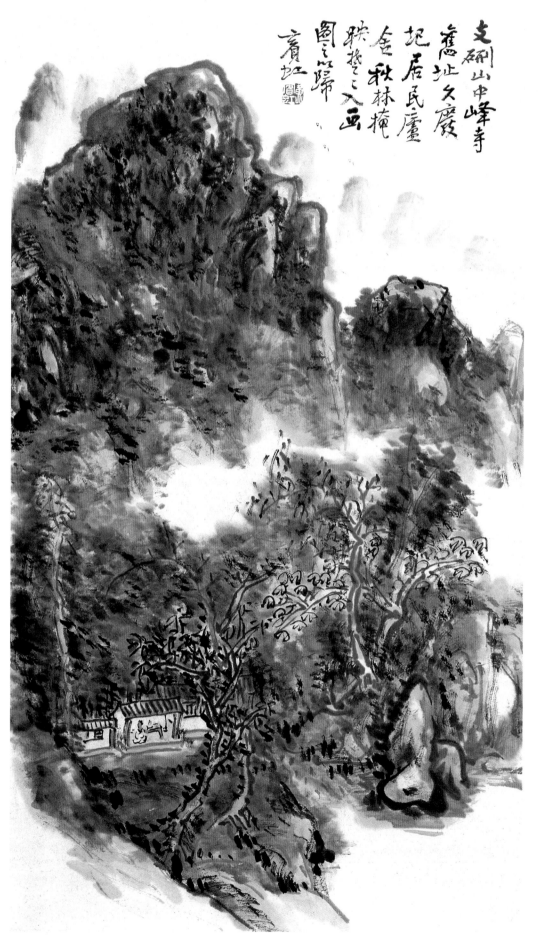

支硎山中峰寺
舊址久廢
圮居民廬
舍秋林掩
映擁之入
圖之以歸
賓虹

支硎山

73.5cm × 41cm

中国美术馆藏

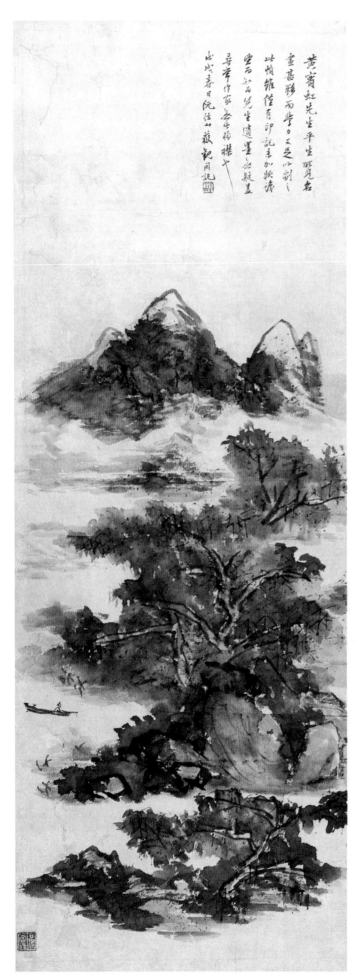

山 水

93cm × 33.5cm

中国美术馆藏

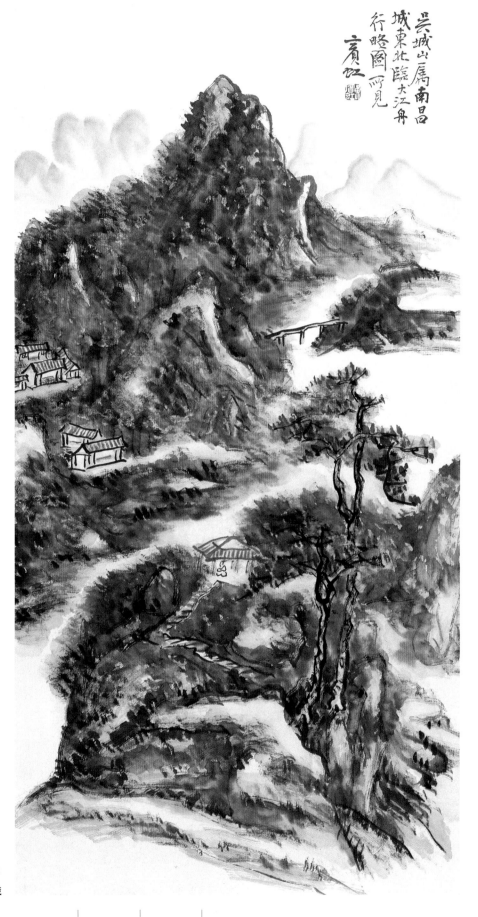

吴城山属南昌
城东北临大江舟
行略图可见
宾虹

吴城山

97cm × 47cm

中国美术馆藏

瀧水南逕曲江縣東
金石錄曰周府君碑
陰題名凡三十人維氏
其存曲江昔號曲江
見酈道元水經注
輾轉曰石神灘梗
陽太守周憬功勳
之紀銘熹平三年
曲紅長區祉興色
子故更建碑於瀧
工

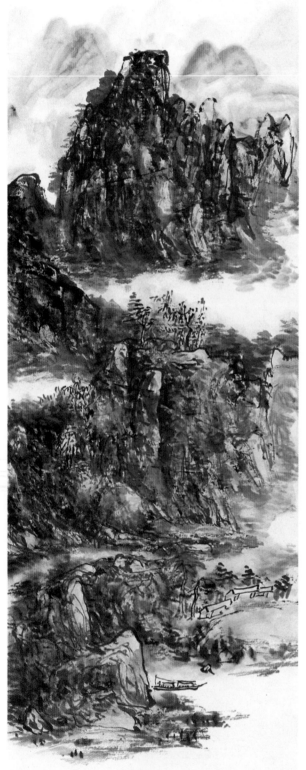

曲江泷水 (右图为局部)

104cm × 33.5cm

中国美术馆藏

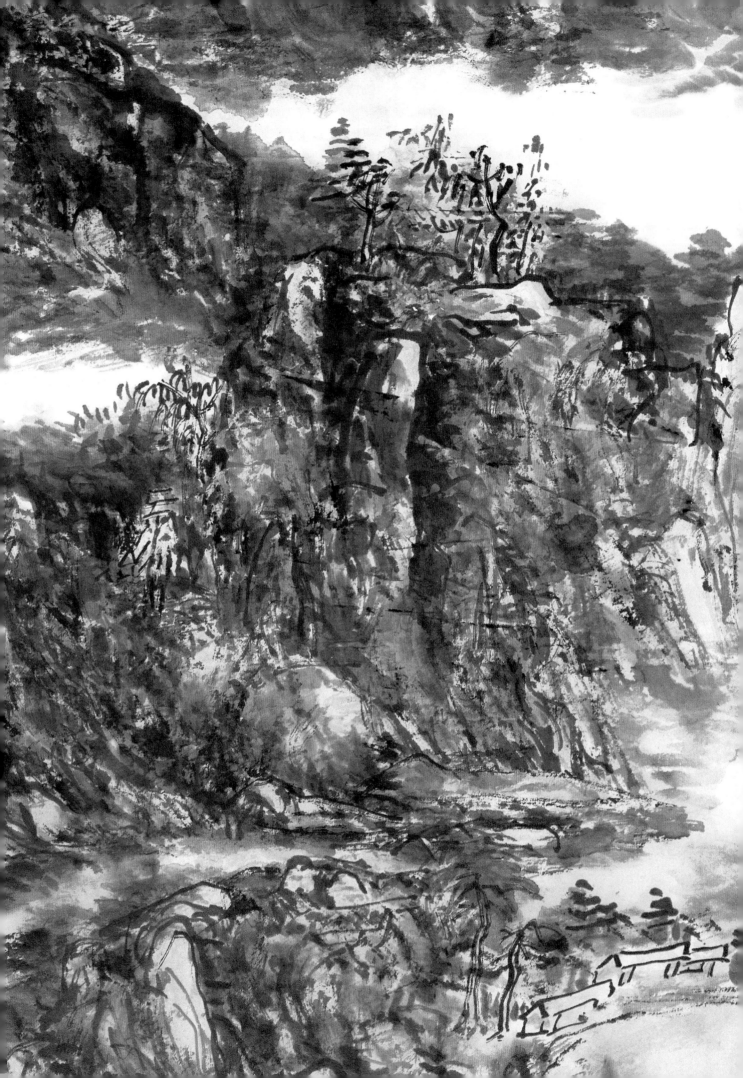

遠望東崖不可登精
藍拾級玉峻嶒鐘聲
開慶豁橋去穿過天
台最上層 游九華山

九华山 (右图为局部)

88.5cm × 33.5cm

中国美术馆藏

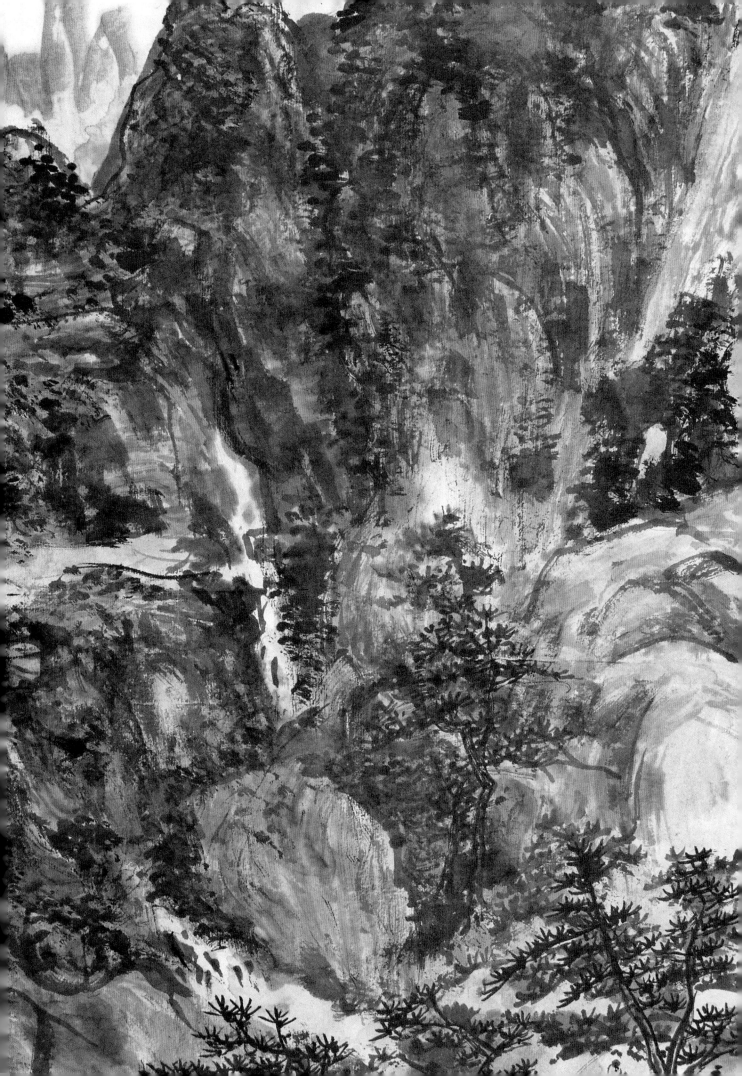

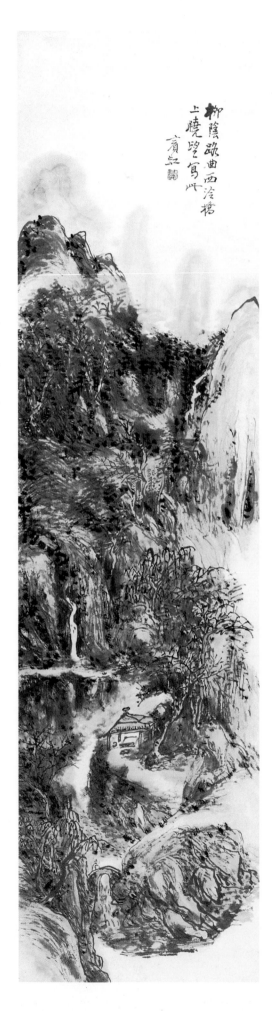

西泠晓望 (右图为局部)

150cm × 33.5cm

中国美术馆藏

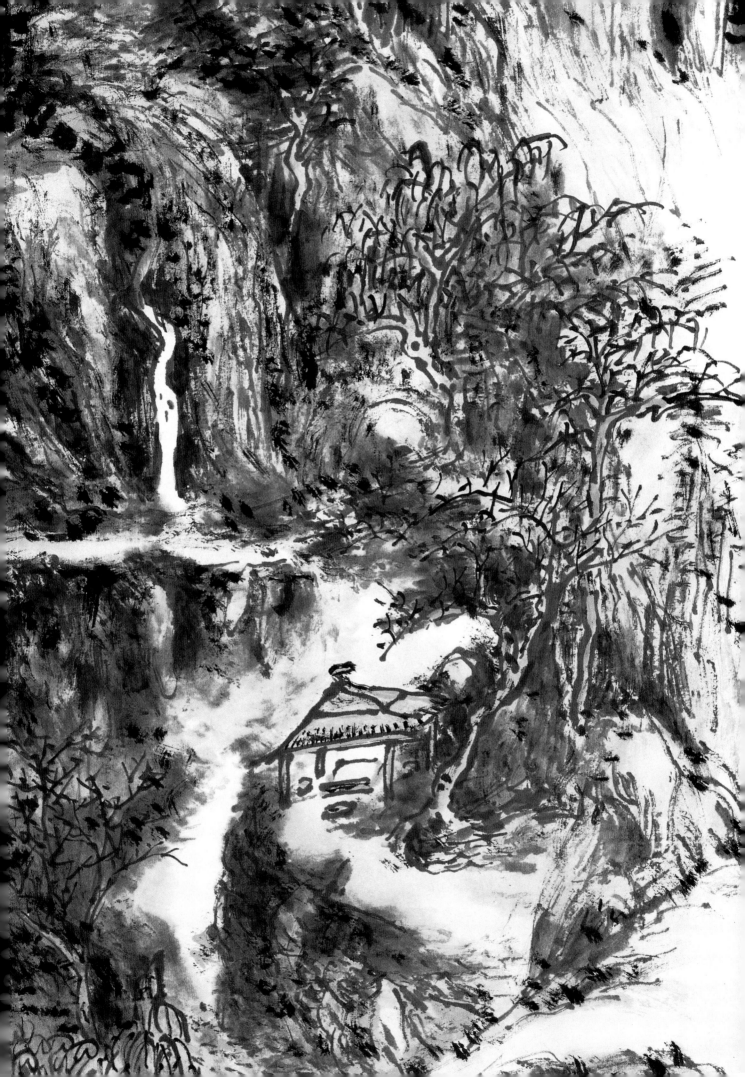

黄山水源自歙浦
達桐江凡七百里皆
名新安江 賓虹

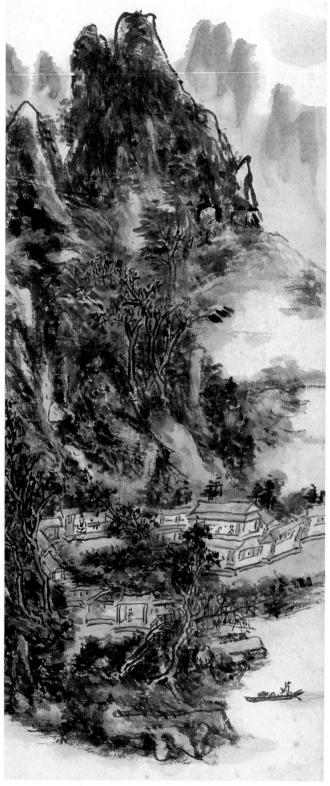

新安江（右图为局部）

78.5cm × 27.5cm

中国美术馆藏

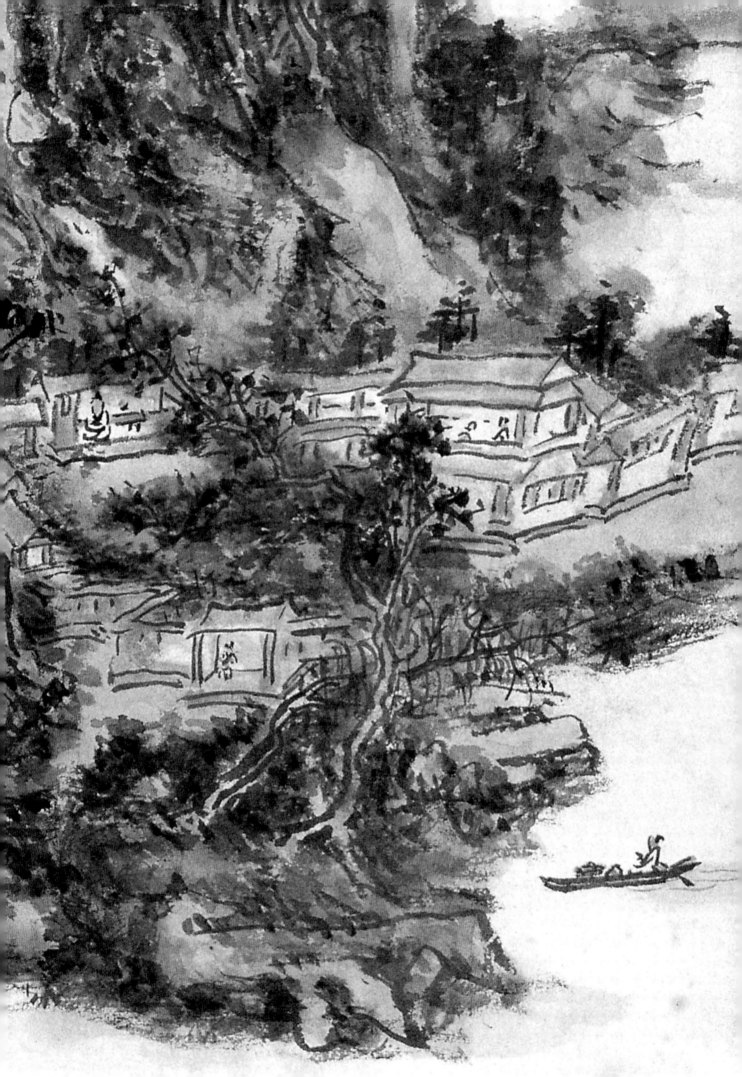

七星岩巖屬肇慶
城北曲折森列若北
斗狀云
賓虹紀游

七星岩

97cm × 47cm

中国美术馆藏

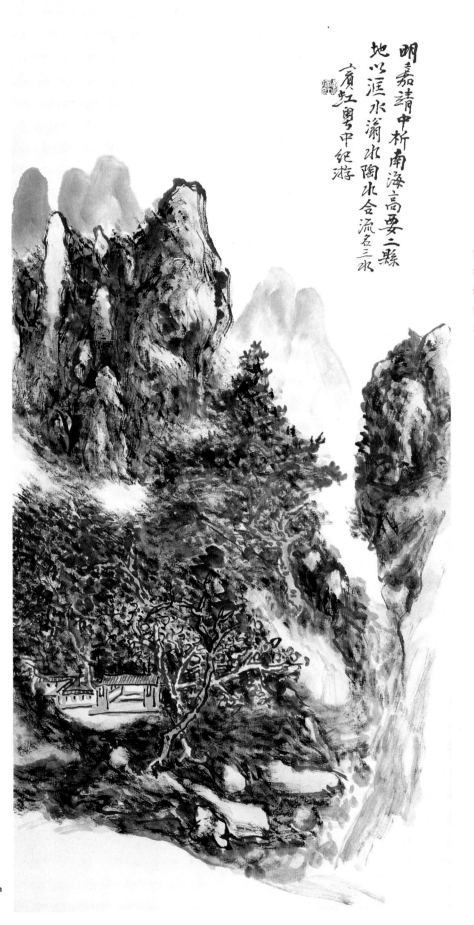

明嘉靖中析南海高要二縣
地以洭水瀟水陶水合流名三水
賓虹粵中紀游

三　水

98.5cm × 47.5cm

中国美术馆藏

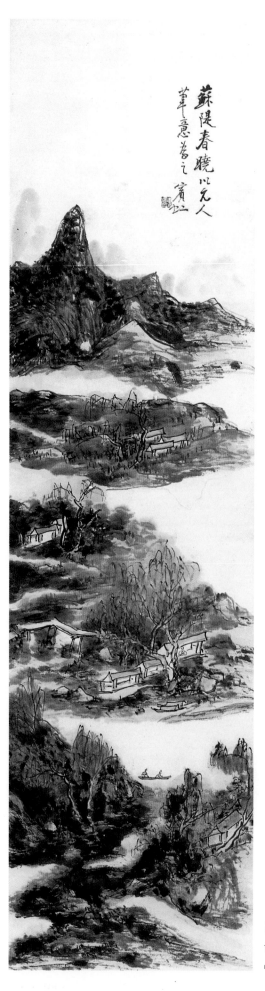

苏堤春晓以元人
笔意为之 宾虹

苏堤春晓

150cm × 40cm

中国美术馆藏

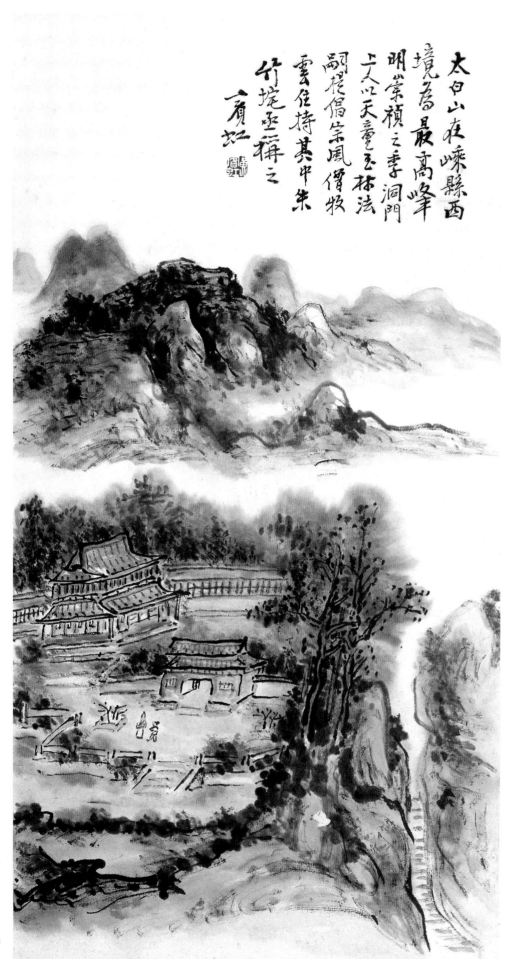

太白山夜嵊縣西
境為最高峰
明崇禎之季洞門
上人以天童玉林法
嗣棲偈氣風僧牧
雲住持其中衆
竹垞巫稱之
賓虹

太白山

74.5cm × 39.5cm

中国美术馆藏

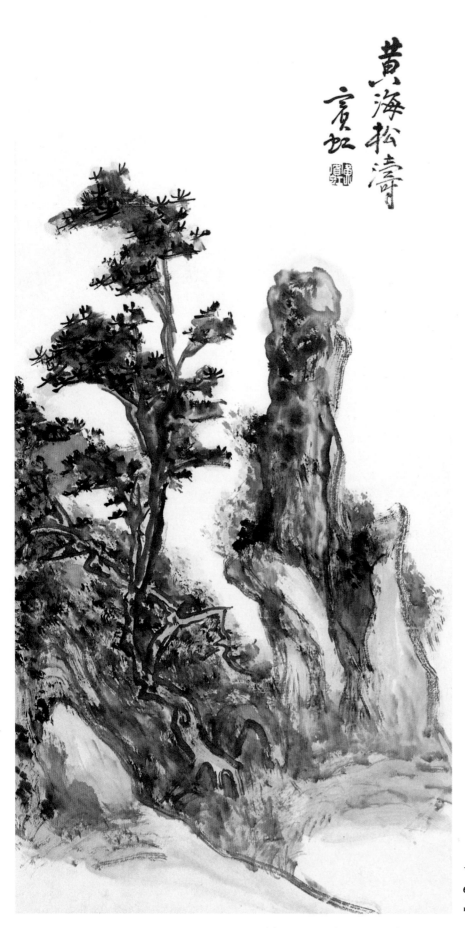

黄海松涛

黄宾虹画集

黄海松涛

67cm × 32cm

中国美术馆藏

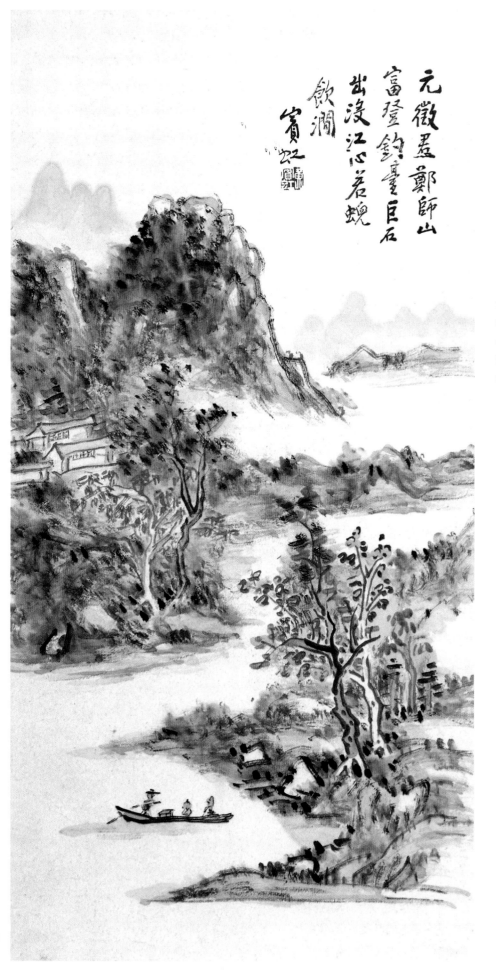

元徵君鄭師山
富登釣臺巨石
出沒江心若蜆
欲瀾 賓虹

钓 台

67cm × 33.5cm

中国美术馆藏

倪迂翁师法荆间
极能躲碍江东
□家以有无为
清俗

石父

山 水

72cm × 31.5cm

中国美术馆藏

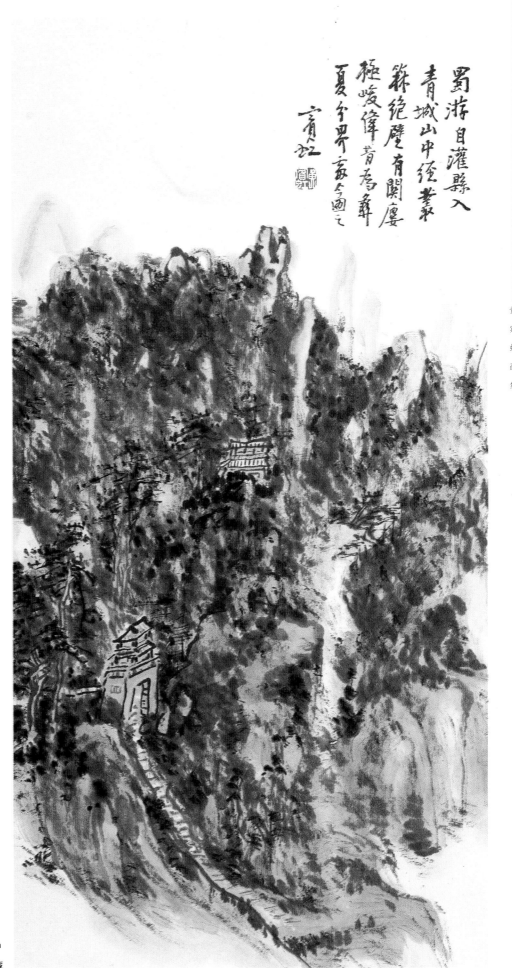

蜀游目灌縣入
青城山中徑叢報
蘇絶壁有闌廈
極峻峰昔為華
夏今爭界寅今畫之
賓虹

青城山

74cm × 38cm

中国美术馆藏

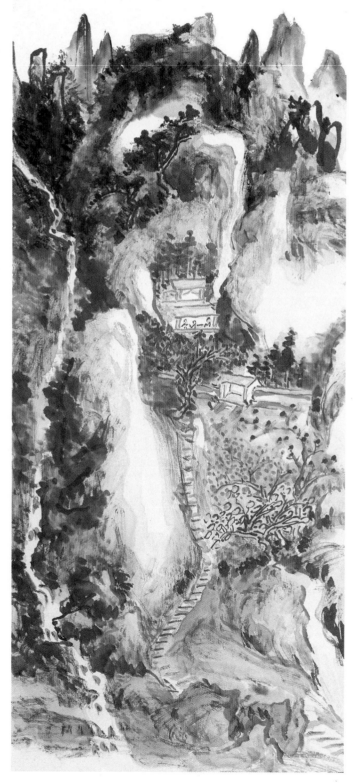

广信舟行所见

93cm × 33.5cm

中国美术馆藏

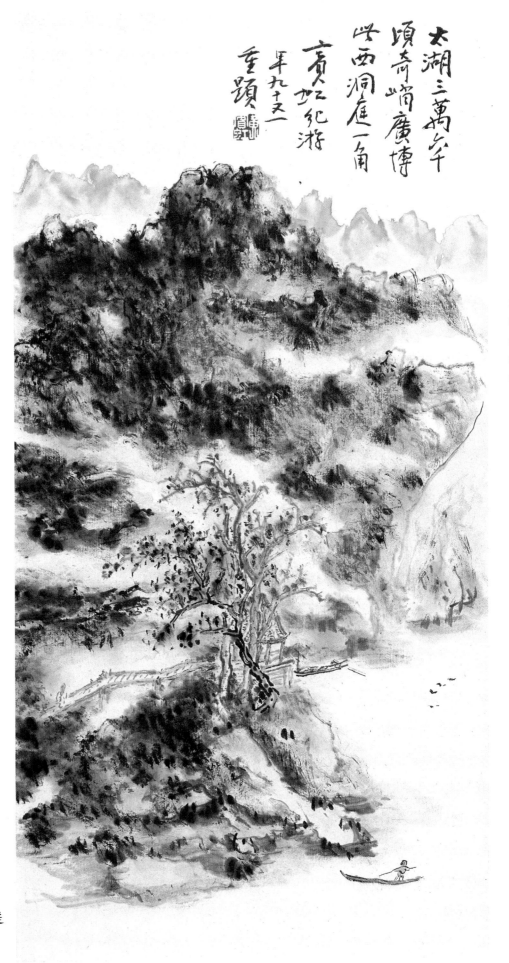

太湖三萬六千
頃奇嶠廣博
岦西洞庭一角
賓虹紀游
年九十又一
重題

太湖西洞庭

58.5cm × 30cm

中国美术馆藏

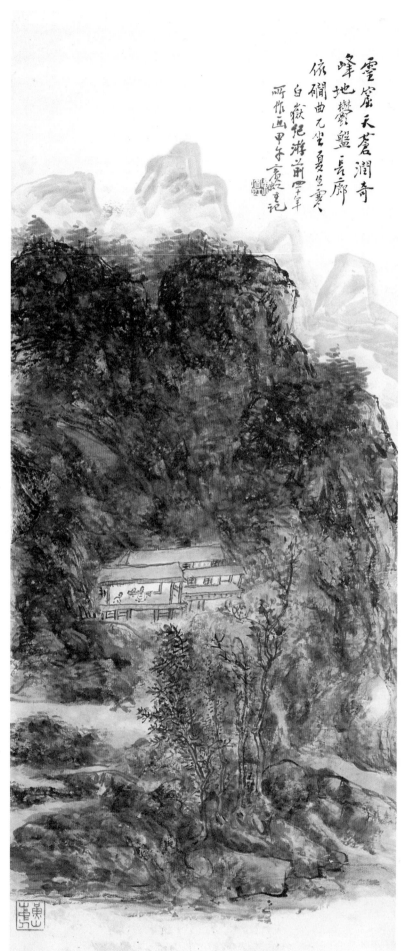

霊窟天蒼潤奇
峰地攅簇盤長廊
依㵎曲无坐夏色裏
白嶽紀游前四十年
所作画甲午賓虹記

白岳纪游 (右图为局部)

88cm × 37cm

中国美术馆藏

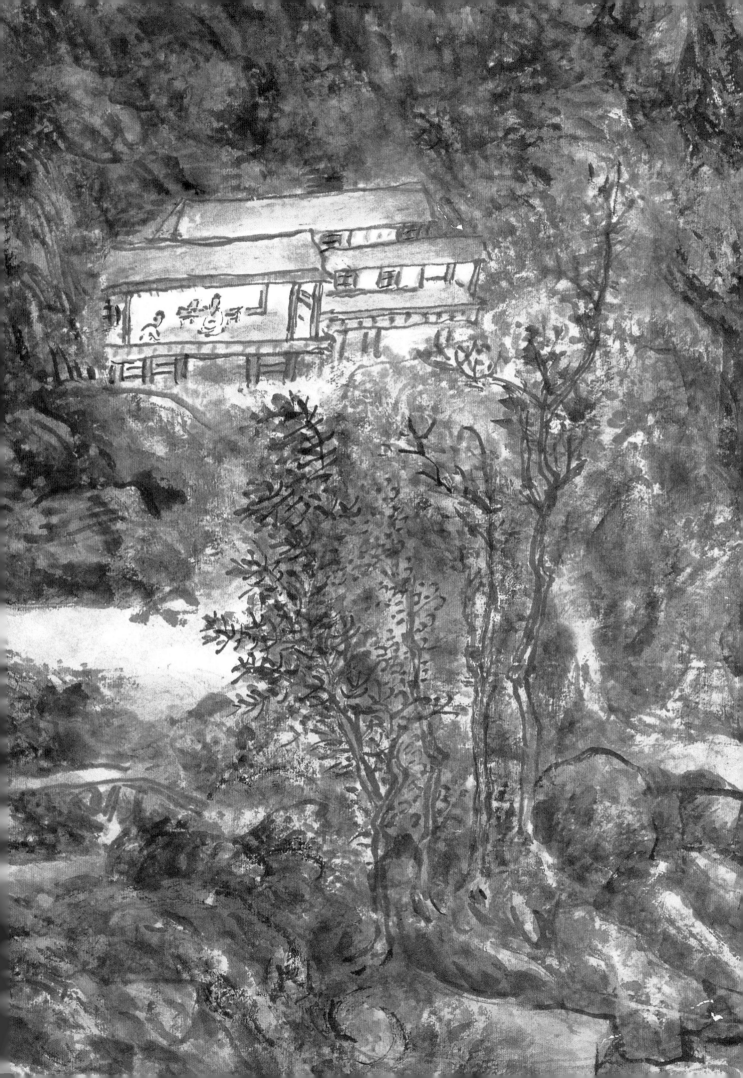

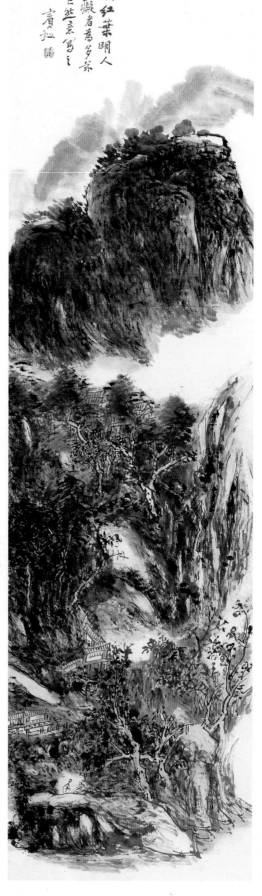

摄山红叶 (右图为局部)

150cm × 40cm

中国美术馆藏

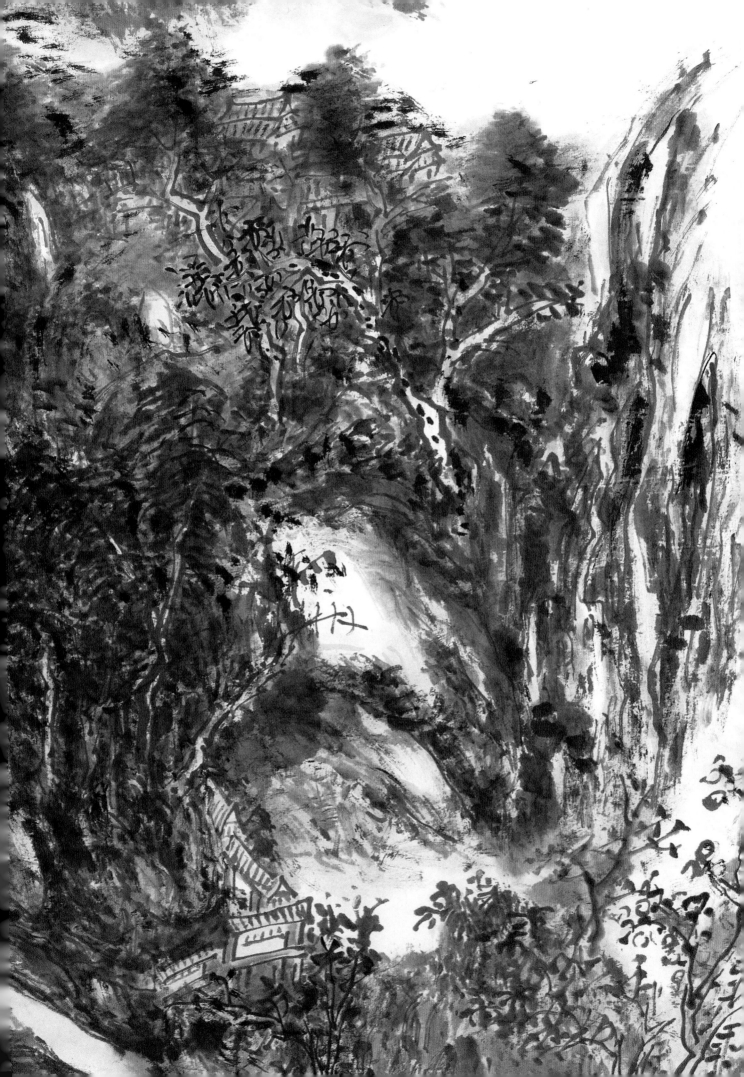

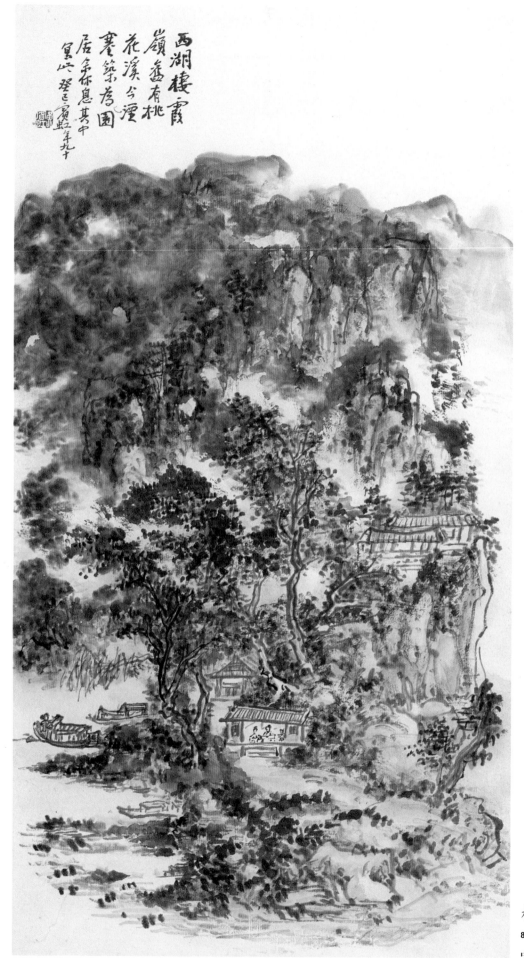

西湖樓霞
嶺盍有桃
花溪兮煙
寨築為圍
居者休息其中
賓虹癸巳年九十

栖霞山居 （右图为局部）

87.5cm × 47cm

中国美术馆藏

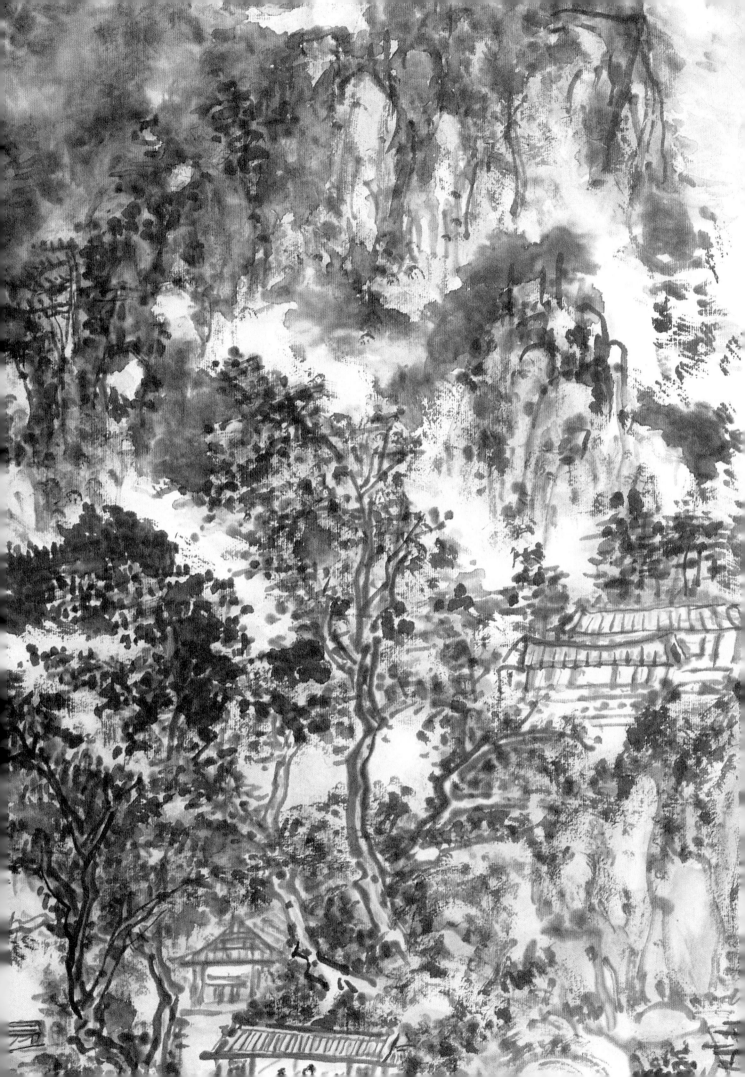

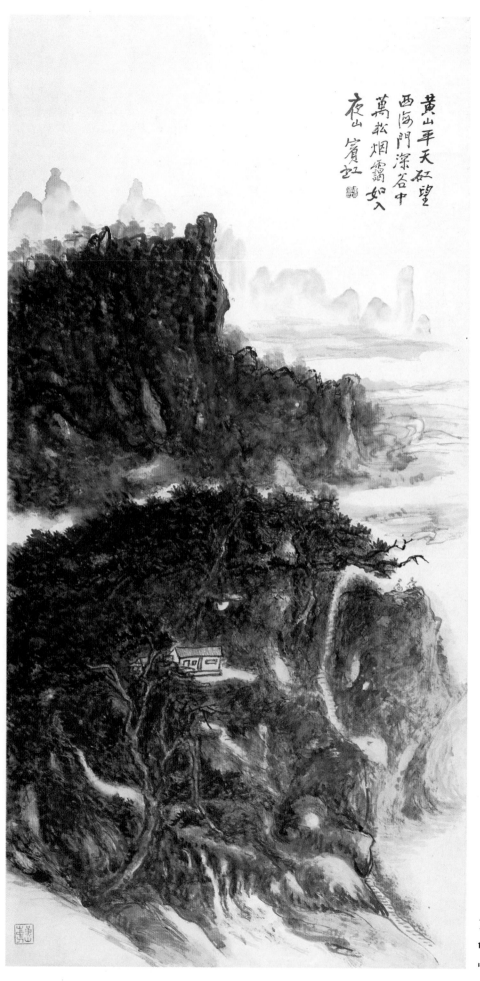

黄山平天矼望
西海门深谷中
万松烟霭如入
夜山 宾虹

万松烟霭（右图为局部）

133cm × 66.5cm

中国美术馆藏

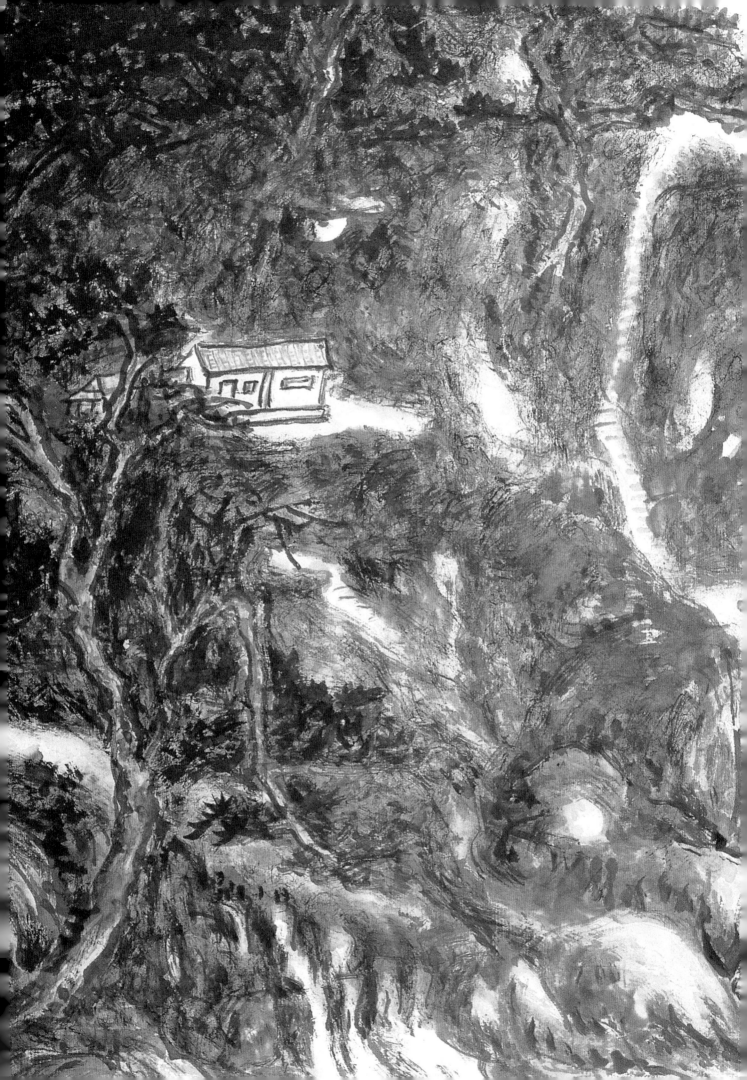

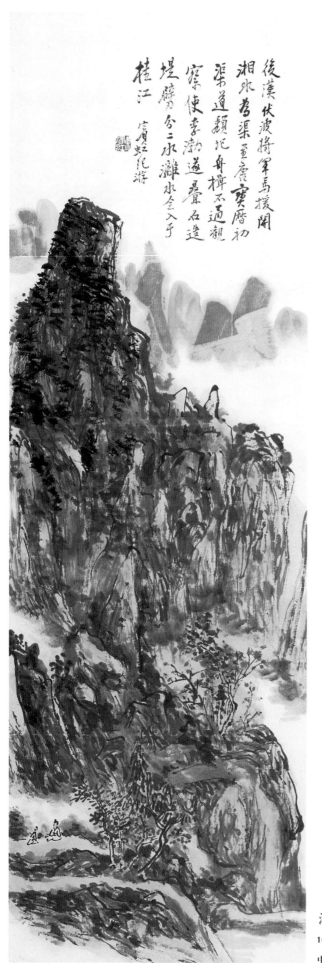

後漢 伏波將軍馬援開
湘水為渠重廣 寶曆初
渠道頹圮舟檝不通觀
察使李渤遂疊石造
堤瀦分二水灘水金入于
桂江 宾虹纪游

湘水古渠（右图为局部）

105cm × 32.5cm

中国美术馆藏

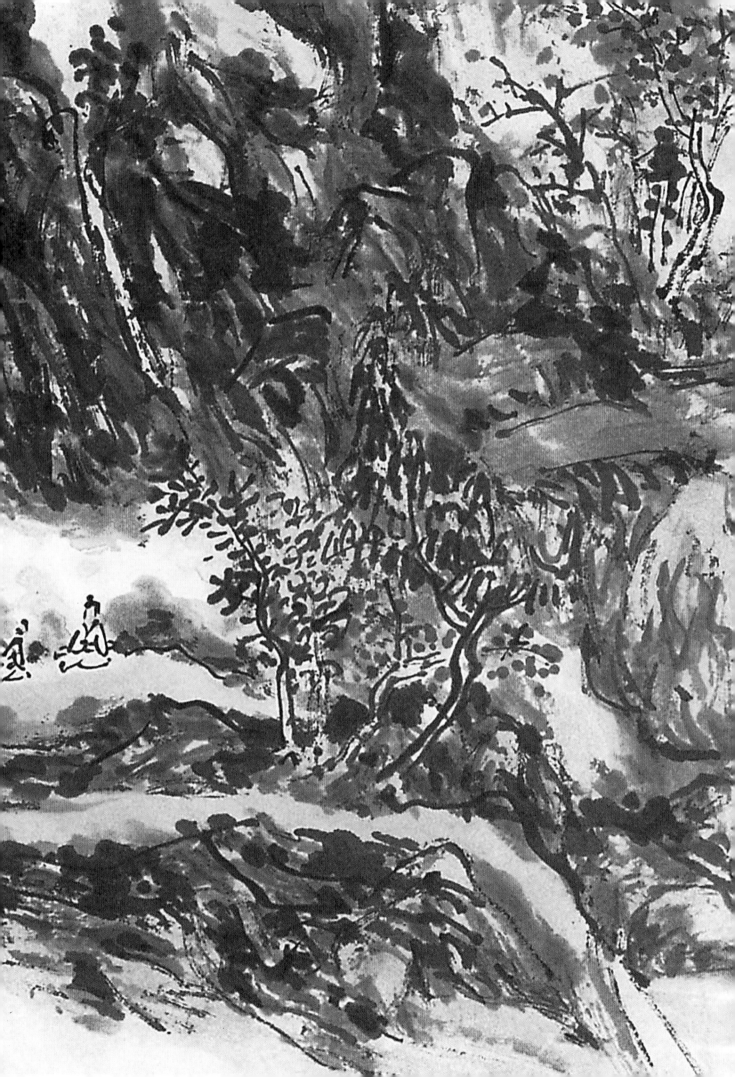

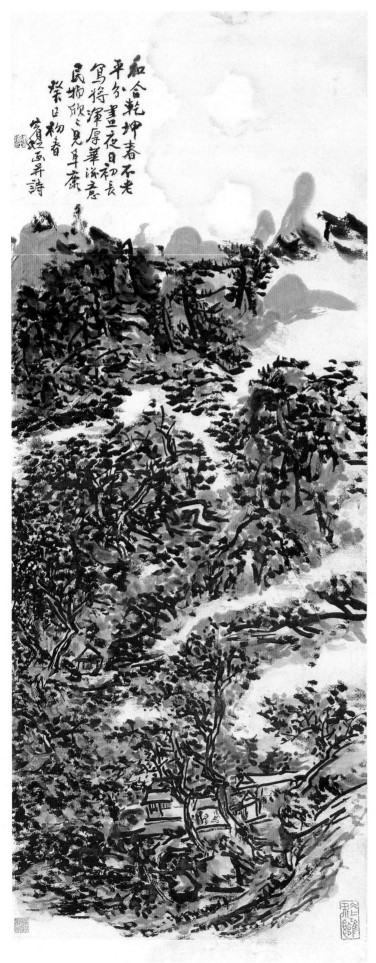

和合乾坤春不老
平分昼夜日初长
笔将浑厚华滋意
民物欣之见阜康
荣日初春
宾虹画并诗

写意山水图

119cm × 47.7cm

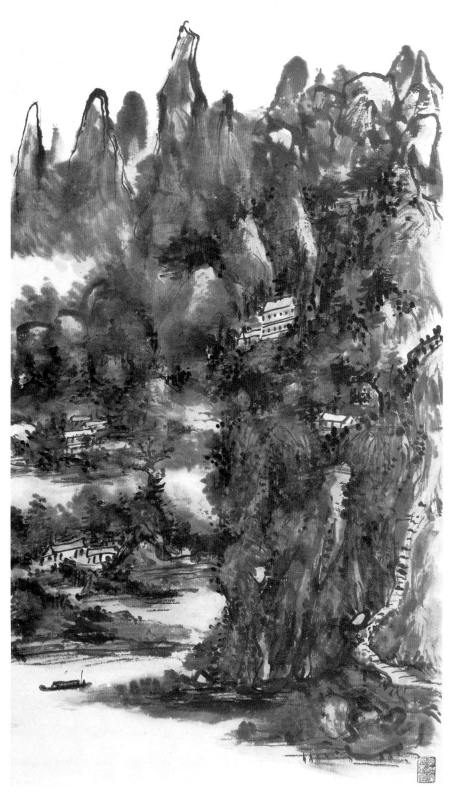

梧州澌江而上滩
乐二水匯而为
漓名曰昭潭
賓虹寫游

昭 潭

76cm × 35.5cm

中国美术馆藏

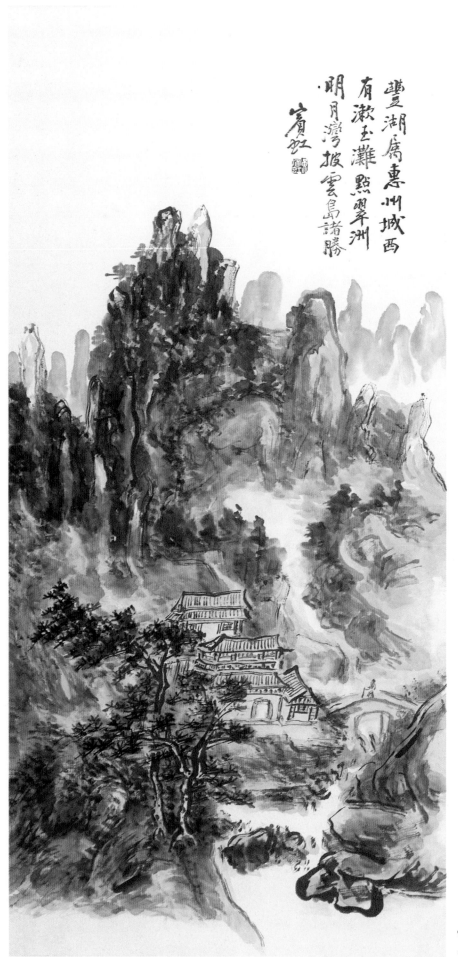

豐湖屬惠州城西
有漱玉灘點翠洲
明月灣披雲島諸勝

賓虹

惠州丰湖

惠州丰湖

97.5cm × 46cm

中国美术馆藏

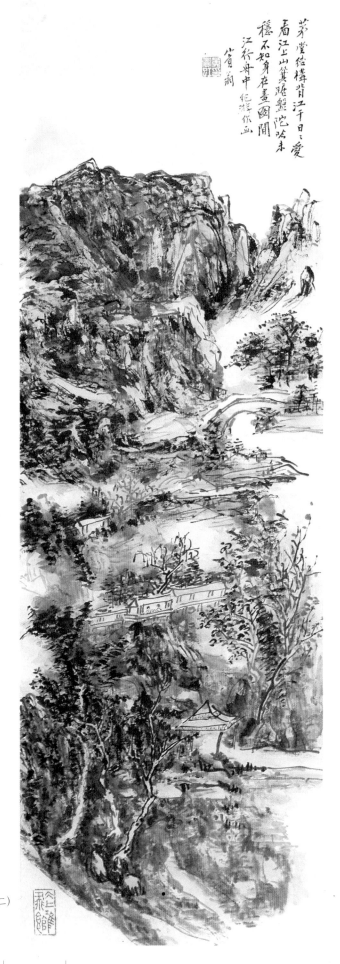

茅堂結構背江干日日愛
看江山舊蹤跡陀哈未
穩不知身在畫圖間
江行舟中絕糧作画
賓虹

江干茅堂 (附局部二)

115cm × 33cm

中国美术馆藏

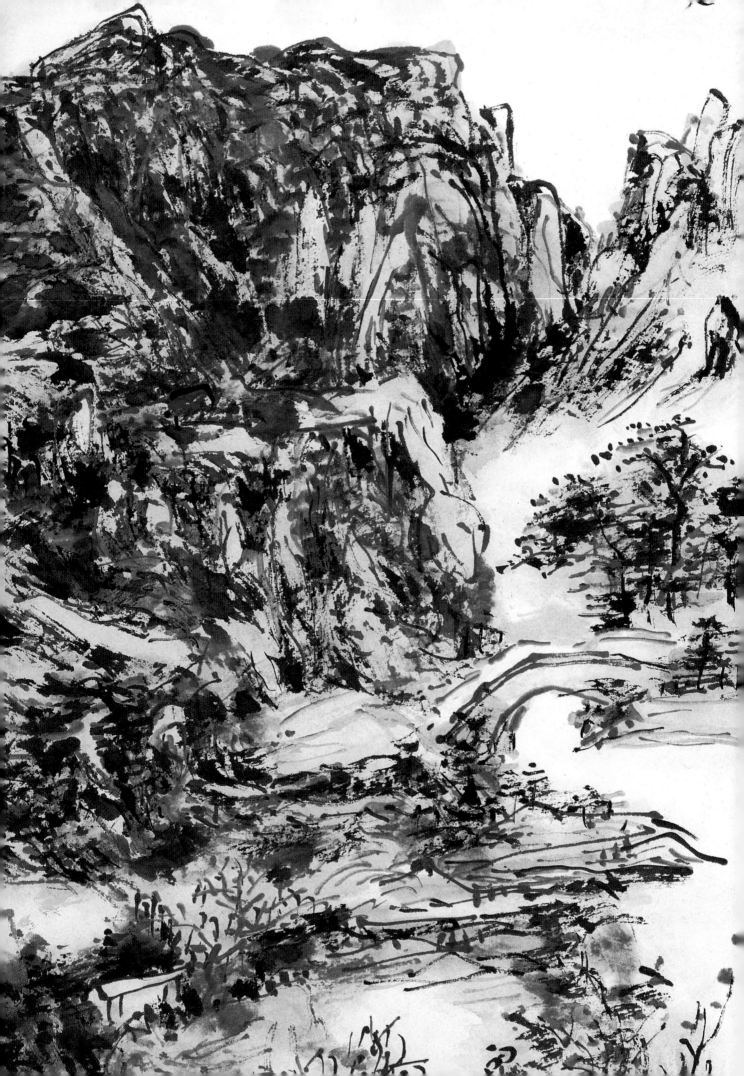

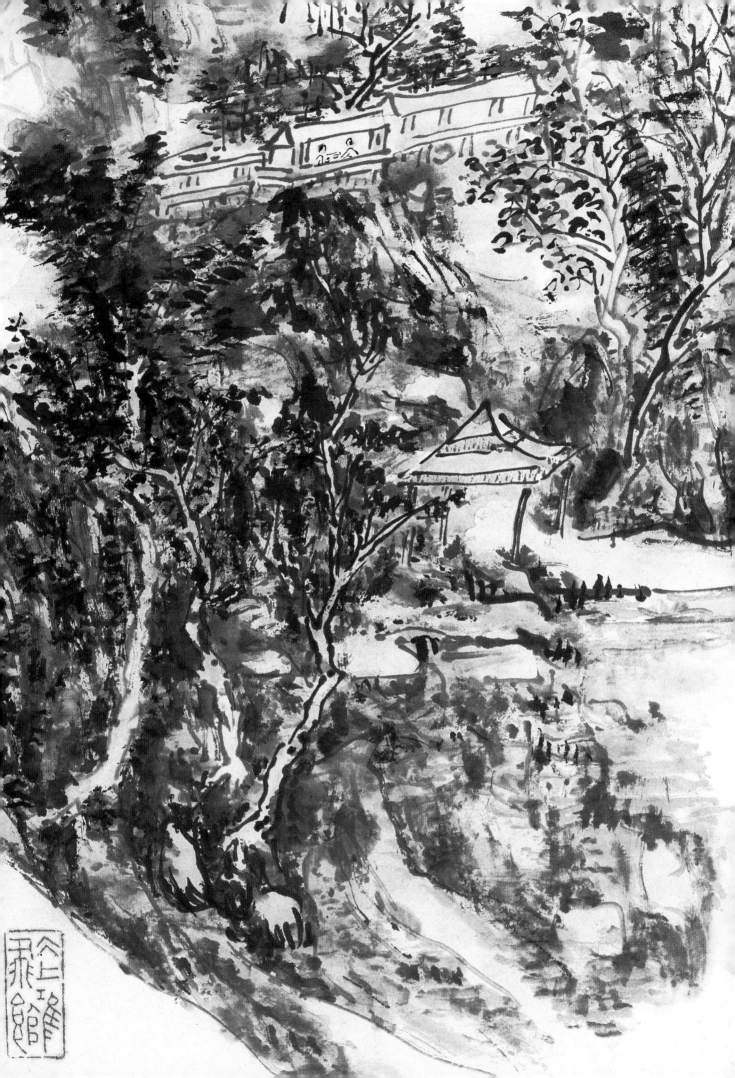

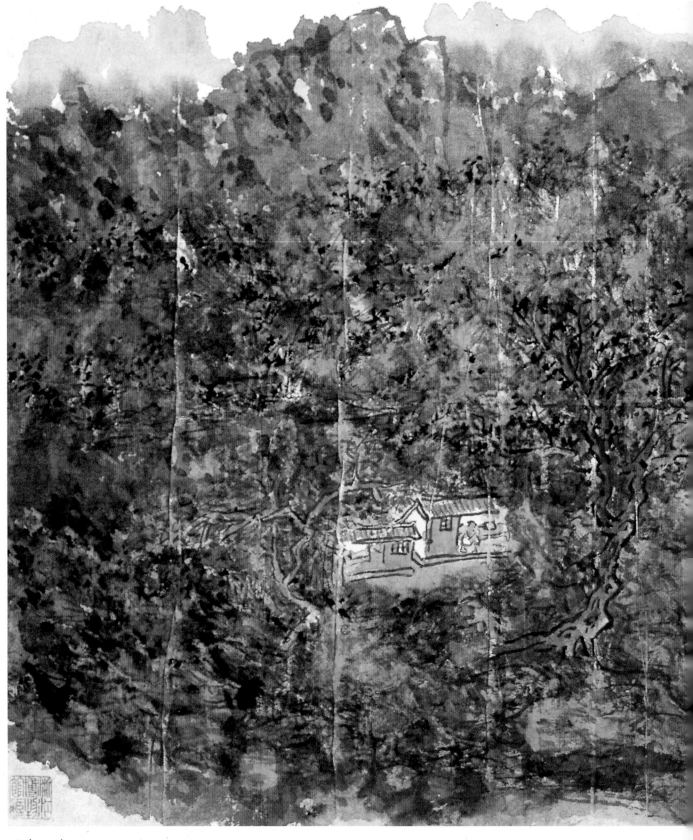

设色山水

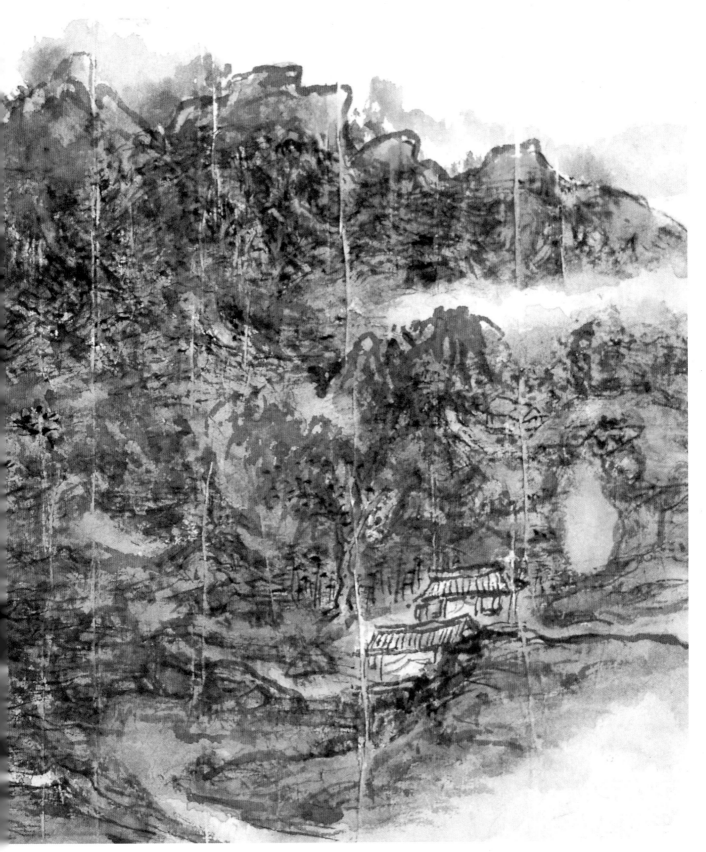

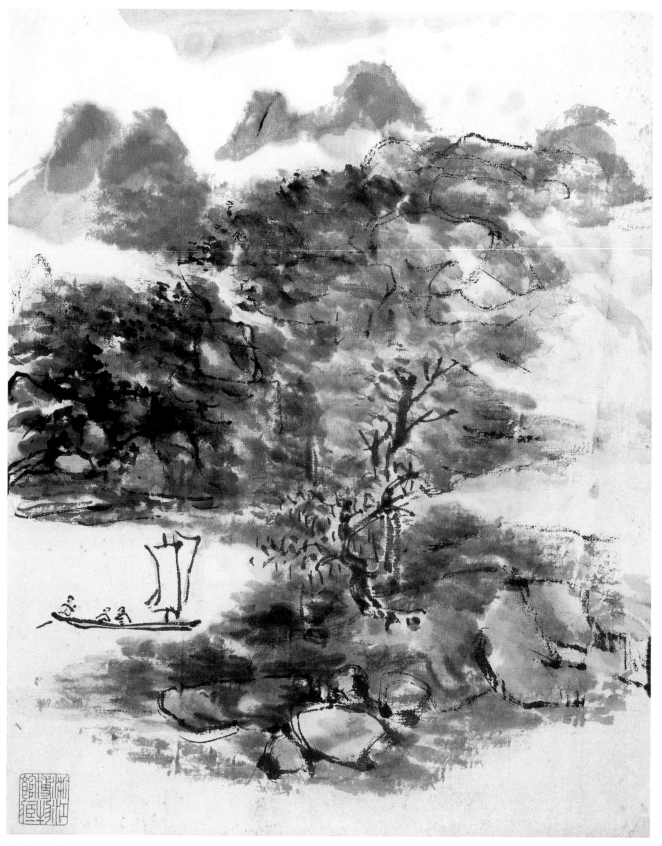

设色山水

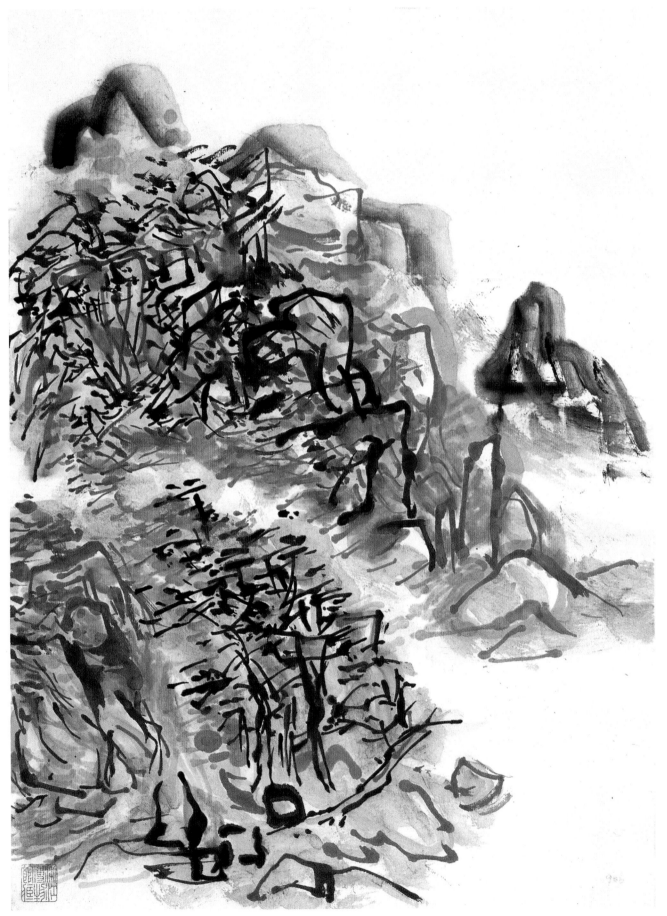

设色山水

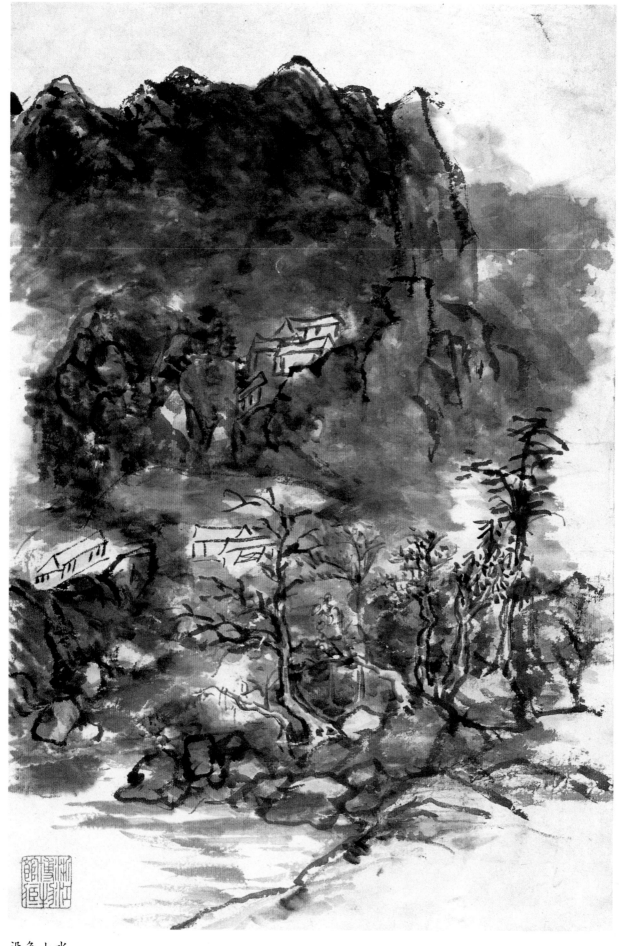

设色山水

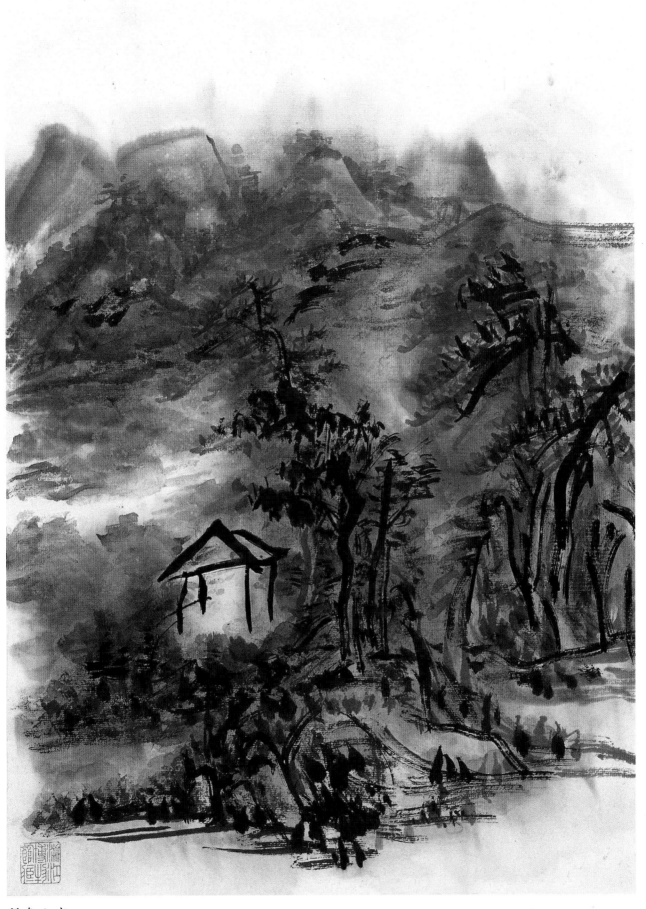

设色山水

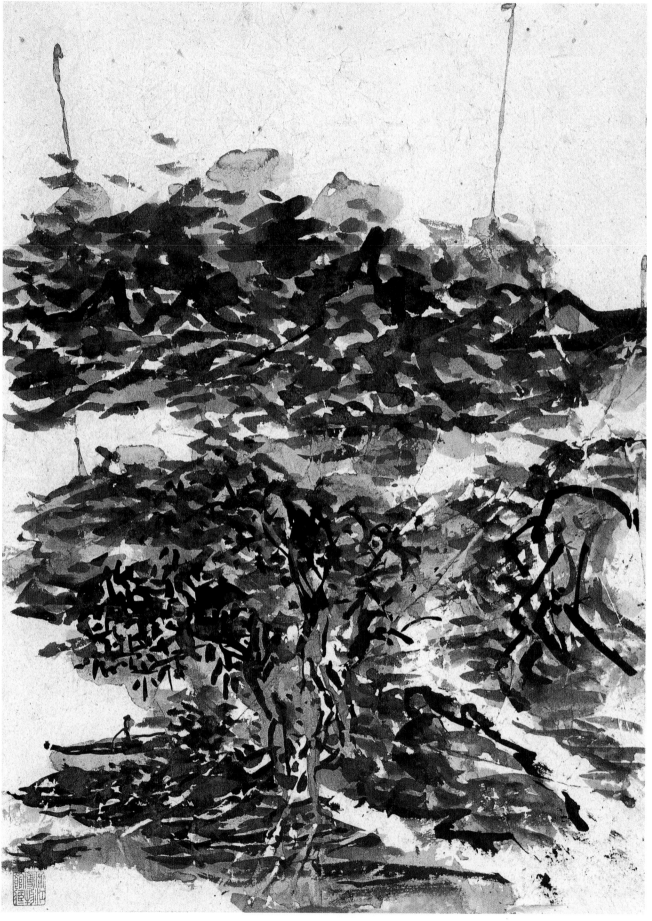

设色山水

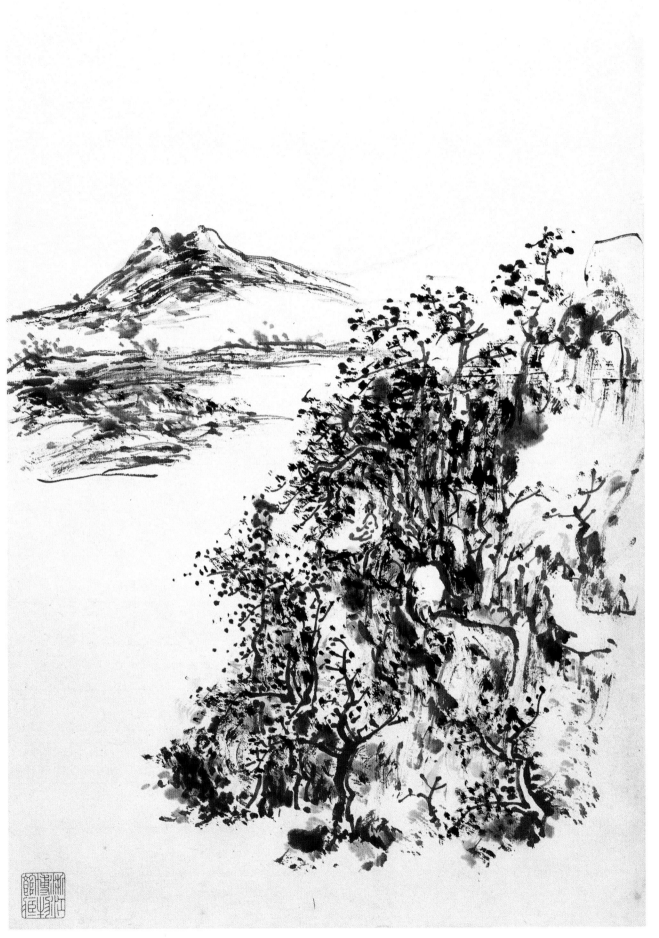

设色山水

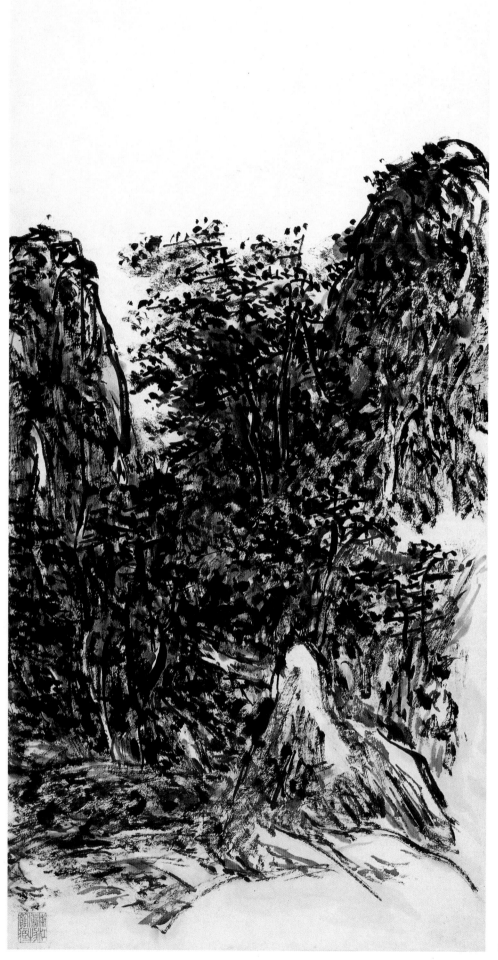

水墨山水

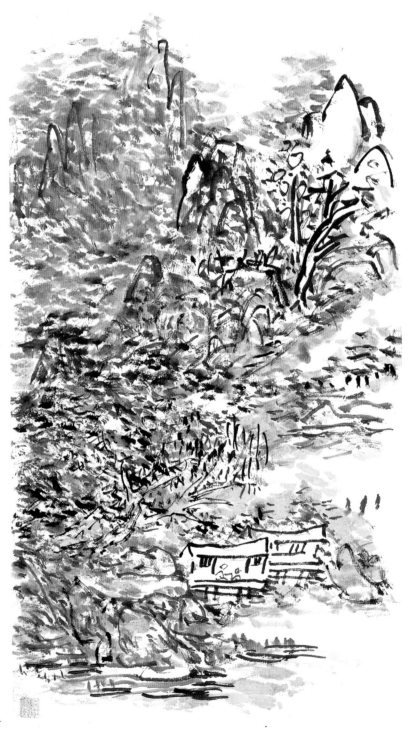

水墨山水

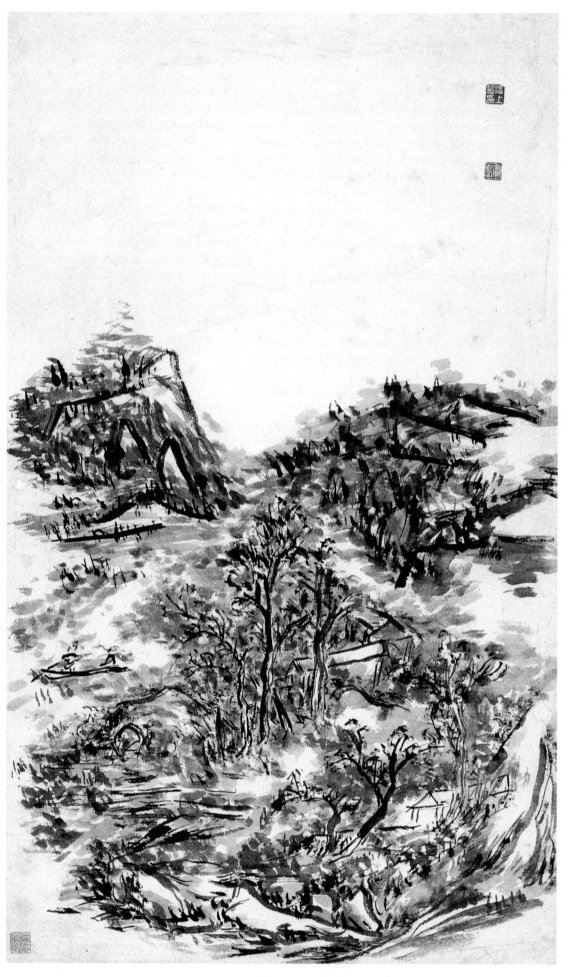

水墨山水

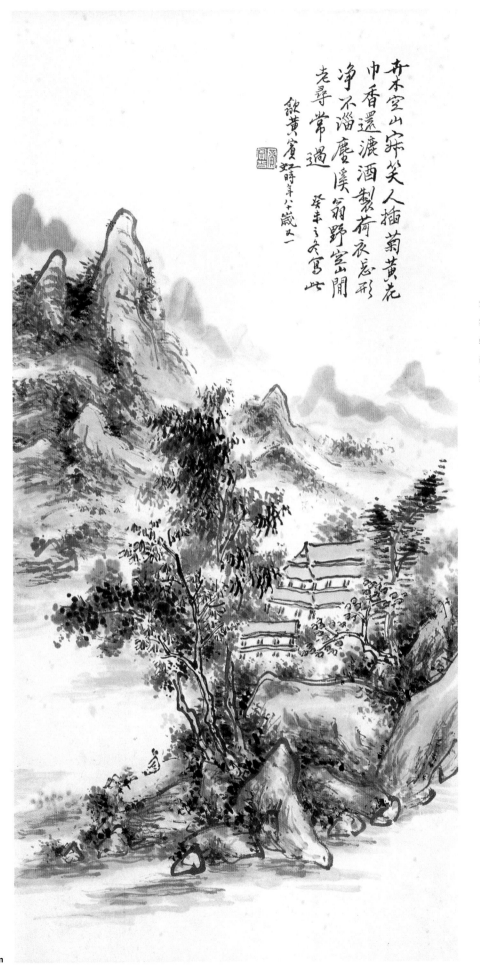

卉木空山宛笑人插菊黄花
巾香還遶漉酒製荷衣忘形
净不淄麈溪翁野塗山閒
老尋常過　癸丰之久寫此
歟黃賓虹時年八十歲又一

山　水

96cm × 34cm

潢阳峡两岸
傑秀辟立层
蹙换异昭图之
宾虹

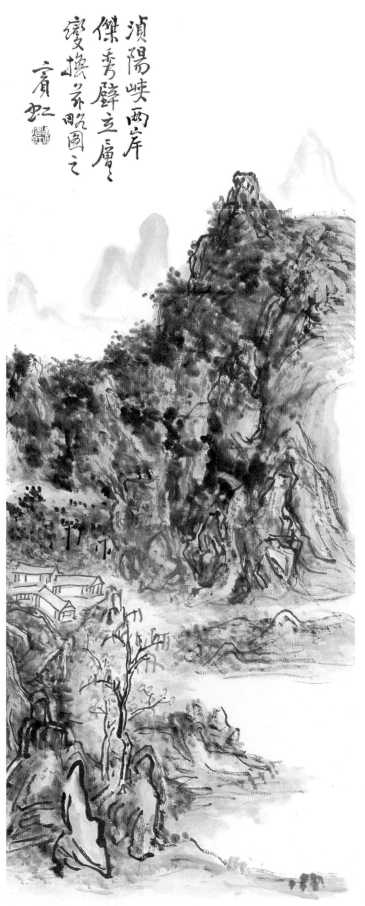

潢阳峡

83cm × 31.5cm

中国美术馆藏

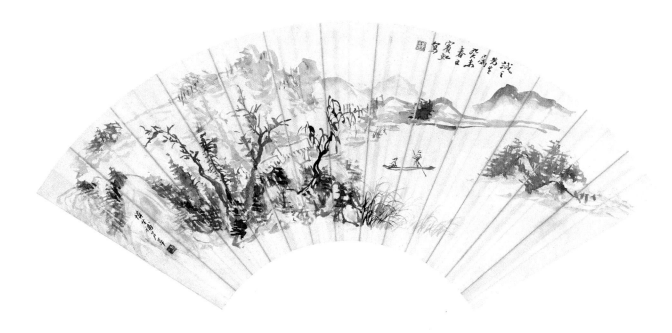

山 水 (扇面)

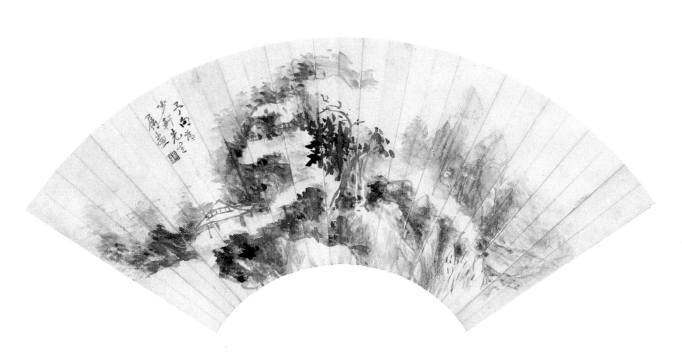

水墨山水 (扇面)

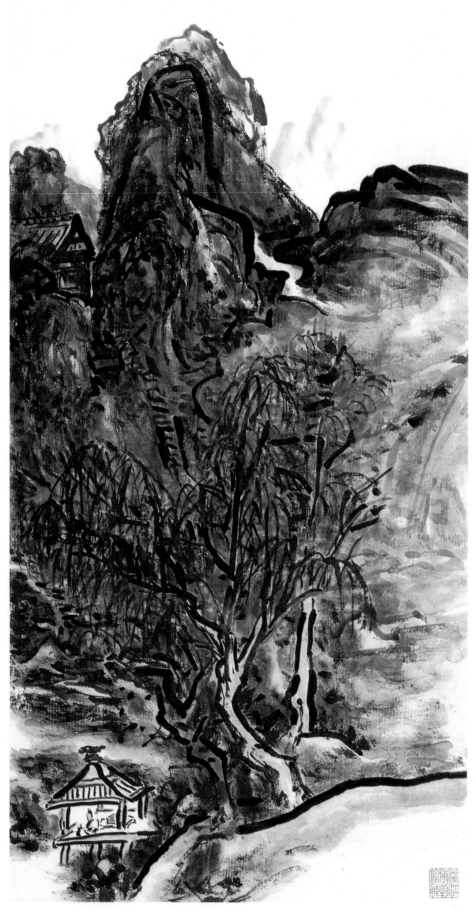

山 水 (右图为局部)

60.5cm × 30.1cm

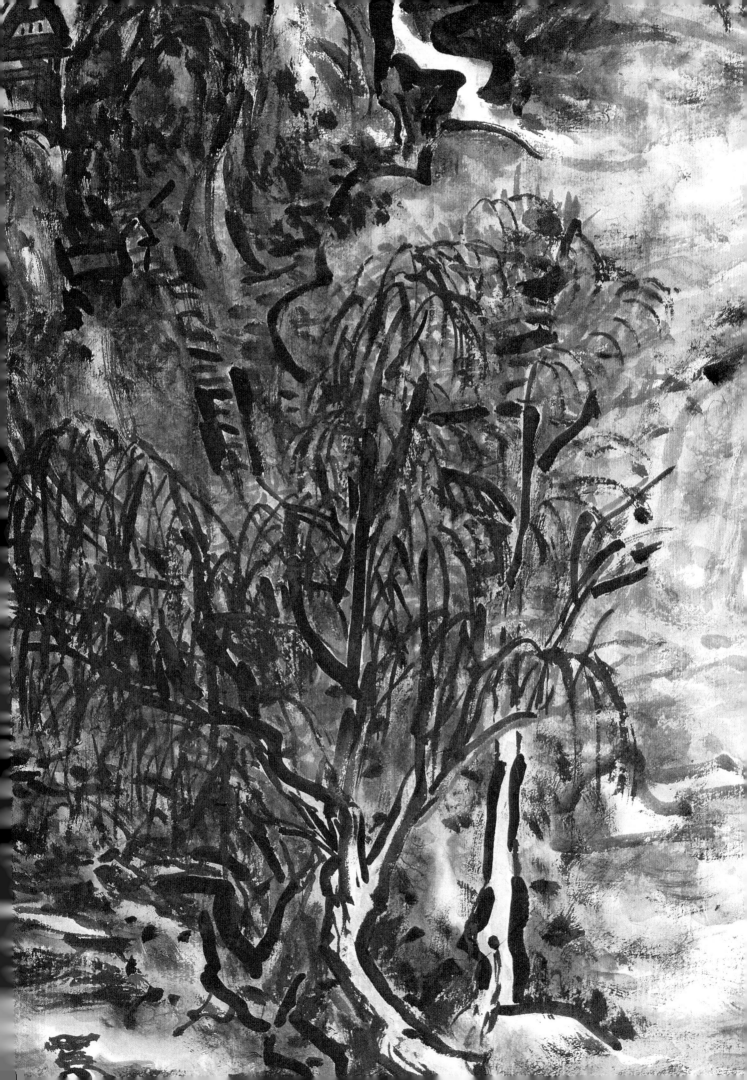

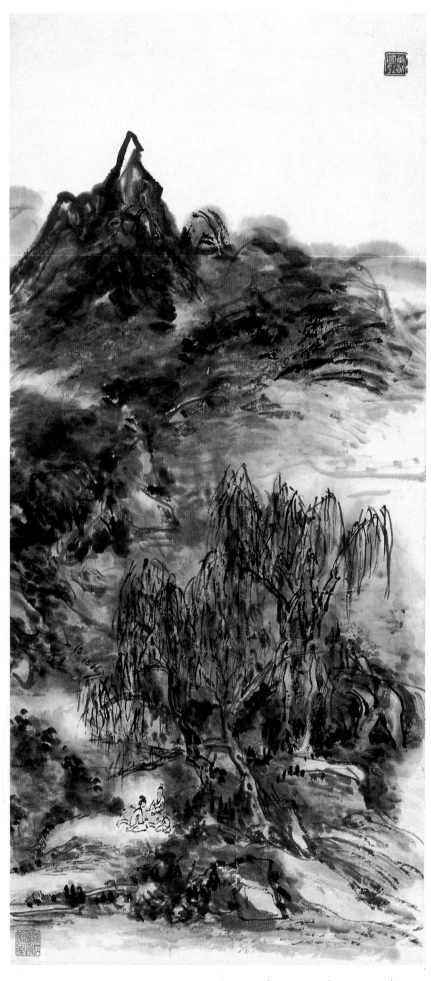

柳阴茶话图

68.2cm × 31.5cm

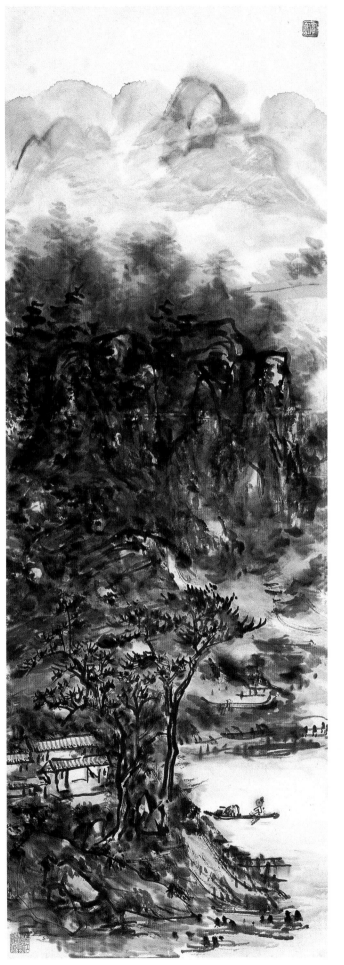

白云青峰图

88.6cm × 31.5cm

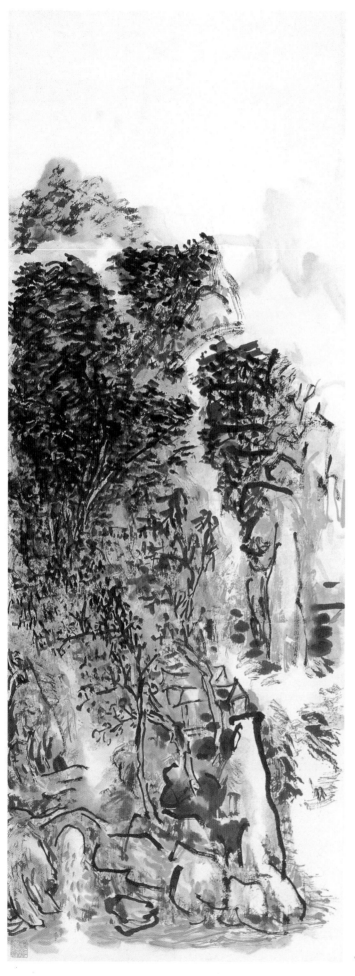

山 水 (右图为局部)

91.4cm × 37.3cm

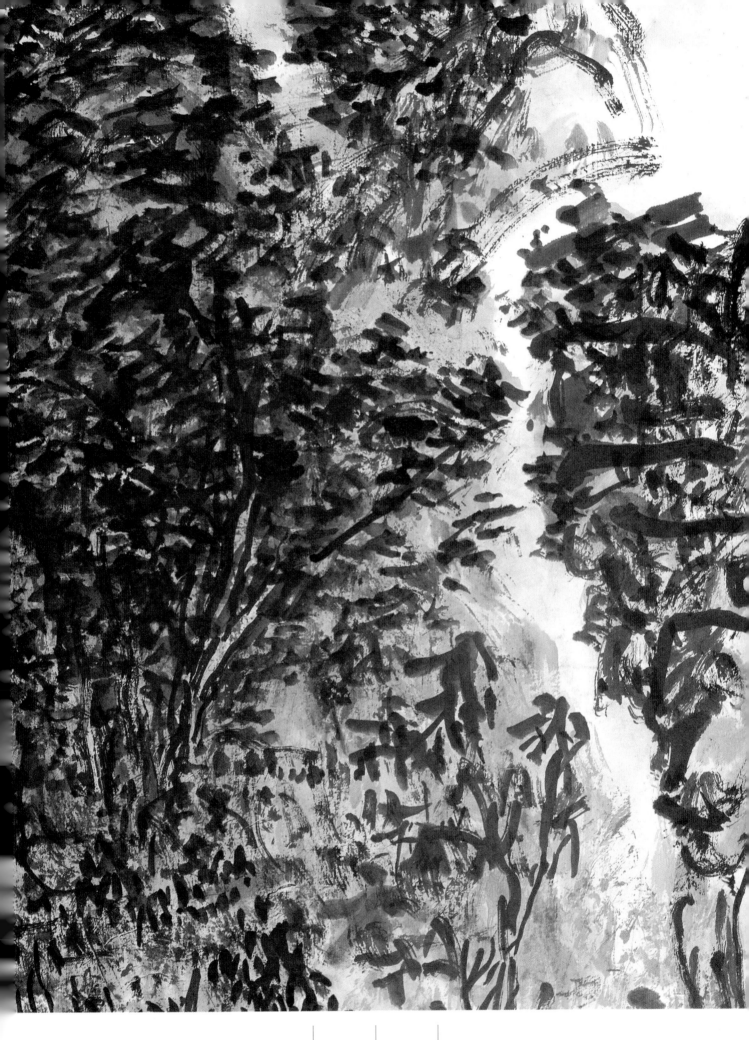

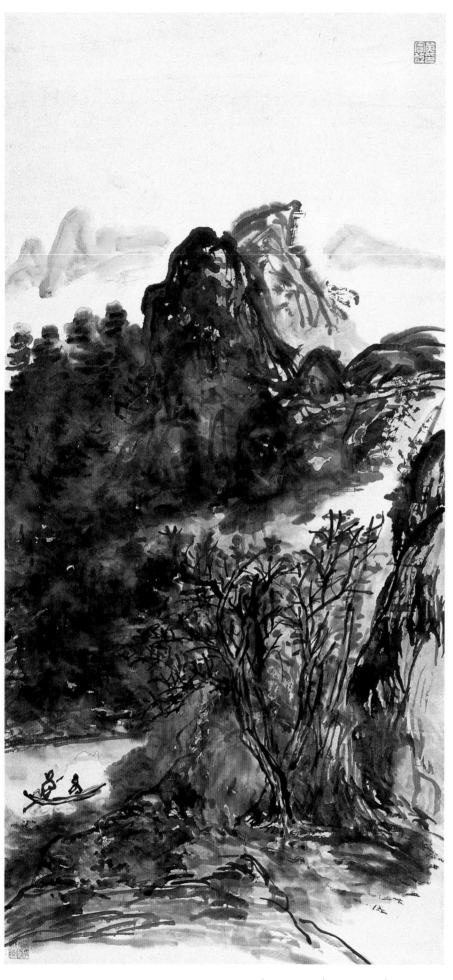

高秋图（右图为局部）

84.9cm × 41.1cm

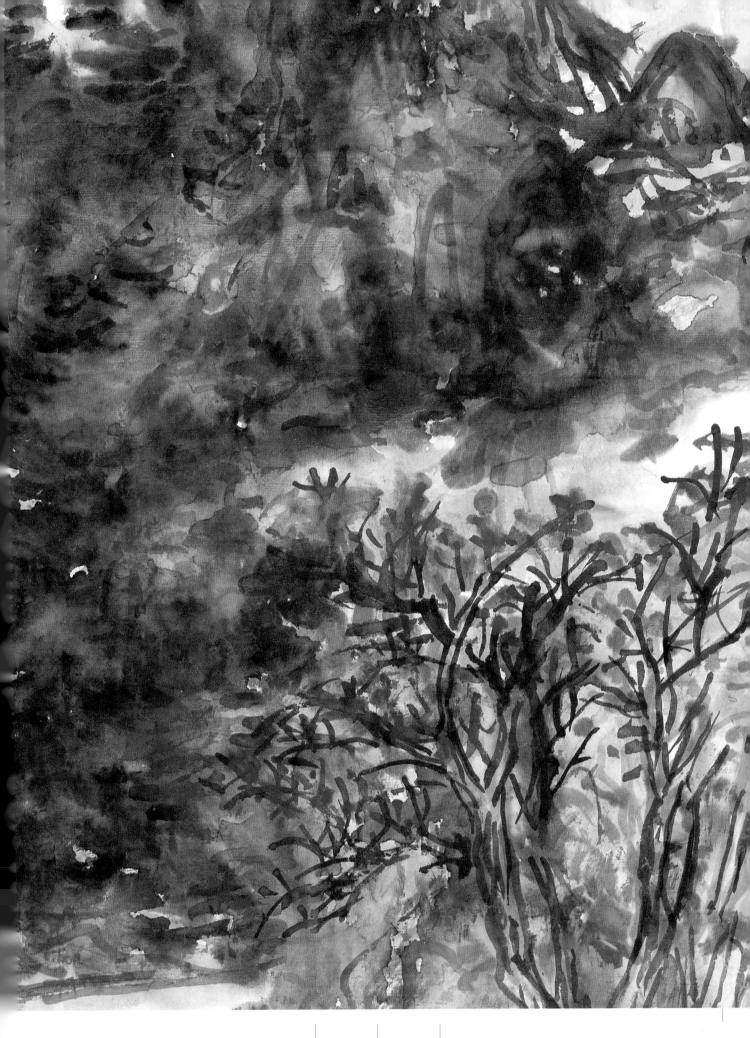

水墨山水

82.2cm × 45.7cm

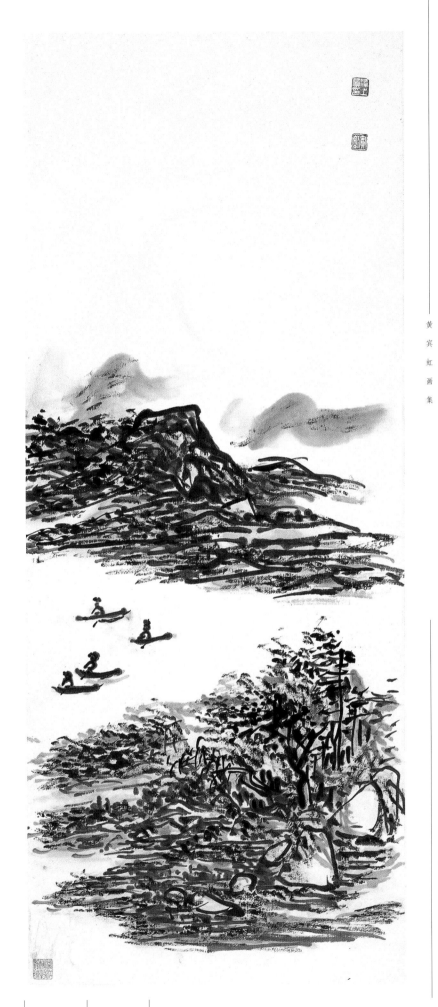

晴湖秋泛图

88.75cm × 36.4cm

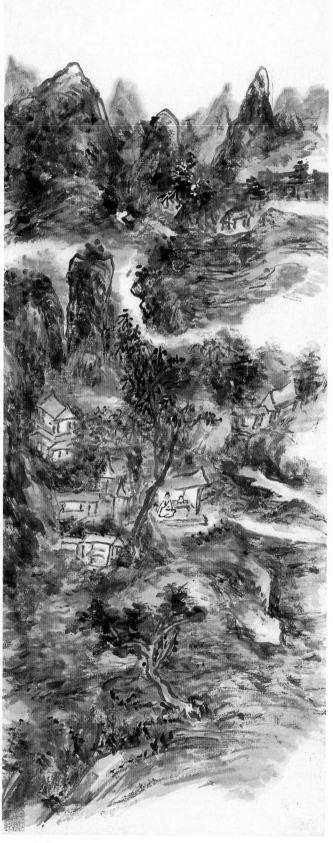

设色山水 (右图为局部)

87cm × 31cm

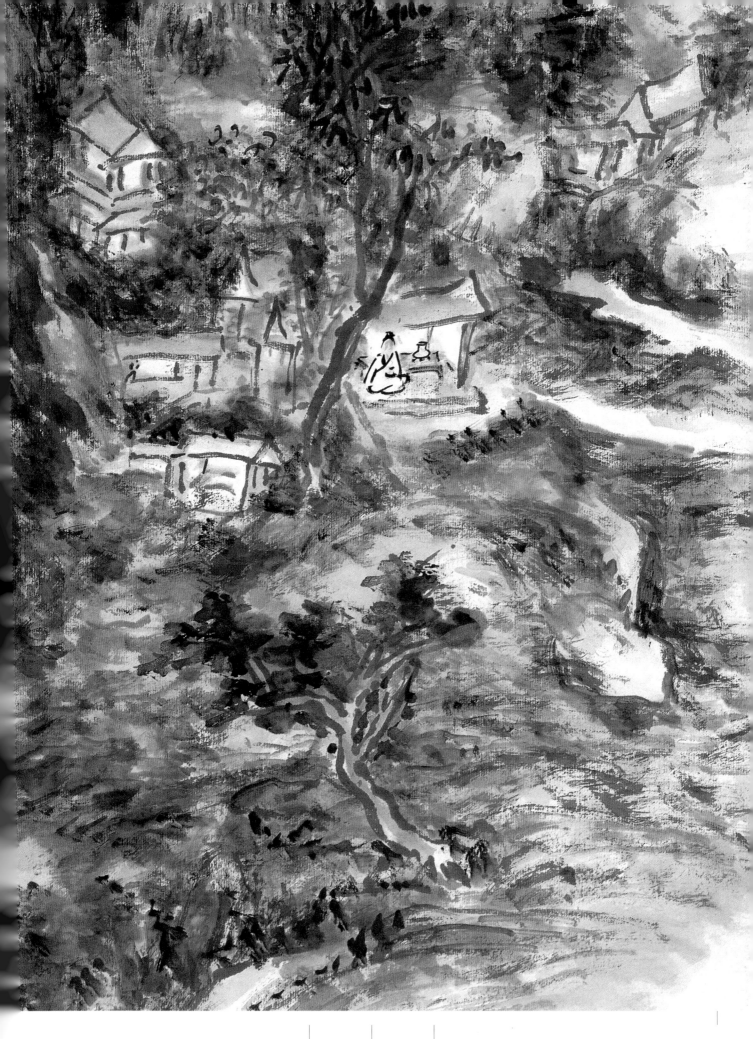

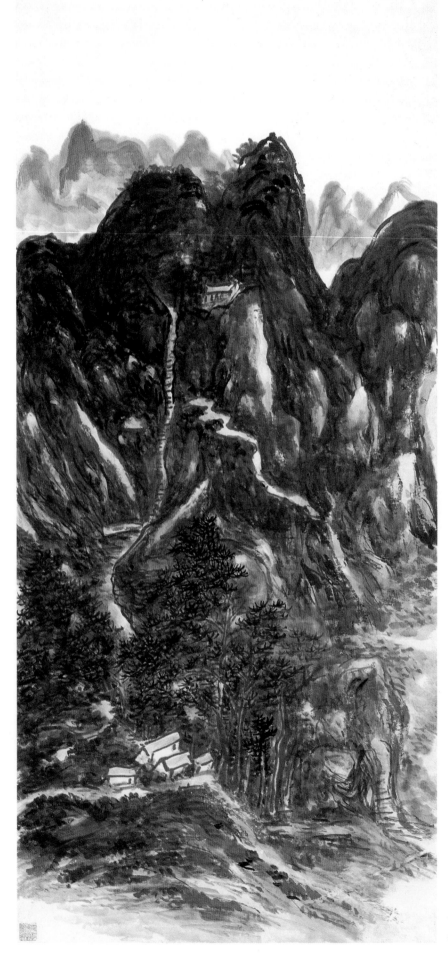

设色山水

103.4cm × 47.1cm

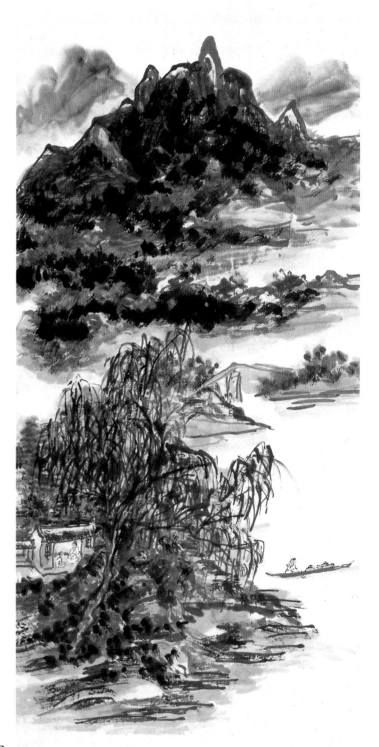

溪桥归舟图

96.4cm × 36.2cm